Argentina

Florian von der Fecht

FOTOGRAFÍAS (*photographs*): Florian von der Fecht

PRÓLOGO Y TEXTOS (*prologue and texts*): Roberto Hosne

DISEÑO (*design*): Photo Design

PHOTO DESIGN · NUEVO EXTREMO

DIRECCIÓN EDITORIAL (*general editor*) : F l o r i a n v o n d e r F e c h t

COORDINACIÓN EDITORIAL (*editorial coordination*) : E v a T a b a c z y n s k a

FOTOGRAFÍAS (*photographs*) : F l o r i a n v o n d e r F e c h t

DISEÑO Y PRODUCCIÓN GRÁFICA (*production and graphic design*) : P h o t o D e s i g n

PRÓLOGO Y TEXTOS (*prologue and texts*) : R o b e r t o H o s n e

TRADUCCIÓN (*translation*) : C a r o l D u g g a n

EDITORES (*publishers*) : F l o r i a n v o n d e r F e c h t / M i g u e l L a m b r é

EDITORIALES Y DISTRIBUIDORES (*publishers and distributors*) :

Photo Design: Av. Maipú 1335 16°C
(1638) Vicente López · Buenos Aires
Tel/Fax:(54 11) 4797-3581 / 4791-3775
e-mail: florian@cvtci.com.ar

Editorial del Nuevo Extremo S.A.: Juncal 4651
(1425) Buenos Aires · Argentina
Tel/Fax:(54 11) 4773-3228 / 8445
Fax:(54 11) 4773-5720
e-mail:nextremo@arnet.com.ar

FOTO DE TAPA (*front cover*) :
Laguna del Diamante, Volcán Maipo, provincia de Mendoza
Diamante Lagoon, Maipo Volcano, Mendoza province

FOTO DE CONTRATAPA (*back cover*) :
Salinas Grandes, Puna jujeña, provincia de Jujuy
Salinas Grandes, Puna of Jujuy, Jujuy province

PRIMERA EDICIÓN (F i r s t E d i t i o n)
Noviembre 1999 (November 1999)
Impreso en Toppan, Japón (Printed in Toppan, Japón)
ISBN: 950-9681-83-0

A MI QUERIDA AMIGA EVA,

por su apoyo,

y porque me ayudó

a creer en mi fotografía.

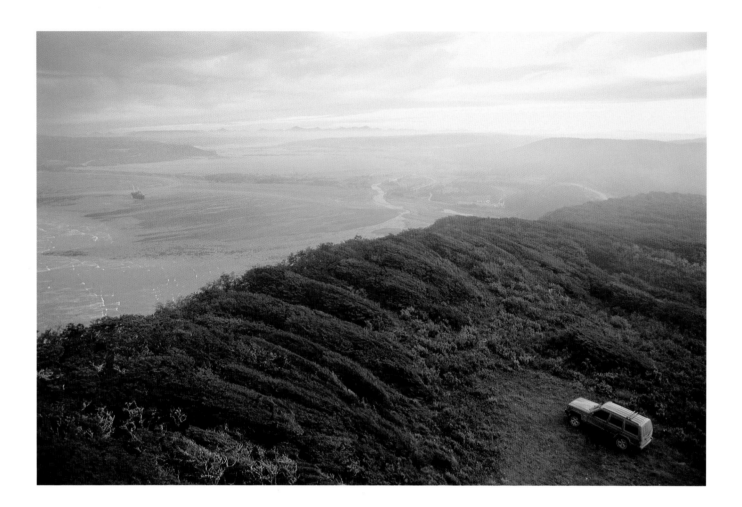

PRÓLOGO

El extenso territorio argentino, habitualmente simbolizado por su *infinita* pampa, contiene, sin embargo, una diversidad de paisajes que sorprenden por la magnitud de sus contrastes.

Abarcarlo es una aventura que un viajero difícilmente pueda colmar en una sola vivencia. Cuando el lector viaje con Florian von der Fecht a través de los paisajes que configuran la geografía argentina, comprenderá el porqué de aquella presunción. Las imágenes componen un fascinante itinerario al que el espectador arribará en el momento adecuado, cuando la naturaleza es captada en una esplendorosa conjunción de luces, sombras y texturas que alcanzan el máximo clímax y prodigan las más profundas sensaciones.

El viajero se asombrará ante la vastedad cósmica de la Puna, se deslumbrará frente a la mágica geografía patagónica o la exuberancia de selvas, bosques y caudalosos ríos de la Mesopotamia. Los cerros y montañas, a su vez, irrumpen desde ángulos de visión infrecuente. El paisaje patagónico es enmarcado por la Cordillera de los Andes y por la desolada aridez de sus costas, donde conviven lobos y elefantes marinos, pingüinos y un sinnúmero de aves australes, cuyas gruesas arenas pedregosas, casi cinco siglos atrás, fueron holladas por temerarios conquistadores, feroces piratas e implacables corsarios, recién desembarcados de sus chalupas.

Los lagos y bosques, con el halo de misterio que siempre los envuelve, están enmarcados por las cumbres nevadas y por cerros de desafiantes formas, como el Fitz Roy, Torre o Moyano.

Escaladores de todo el mundo acuden a ellos con el propósito de hacer cumbre. Un alpinista italiano coincidió con colegas alemanes y franceses en que escalar cerros en el Hielo Continental Patagónico es

"...afrontar intensísimos fríos y condiciones climáticas extremas. La imagen blanca de su suelo de hielo jamás se borrará de nuestra vista. Son los cerros más difíciles de la tierra y los más codiciados por todos los escaladores del mundo."

En el otro extremo, por ejemplo, en las Cataratas del Iguazú, se "siente" el fragor del torrente y el ímpetu de la caída y hasta es sugerida a los sentidos cierta sonoridad. En las diferentes captaciones de la cámara de Florian von der Fecht alcanzan un especial impacto la presencia de los astros; el caprichoso diseño de los sembrados; los inquietantes paisajes nevados; los glaciares y la infinita presencia de la pampa, donde el arriero, antes que sugerir a un poblador, subraya la soledad de esa interminable extensión. El espectador tiene la impresión de hallarse ante un territorio "vacío" donde la naturaleza todavía se mantiene invicta. En realidad, ésta es una ensoñadora aspiración motivada por instintos ecológicos. La diversidad de imágenes expresa una naturaleza en movimiento que alcanza un protagonismo conmovedor.

PROLOGUE

The vast argentine territory is usually simbolized by its endless plains, the pampas. An image that might lead us to think of it as flat, even monotonous lands. Very far from that, different landscapes combine in a magical view, always surprising the traveller with its contrasts. Grasping the inner beauty of this land is a task which can hardly be carried out in a casual glimpse.

That is something the reader will understand when he begins to travel with Florian von der Fecht through a fascinating itinerary where he will be able to appreciate the different landscapes just at the proper moment, when lights, colors, shades and textures blend, forming visions of breathtaking beauty.

All of a sudden, the traveller may remain speechless when taking in the cosmic immensity of the Puna, or admiring the magical geography of Patagonia. Then, the exuberant jungles and forests of Misiones with its abundant rivers will surprise him as much as the fertile lands of Mesopotamia and its varied vegetation. Hills and mountain peaks also appear in an original vision where lights, shades and hues create new shapes full of mistery.

The patagonian landscape is flanked by the Cordillera de los Andes and by the desolate sea shores where fierce "conquistadores" and cruel, greedy pirates landed five centuries ago. Nowadays this is a pebbly beach shared by penguins, sea lions and patagonian birds, all living together in some sort of wild harmony.

The lakes and woods of the cordillera, always surrounded by a mysterious halo, are framed by snow covered mountains and peaks of weird shapes such as Fitz Roy, Torre or Moyano. Mountain climbers from all over the world find the patagonian peaks a challenge worthy of their skill: reaching the summit would certainly be a highlight in their career. A famous italian alpine climber agreed with the opinion of German and French colleagues: climbing the peaks in the Hielo Continental Patagónico means: "... facing very low temperatures and extreme climatic conditions. The white vision of its surface covered in endless ice will always be present in our memory. They're the most difficult peaks in the world... and the most coveted by all mountain climbers."

Travelling north to the other end of our country, we can "feel" the crashing rapids of the Cataratas del Iguazú.

The different angles caught by Florian von der Fecht's camera enhance the original layout of the cultivated fields, the overwhelming snow-capped mountains and glaciers, and the timeless presence of the pampa where the gaucho only underlines the infinite solitude of these plains.

The reader could get the impression of looking at an "empty" territory where nature still reigns unconquered. Which may well be a dreamlike desire motivated by an ecological instinct.

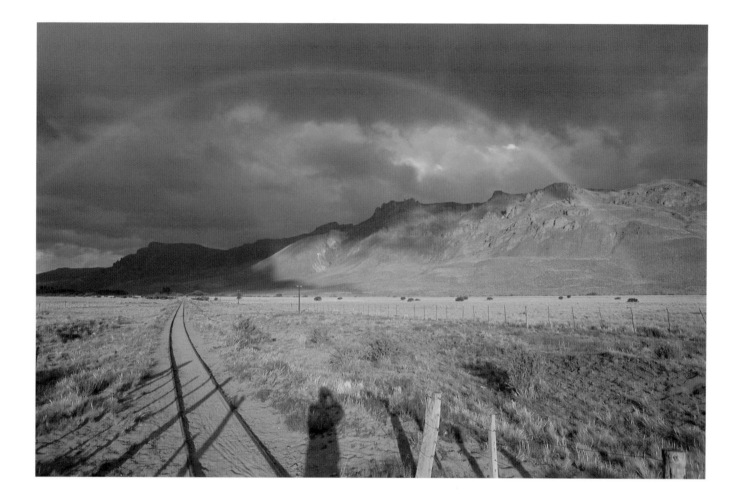

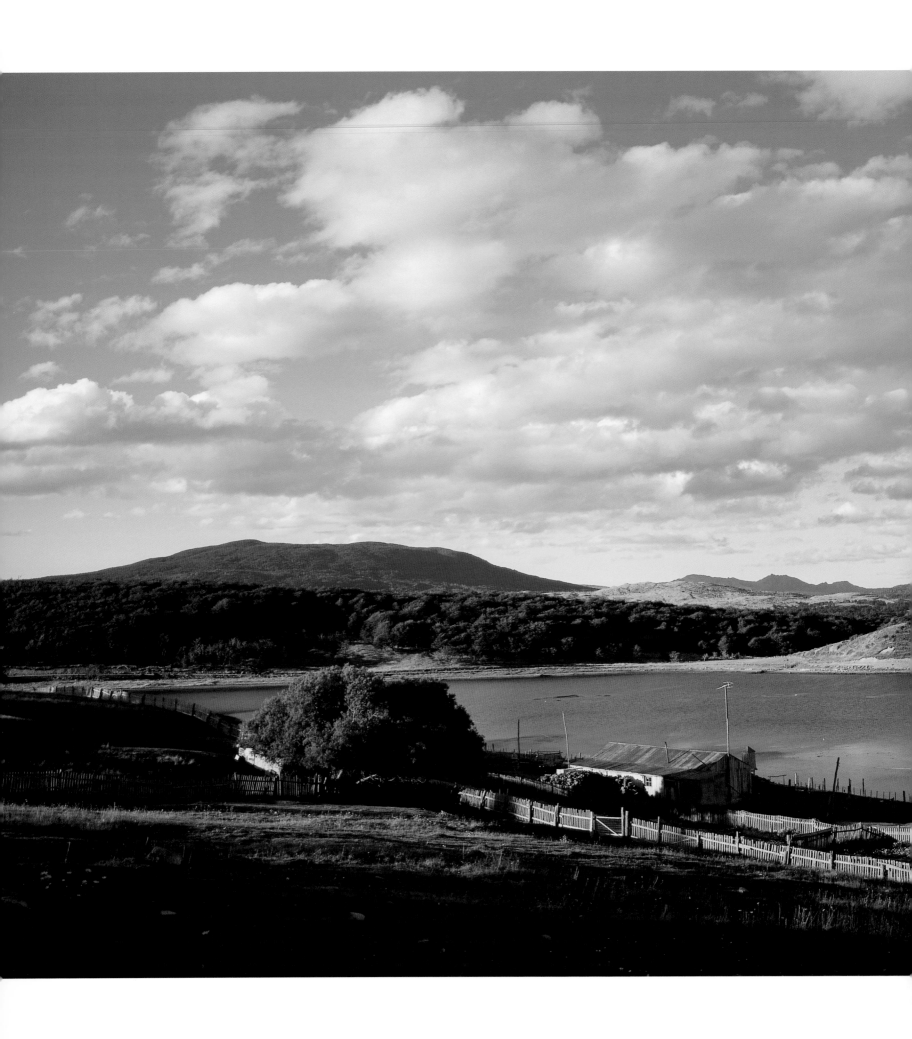

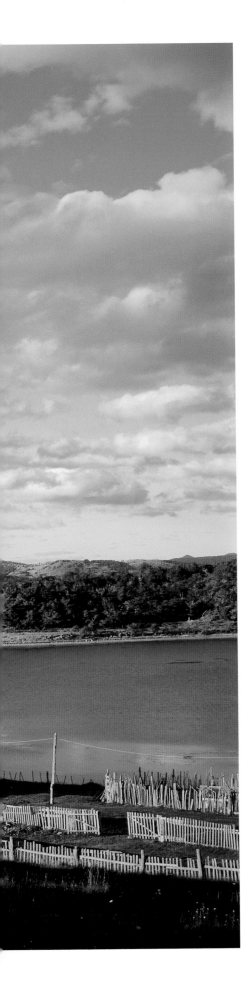

PATAGONIA

La naturaleza es la protagonista fundamental en la Patagonia; fue siempre el mayor obstáculo que debieron superar todos aquellos que pretendieron conquistarla o colonizarla. Decisión, coraje y un extraordinario espíritu de sacrificio exigió a quienes la transitaron o se afincaron, ya fuere en los valles flanqueados por áridas mesetas sin agua potable o en sus desoladas costas sin vegetación, soportando inviernos implacables y, sin pausa, el castigo del viento. "-¿Por qué entonces -se interrogaría Darwin- tienden esas tierras áridas a tomar posesión de mi mente? Y el caso no es peculiar sólo para mí. Apenas me lo explico, pero en parte debe ser por el horizonte que esas tierras abren a la imaginación."

No es fácil imaginar la lucha entablada entre los navegantes de la época del descubrimiento y la conquista contra las borrascosas aguas de los mares australes (el mayor *cementerio* náutico de la época). Trágicos naufragios de quienes se atrevieron a desafiar ese inhóspito confín, quedaron grabados como patéticos testimonios.

De esa impiadosa y hasta trágica lucha contra los elementos naturales surge agigantada la figura de Hernando de Magallanes, pero también se destacan Elcano, Loaisa, Drake, Sarmiento de Gamboa, Cavendish, Lemaire y otros.

La Patagonia reconoce dos ámbitos principales: la región andina, caracterizada por bosques, lagos glaciarios de fascinante belleza con valles y prados de altura y la región extraandina, con extensas mesetas dedicadas a la cría de ovinos, lo que dio origen a estancias enormes, en las que podía caber un estado europeo. Sus habitantes originales fueron los indios tehuelches, con excepción del suelo fueguino que era el hábitat de los yaganes. Tiempo después irrumpieron los araucanos, emigrando desde Chile.

A fines del siglo XIX, la existencia de oro atrajo a Tierra del Fuego aventureros de todas partes del mundo; la avidez de los buscadores generó una belicosa rapiña, más dramática aún que la despiadada depredación provocada por loberos y cazadores de ballenas. Años después, el oeste del Chubut y Santa Cruz fue asolado por sanguinarios cuatreros, o asaltantes de bancos como Butch Cassidy y Sundance Kid. Durante más de cuatro años se establecieron como pacíficos estancieros en Cholila (Chubut) antes de volver a las andadas y huir a Bolivia.

Opuestamente, a los pies de la monumental Cordillera de los Andes, se fueron radicando colonias agrícolas rodeadas de lagos y bosques deslumbrantes. Se establecieron históricas inmigraciones como la de los galeses y, en menor medida, los boers, ingleses, alemanes, franceses, italianos, suizos, españoles, árabes, dálmatas.

Territorio de pioneros, la Patagonia siempre demandó de quienes se afincaron en su suelo un supremo esfuerzo e, inversamente, les concedió una gratificación escasa. Mientras tanto, la cuestión poblacional de ese territorio casi desierto, continúa sin resolverse.

En una singular epopeya convocó, en el pasado, a navegantes y colonizadores de múltiples orígenes y banderas; hoy, congrega a viajeros llegados de todas partes del mundo atraídos por su especial magnetismo y sus santuarios conservacionistas. El asombroso contraste de paisajes, como apreciará el lector, permite interiorizarse acerca de una cautivante naturaleza donde el estupor no conoce límites.

PATAGONIA

Nature is the main character in Patagonia, one of Argentina's most imposing scenes. Its rugged beauty always resisted the attemps of conquerors and settlers who intended to control it in order to extend their power. Only those who persevered with extreme courage and determination were finally able to inhabit these desolate lands. With enormous personal sacrifice, some people settled in valleys surrounded by arid plateaux where no drinking water was available; others chose to stay close to the coast, in barren lands with no vegetation and putting up with very tough, cold winters. And the wind... always the wind with its devastating ways. -"Why then, -Darwin wondered- do these arid lands posess my mind? Not only mine... I can't find a logical explanation but, in a way, I believe it may be because these lands widen the horizons of our imagination".

It is hard to imagine the fierce battles that seamen, during the discovery and conquest of America, had to fight against the tempestuous waters of the South seas (Chronicles described it as the biggest nautical cementery of those times). Those who dared to defy these hostile boundaries found a tragic end.

In this merciless, cruel battle against the elements we find outstanding personalities such as Hernando de Magallanes, Elcano, Loaisa, Drake, Sarmiento de Gamboa, Cavendish, Lemaire and others whose names will allways be among the great in History because of their personal bravery.

Patagonia can be divided into two main parts: the andean zone with its characteristic forests, glacier lakes of fascinating and high valleys and prairies, and the extra Andean area with extended plateau apt for raising sheep and which is divided into few enormous "estancias" (some are so big they could easily fit a European state). The original inhabitants were the Tehuelche Indians who occupied the entire territory, with the exception of Tierra del Fuego where the Yaganes lived. Later on, the Araucanos emigrated from Chile and became part of the patagonian native population.

At the turn of the century, adventurers from all over the world came to Tierra del Fuego in search for gold. The gold rush originated a depredation far more cruel and violent than that of the whalers and sea lion hunters. Some years later, the West of Chubut and Santa Cruz were ravished by murderous cattle thieves and bank robbers such as Butch Cassidy and Sundance Kid, who settled down as peaceful farmers in Cholila (Chubut) during four or five years and then went on with their criminal ways until they fled to Bolivia.

Quite the opposite took place at the foot of the Cordillera de los Andes. Hard-working, peace-loving people settled down in these lands surrounded by lakes and forests. Famous immigration groups such as the Welsh and -in a lesser proportion- the Boers, English, French, Italian, Swiss, Spanish, and Arab settlers, established, raised their farms and brought progress to these regions.

Patagonia is a land of pioneers. It always demanded the utmost from those who desired to settle in these lands, and gave next to nothing in return. The underpopulation is still an unsolved problem.

In the past, it attracted famous seamen, conquerors and colonizers of diverse nationalities in a feat which changed the winds of History. Nowadays, travellers from all over the world come to visit this intriguing land with its conservation sanctuaries.

The remarkable contrast of different landscapes will no doubt allow the reader to appreciate this natural beauty that never fails to surprise us.

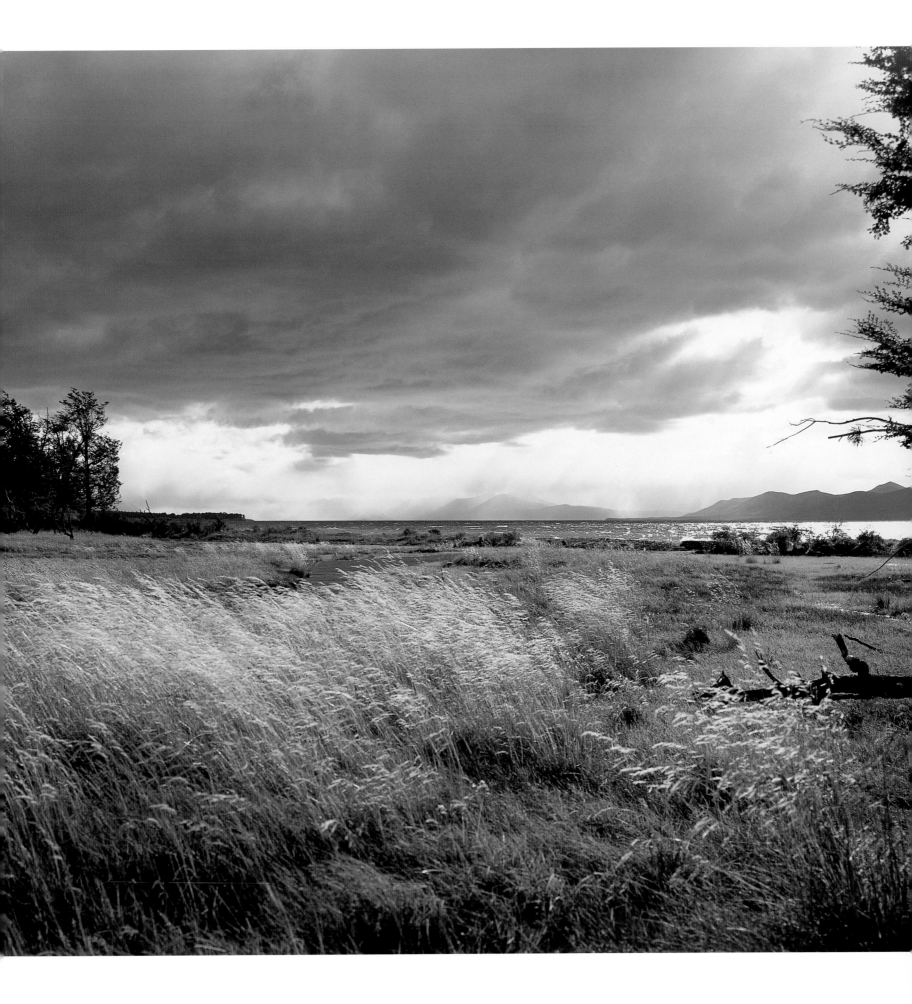

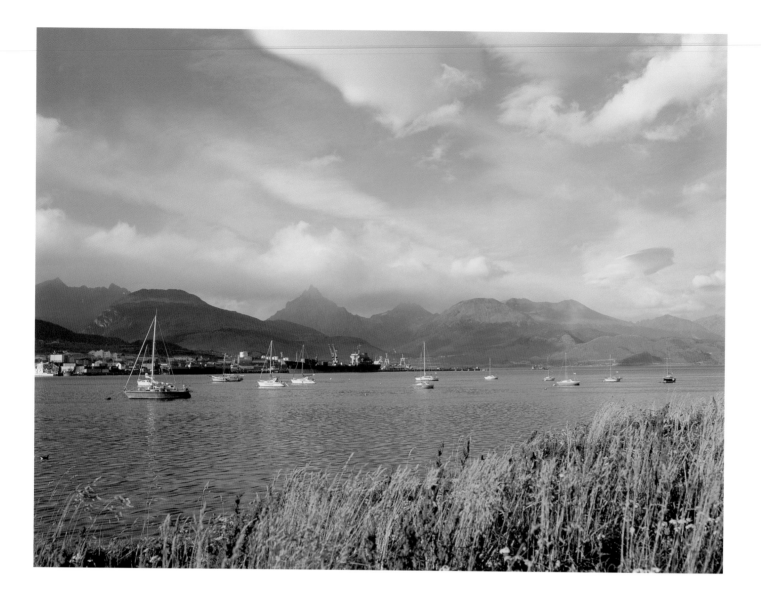

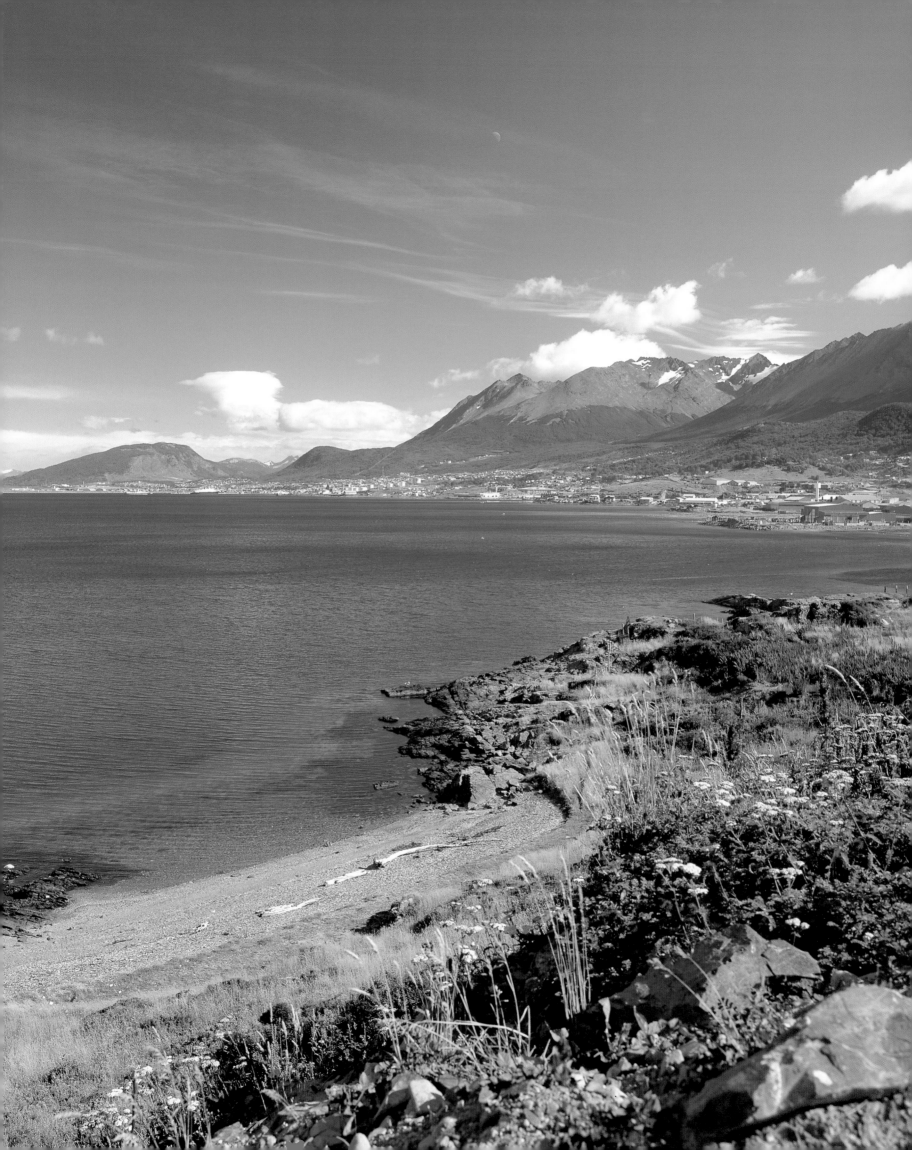

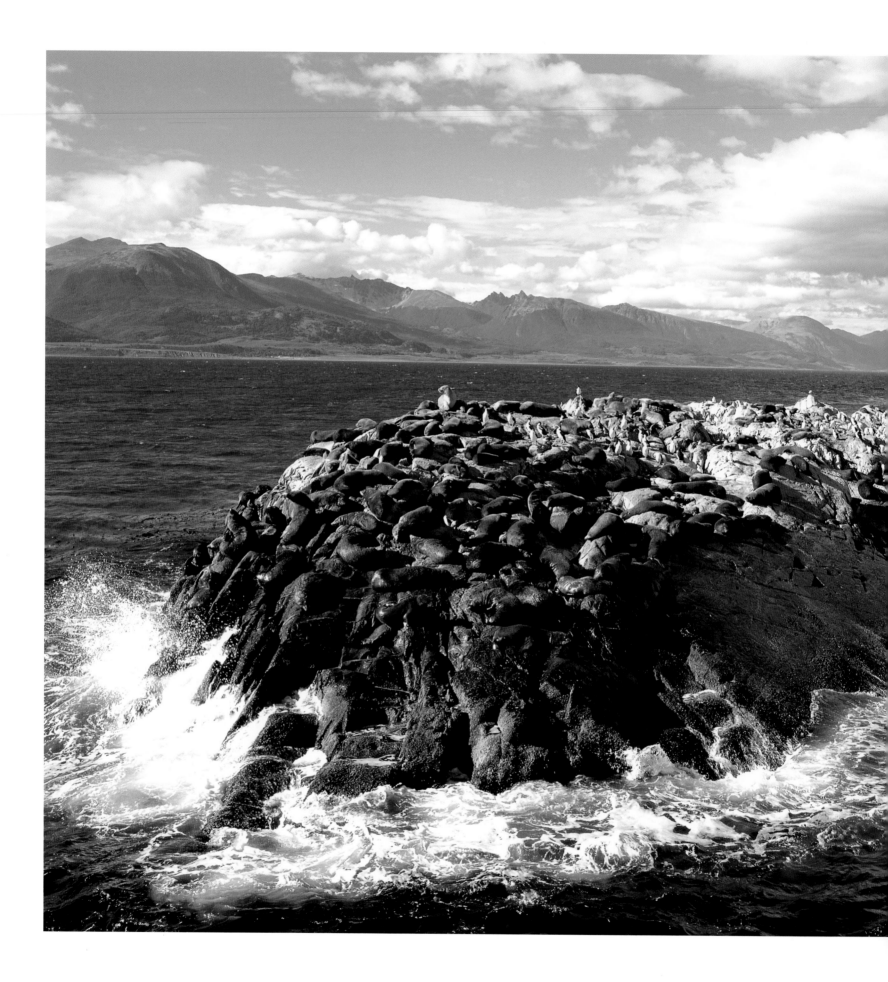

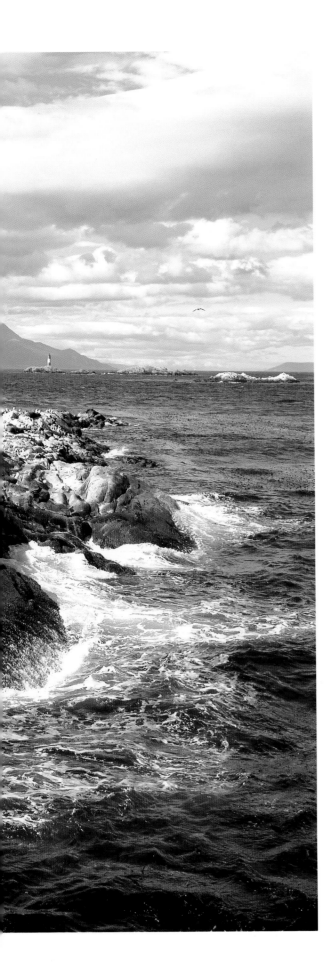

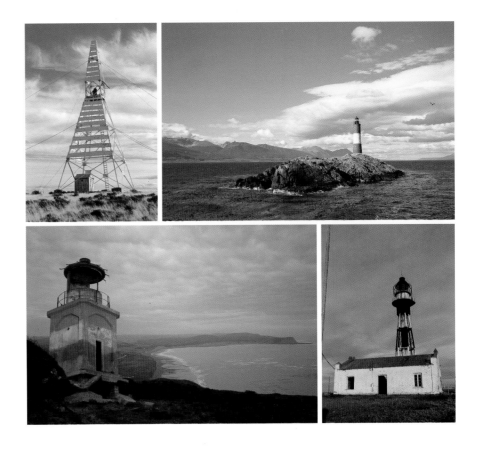

•Isla de los Lobos, Canal Beagle,
Prov. de Tierra del Fuego.
•Cabo Raso,
Provincia de Chubut.
•Faro Les Eclaireurs,
Canal Beagle, Tierra del Fuego.
•Cabo San Pablo, Tierra del Fuego.
•Cabo Vírgenes,
Provincia de Santa Cruz.

•Isla de los Lobos, Beagle Canal,
Tierra del Fuego province.
•Raso Cape, Chubut province.
•Les Eclaireurs Lighthouse,
Beagle Canal, Tierra del Fuego province.
•San Pablo Cape, Tierra del Fuego province.
•Virgins Cape, Santa Cruz province.

15

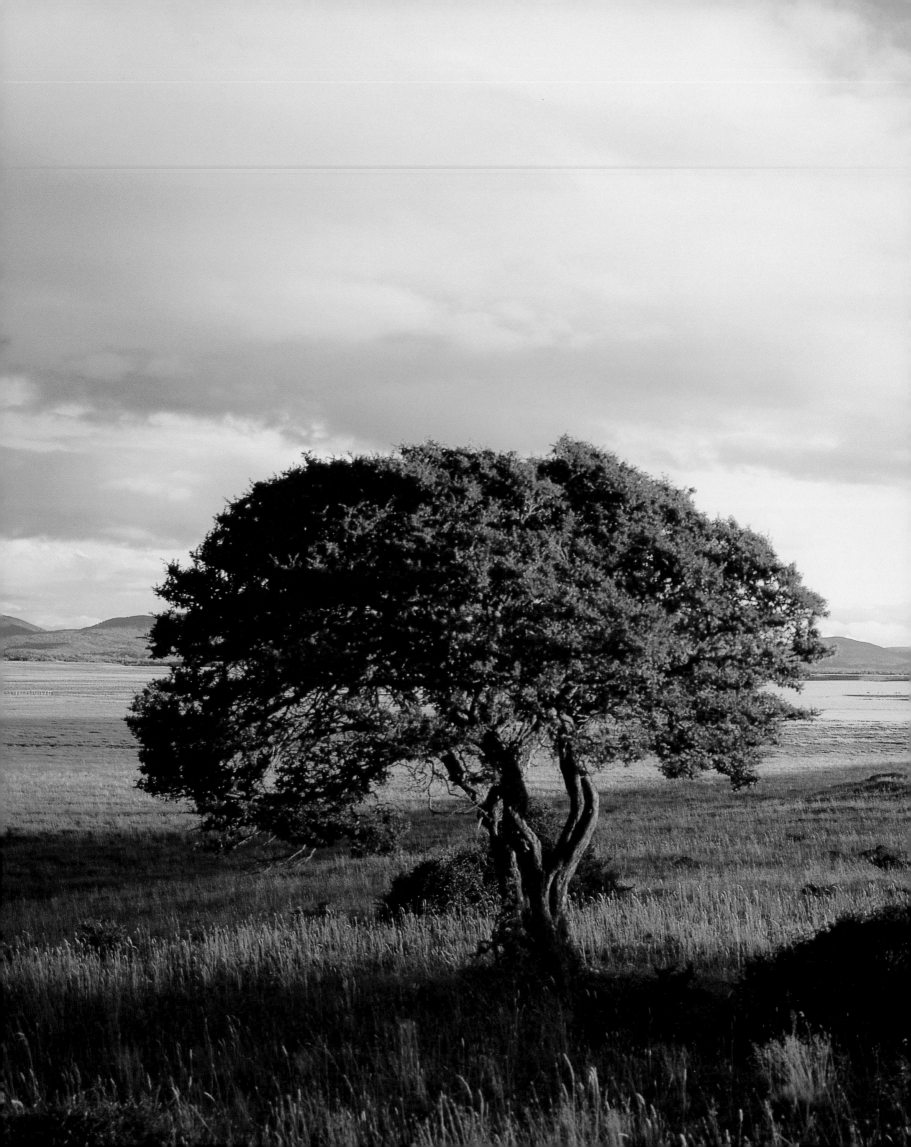

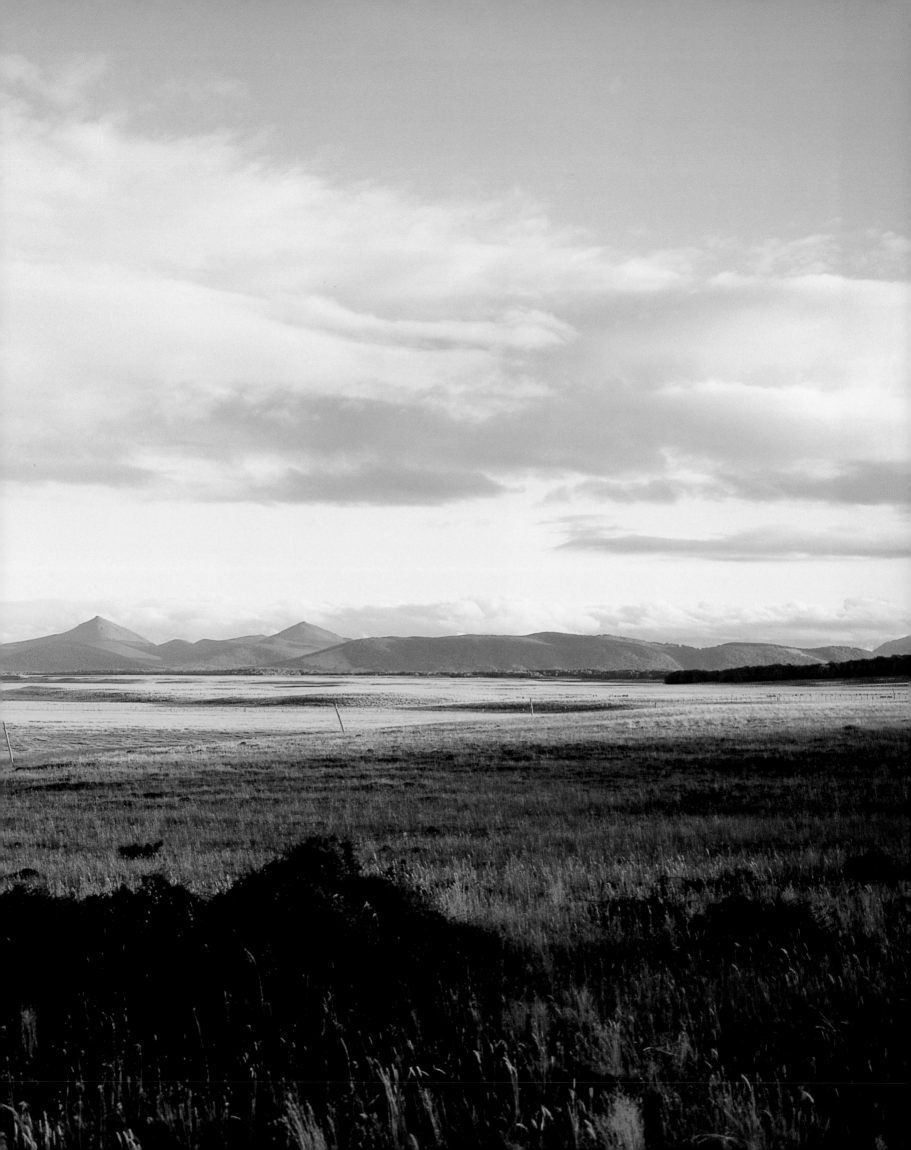

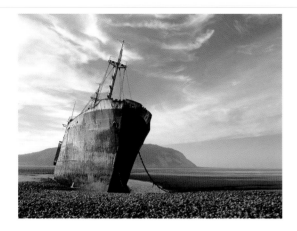

•Págs. 16-17 Estepa fueguina,

•Caleta de San Pablo,

Provincia de

Tierra del Fuego.

•Pages 16-17 Fuegian Steppe,

•San Pablo Cove,

Tierra del Fuego province.

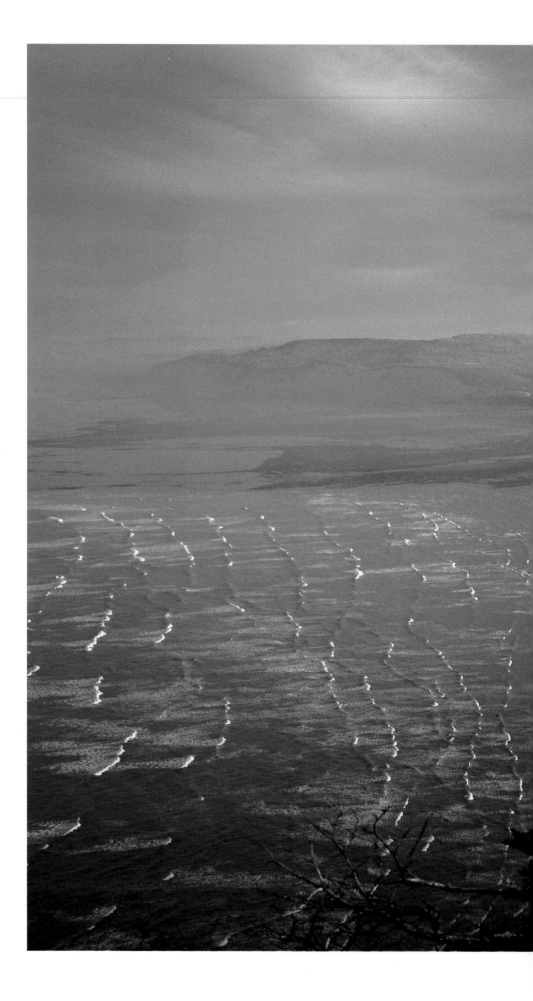

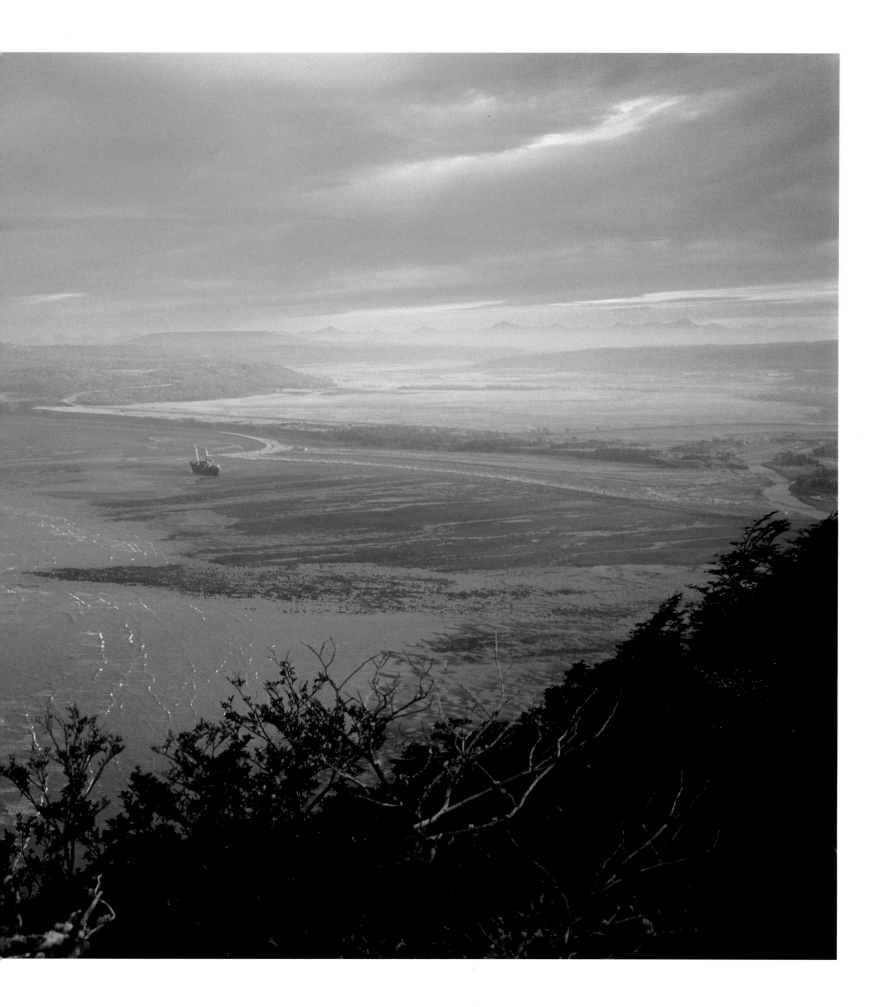

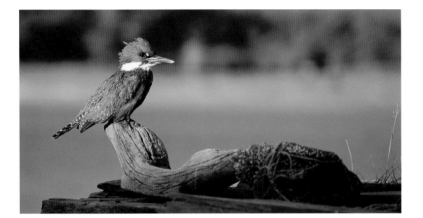

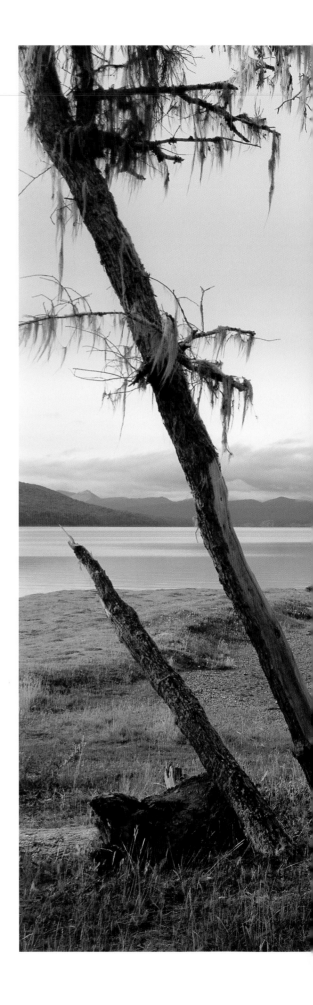

•Martín Pescador Grande,

•Lago Yehuin,

Provincia de

Tierra del Fuego.

•Ringed Kingfisher,

•Yehuin Lake,

Tierra del Fuego province.

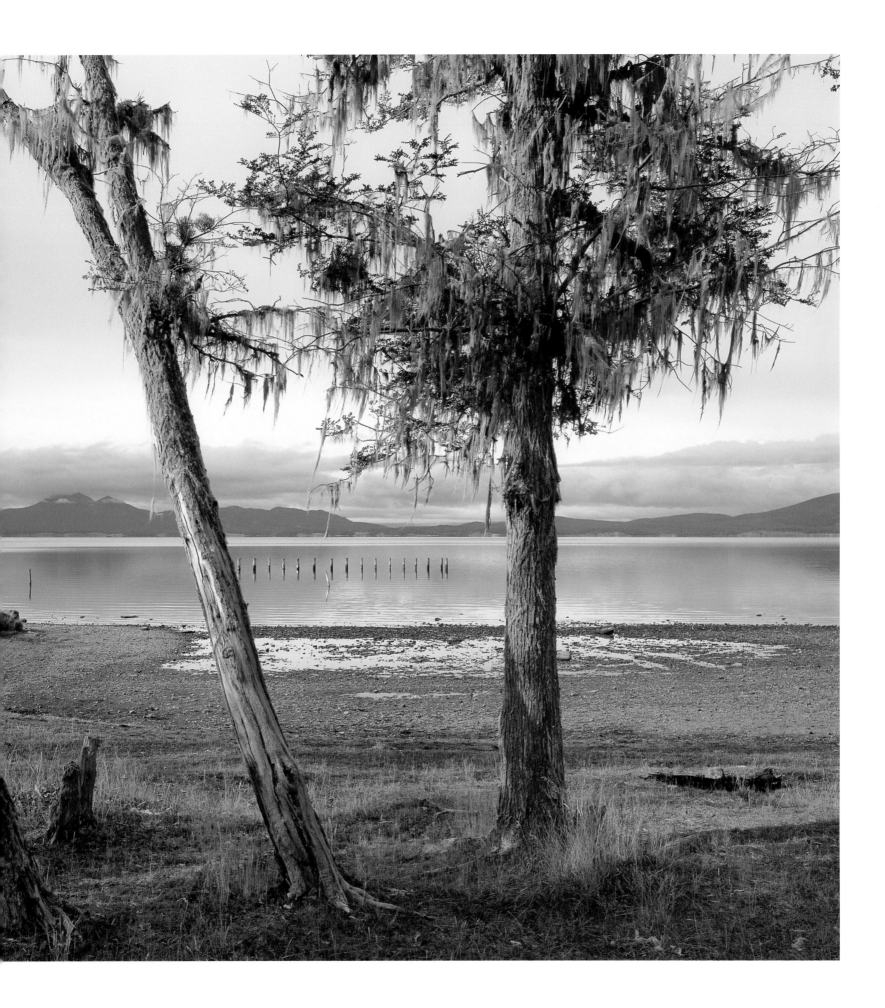

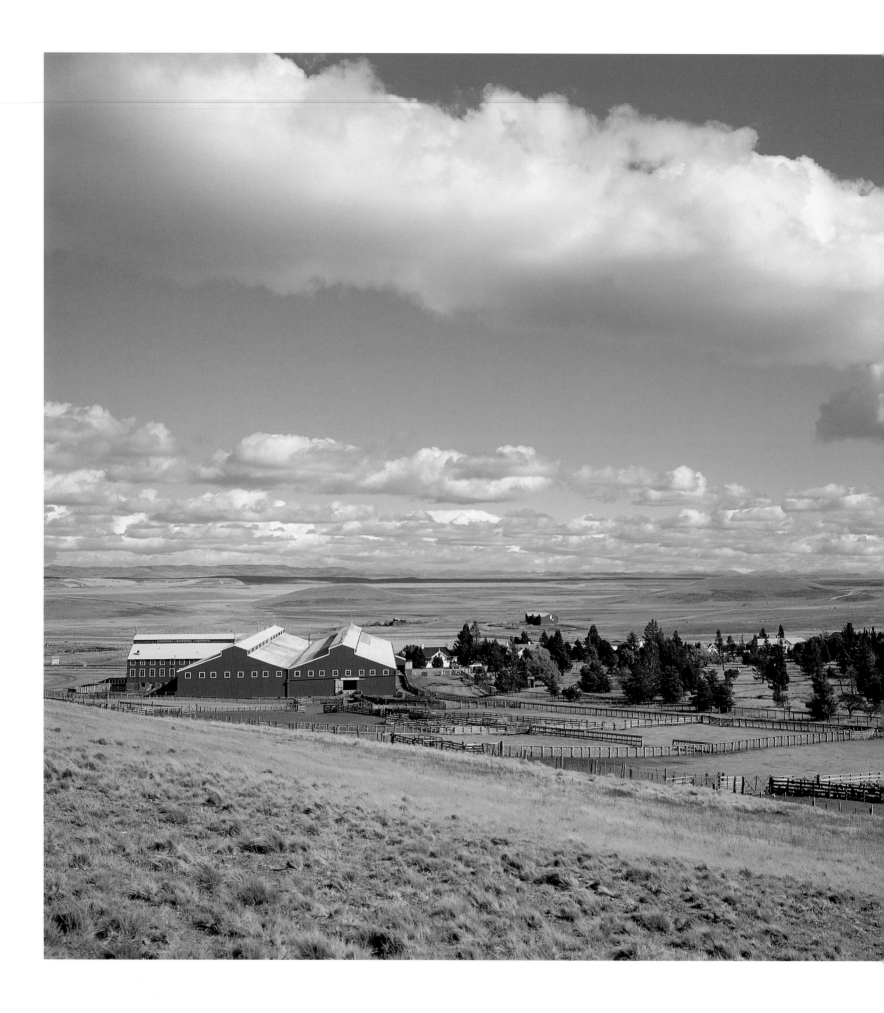

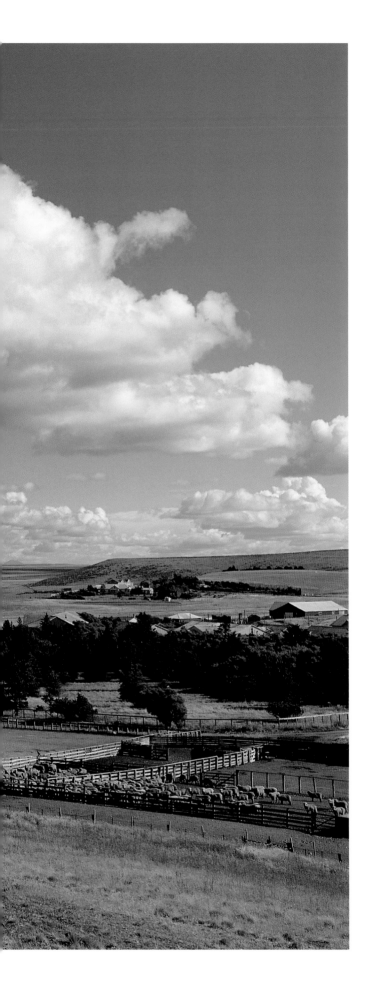

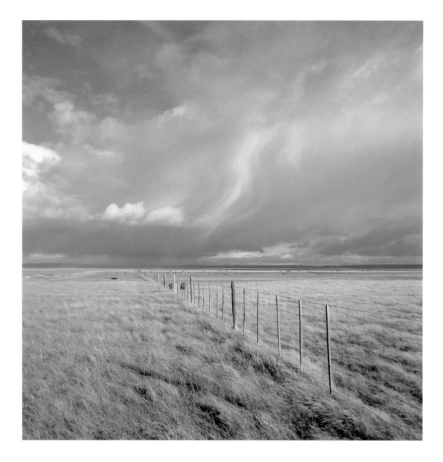

 •Estancia María Behety,

•Estepa fueguina,

Provincia de Tierra del Fuego.

•Estancia María Behety,

•Fuegian Steppe,

Tierra del Fuego province.

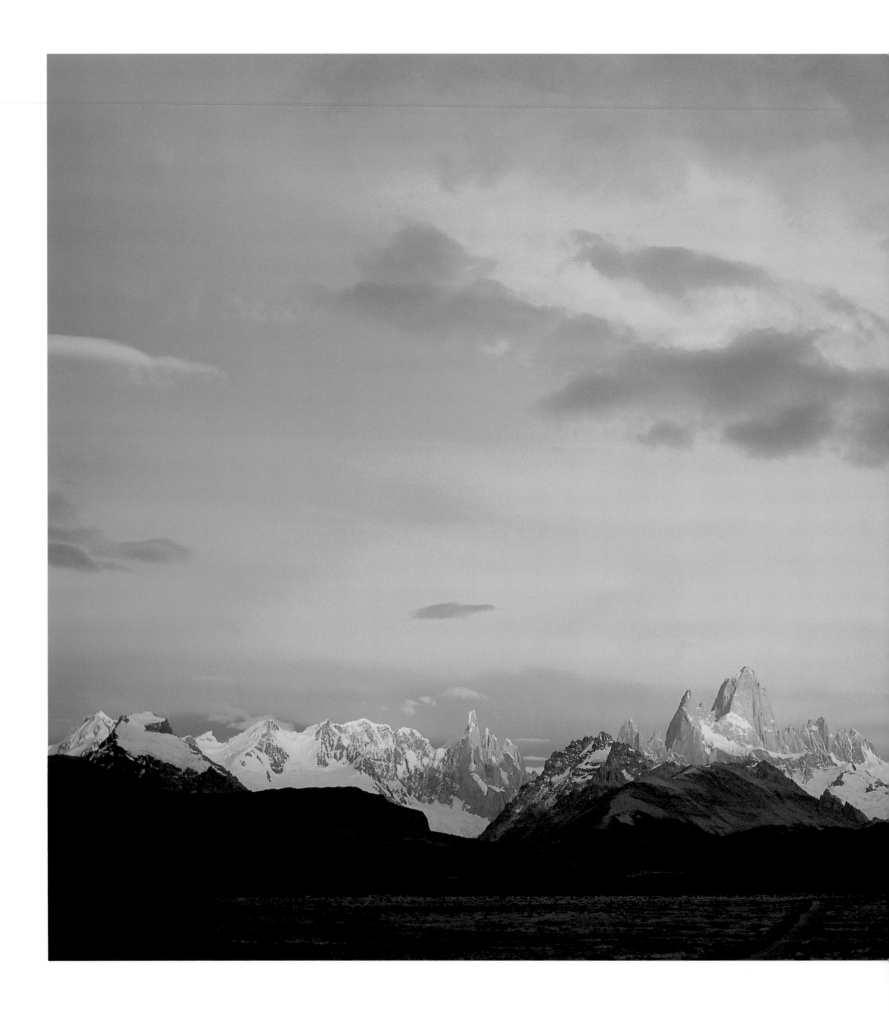

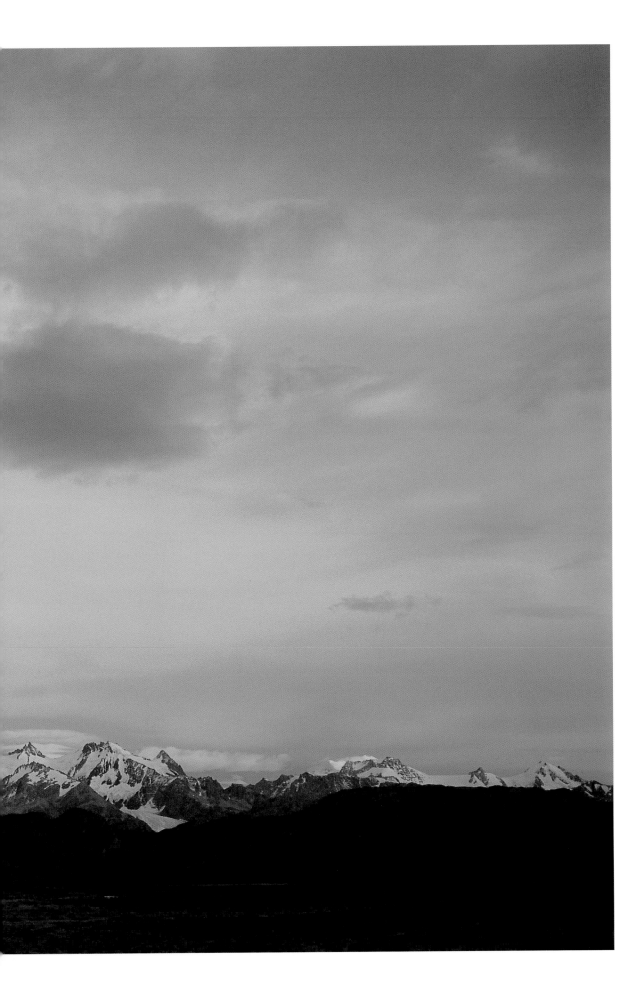

 •Cerro Torre y Monte Fitz Roy,
Parque Nacional Los Glaciares,
Provincia de Santa Cruz.
•Cerro Torre and Monte Fitz Roy,
Los Glaciares National Park,
Santa Cruz province.

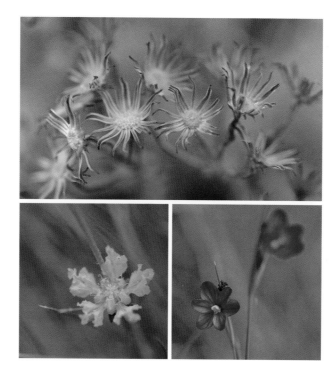

 •Flores silvestres de la
Cordillera de los Andes,
•Cerro Torre y
Monte Fitz Roy,
Parque Nacional Los
Glaciares,
Provincia de Santa Cruz.
•Wild flowers of the
Cordillera de los Andes,
•Cerro Torre and Monte Fitz Roy,
Los Glaciares National Park,
Santa Cruz province.

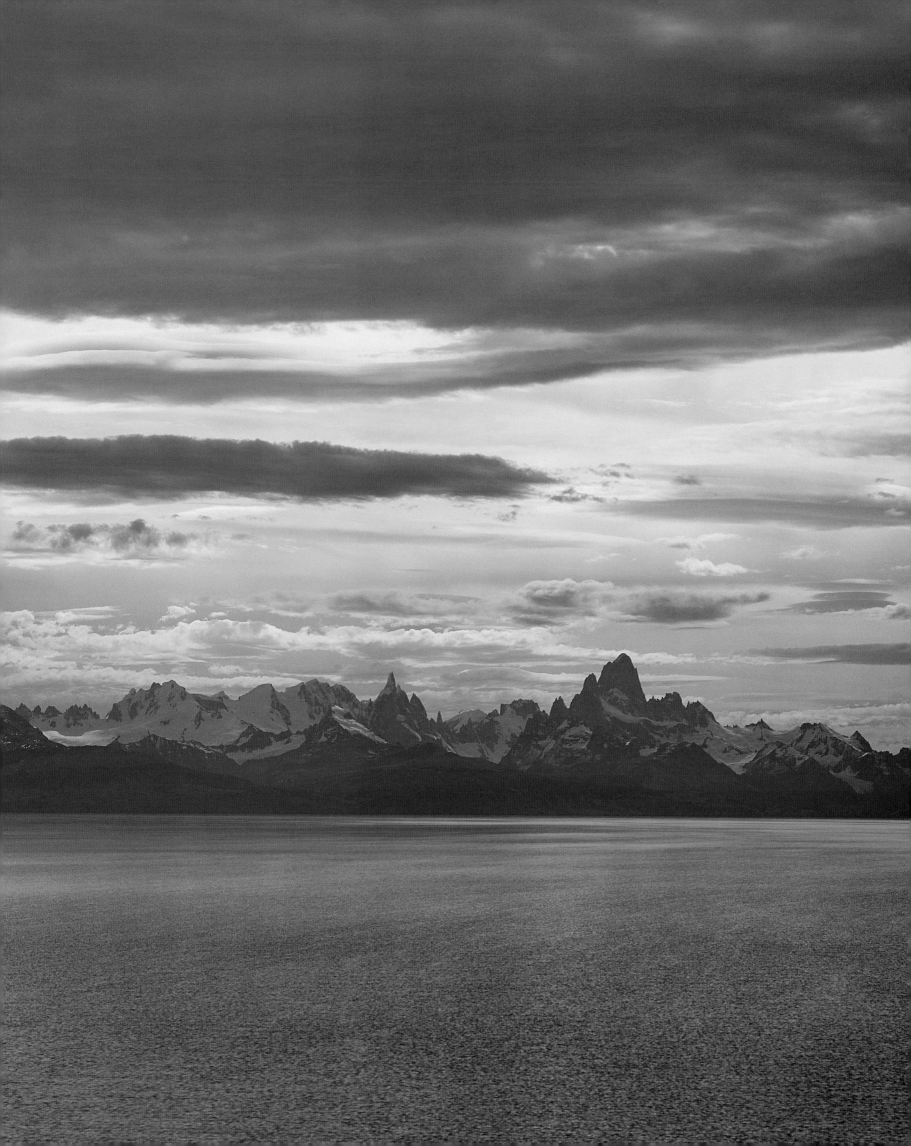

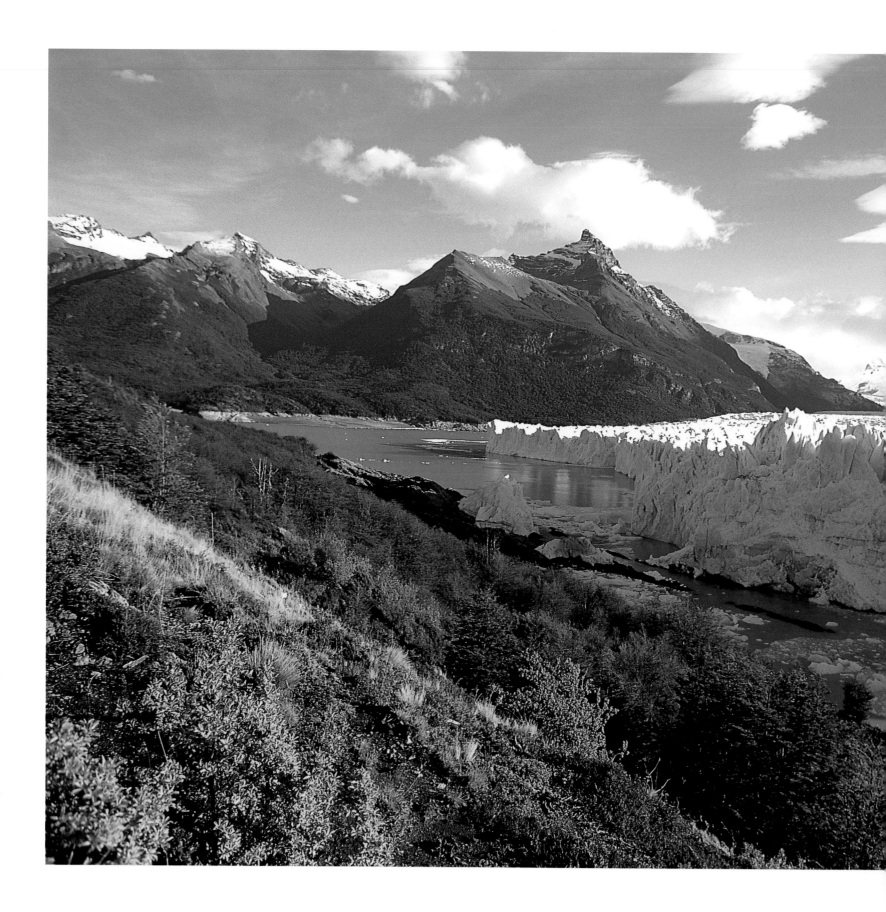

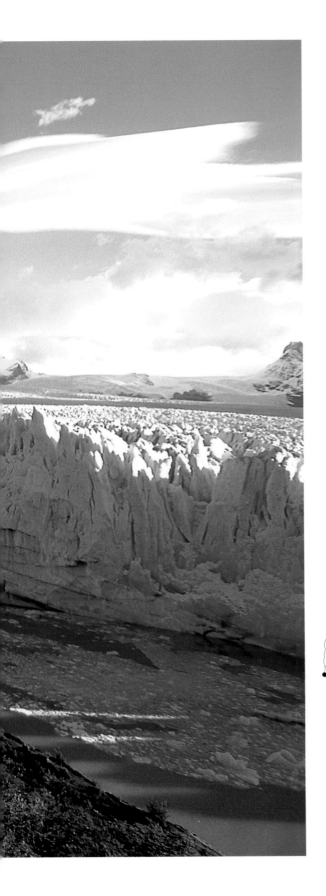

•Glaciar Perito Moreno,
Parque Nacional Los
Glaciares,
•Lenga,
•Calafate,
Provincia de Santa Cruz.
•Perito Moreno Glacier,
Los Glaciares National Park,
•Lenga,
•Calafate berry,
Santa Cruz province.

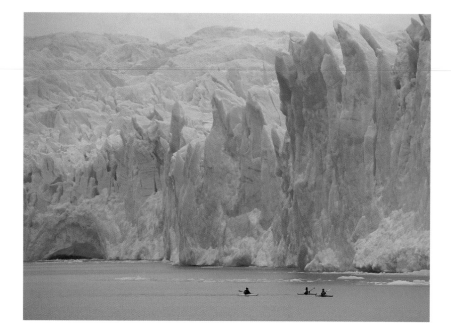

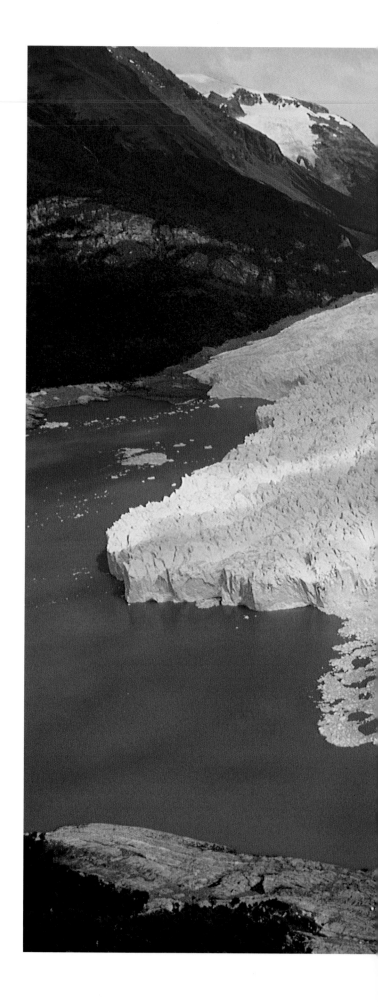

•Glaciar Perito Moreno,
Parque Nacional Los
Glaciares,
•Págs. 32-33 Monte León,
Provincia de Santa Cruz.
•*Perito Moreno Glacier,*
Los Glaciares National Park,
•*Pages 32-33 Monte León,*
Santa Cruz province.

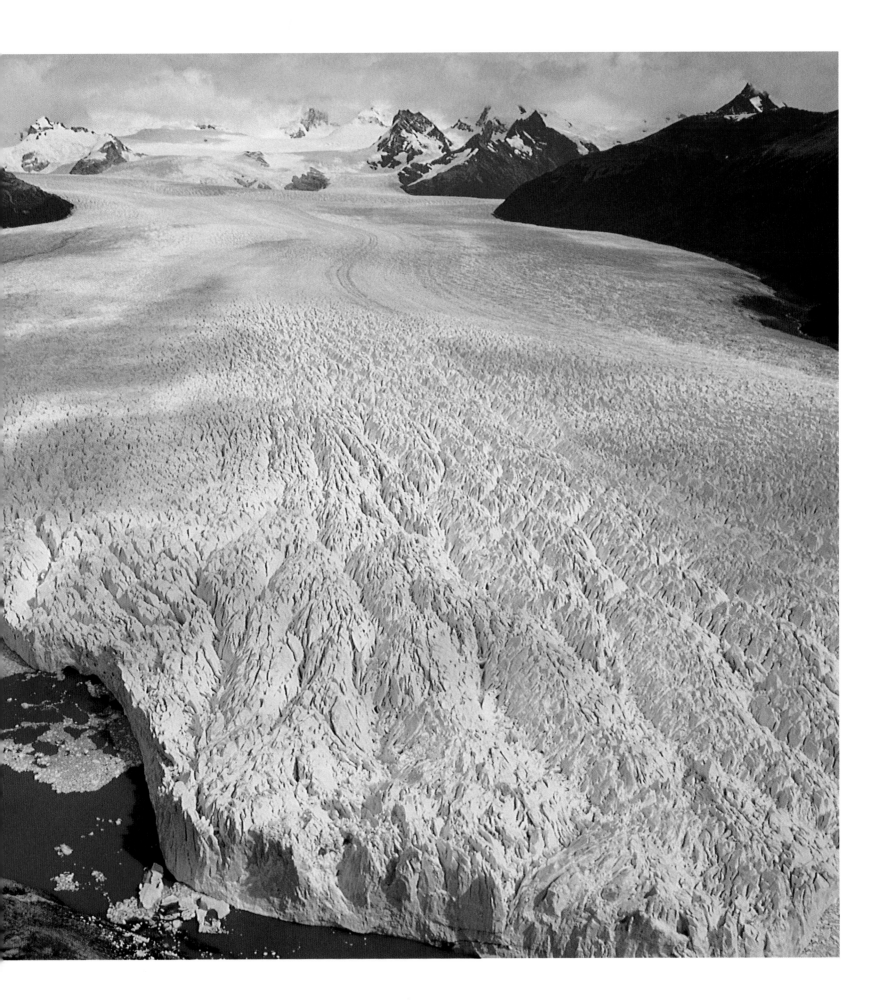

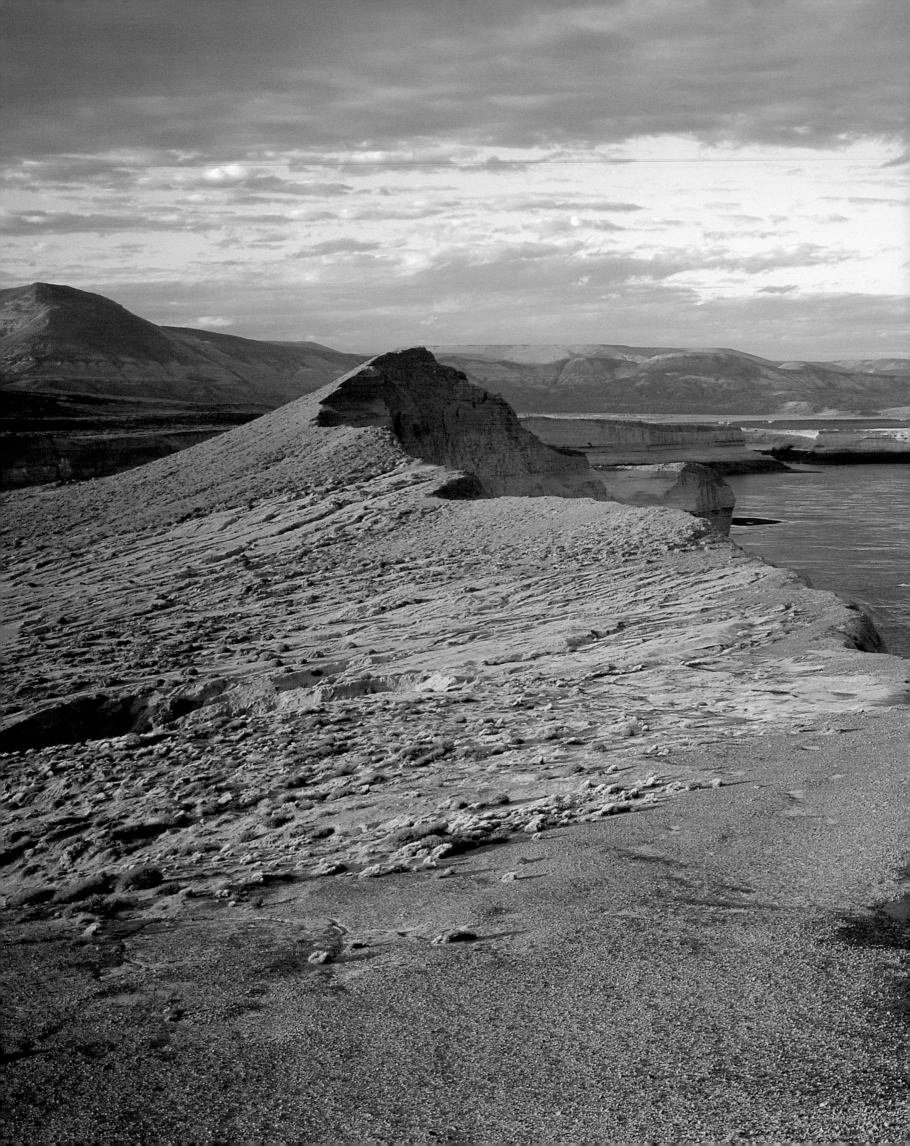

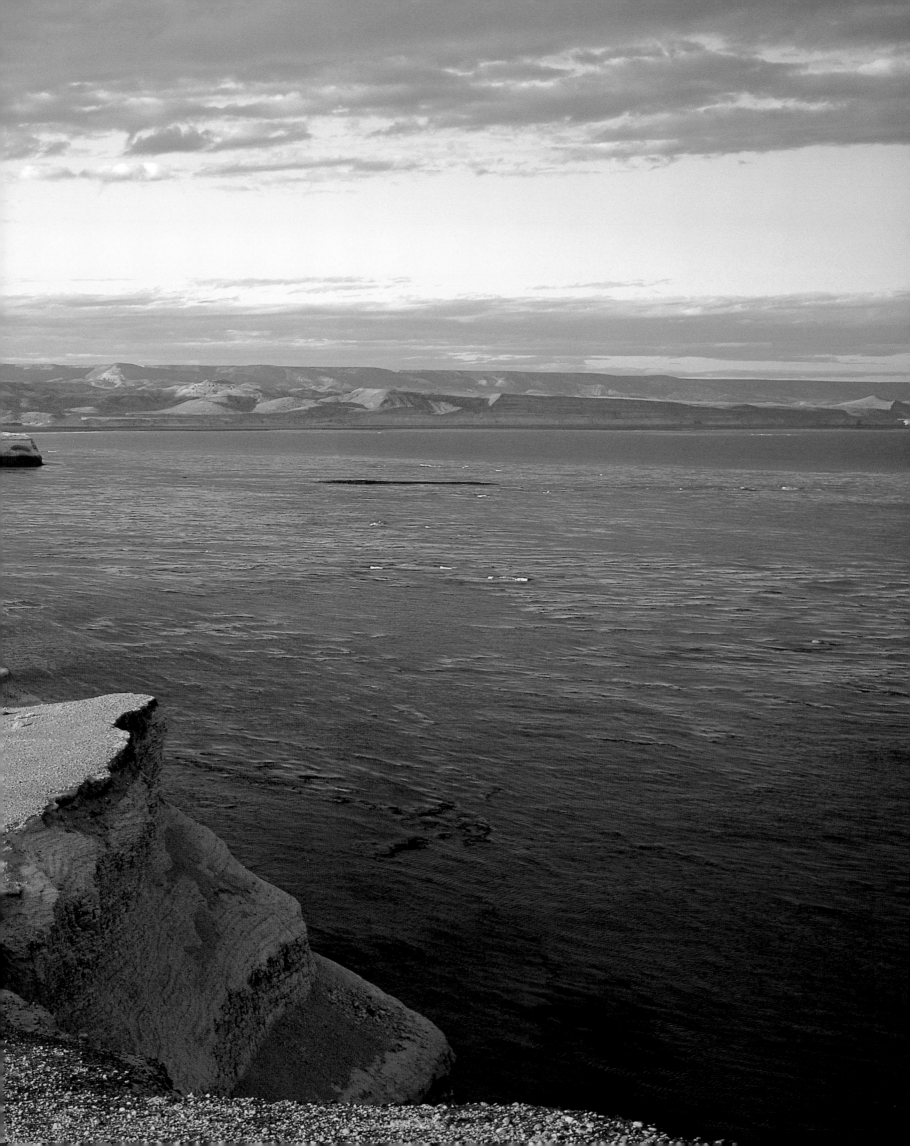

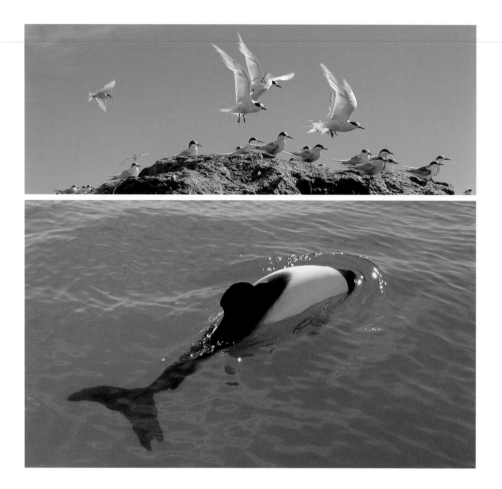

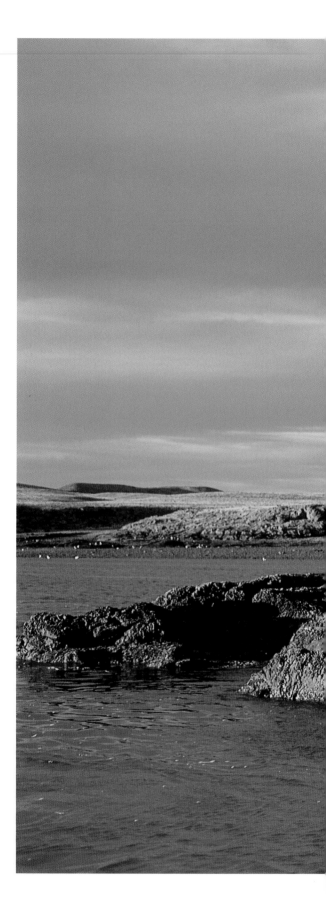

•Gaviotín Sudamericano,

•Tonina overa,

•Lobo marino,

Reserva Natural Ría

Deseado,

Provincia de Santa Cruz.

•South American Tern,

•Comerson dolphin,

•Sea lion,

Ría Deseado Natural Reservation,

Santa Cruz province.

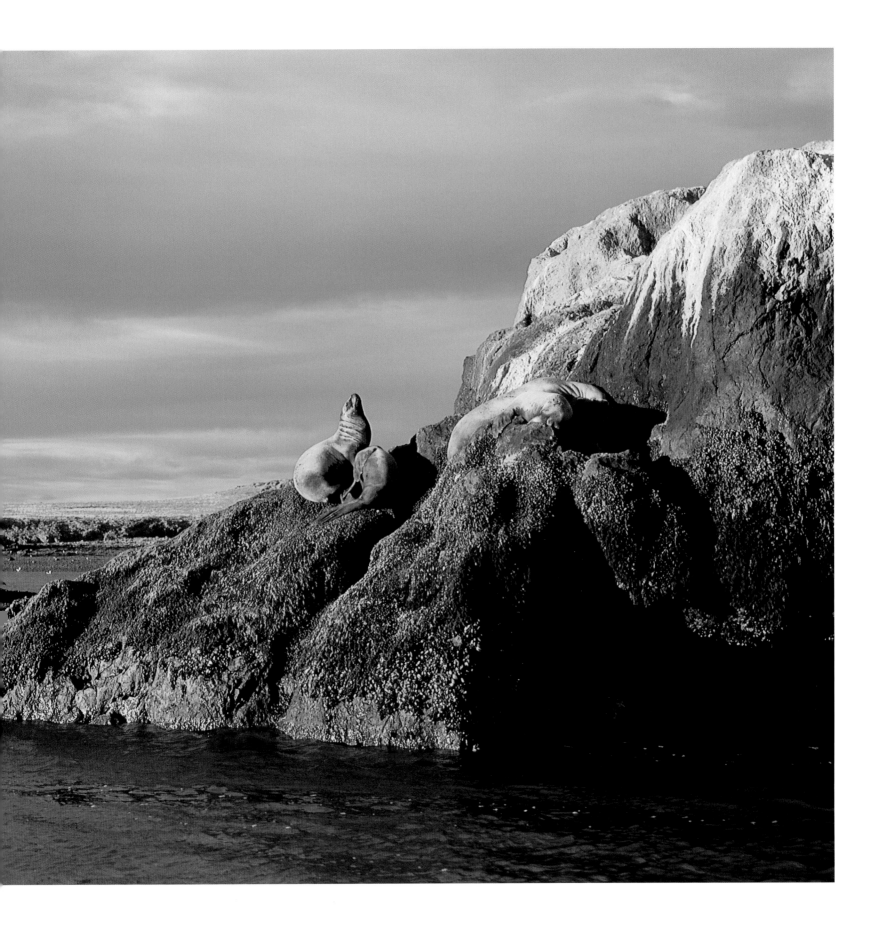

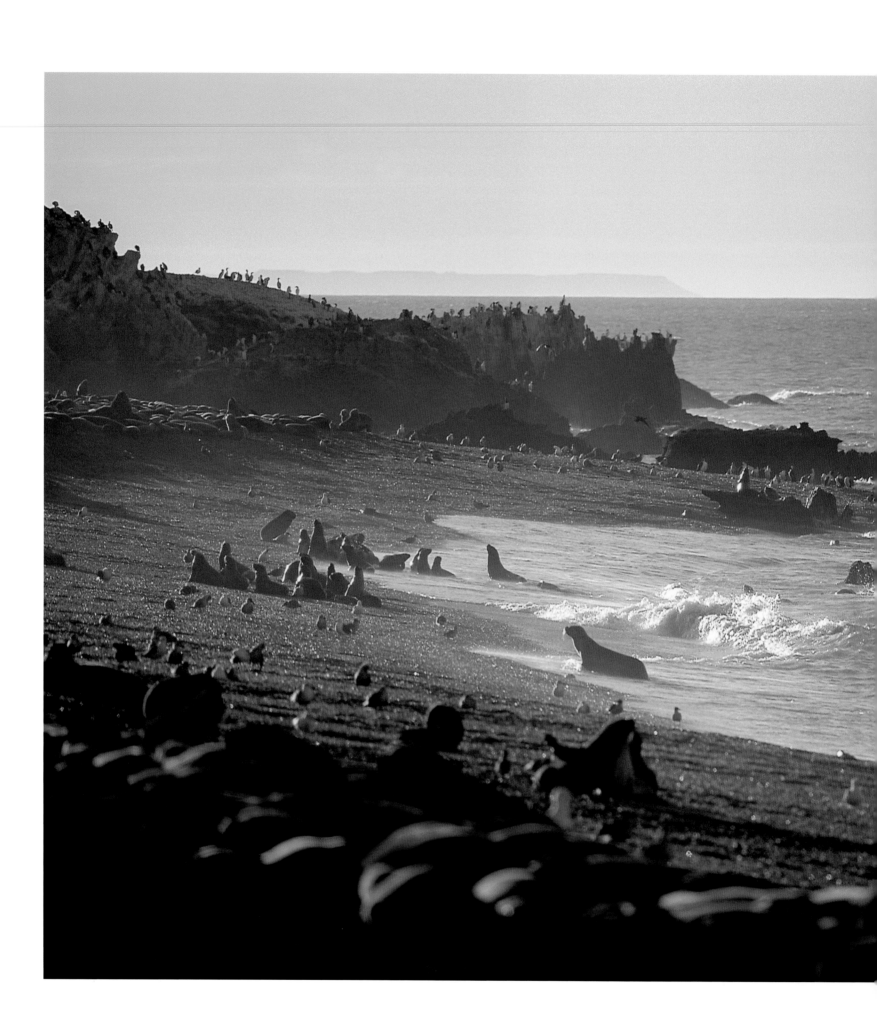

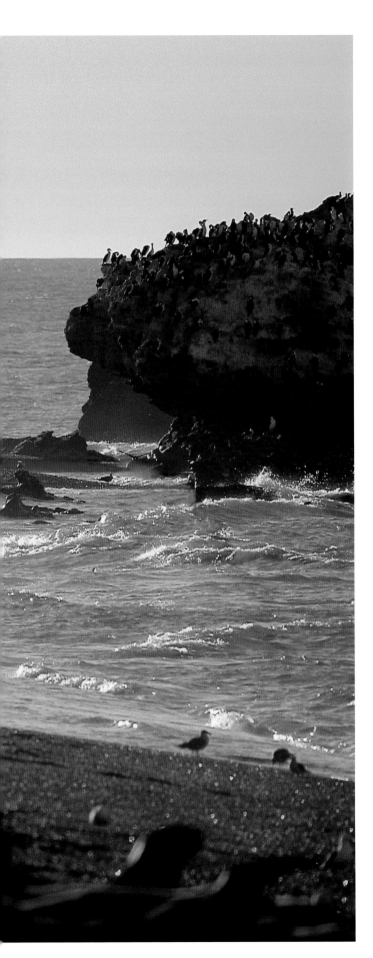

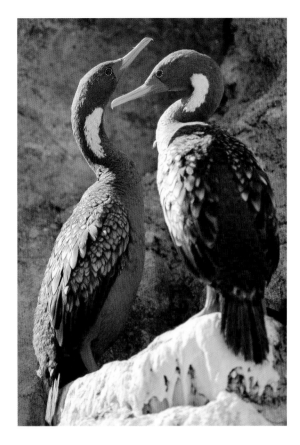

•Refugio de Vida Silvestre,
Cañadón del Duraznillo,
Apostadero reproductivo de
lobos marinos,
•Cormorán gris,
Provincia de Santa Cruz.
•Cañadón del Duraznillo
Wild Life Refuge,
Sea lion reproductive station,
•Red-legged Cormorant,
Santa Cruz province.

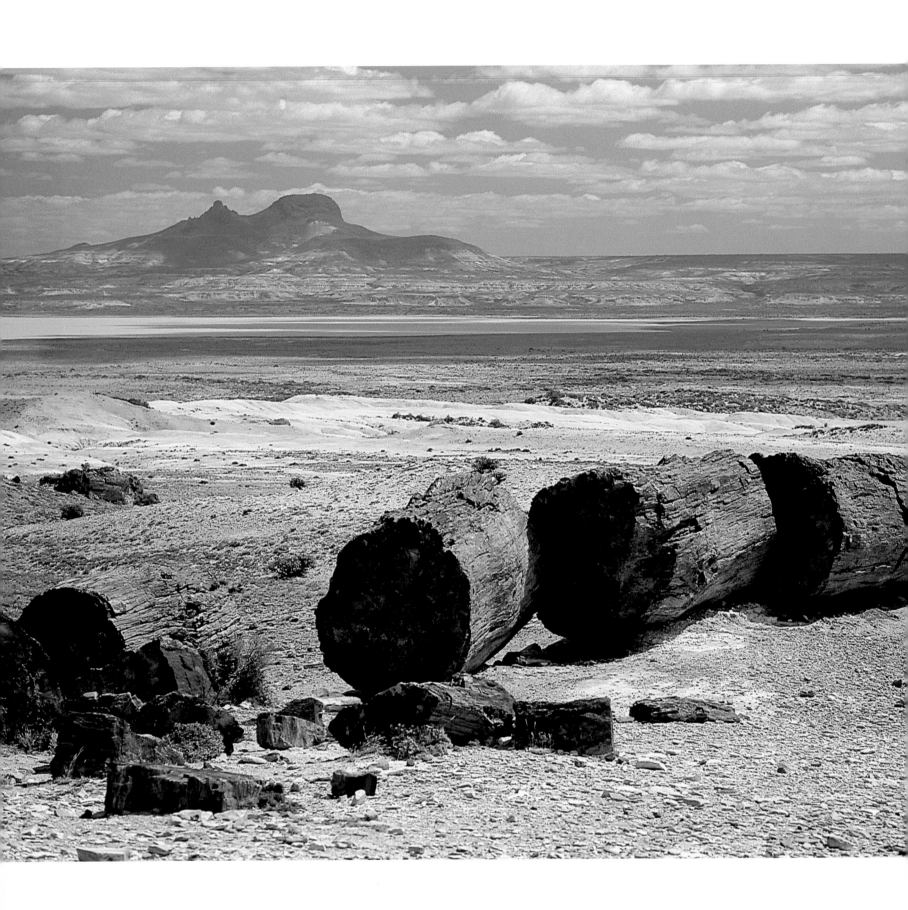

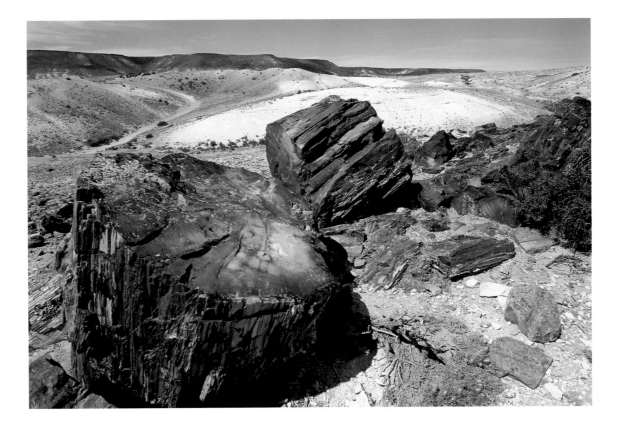

 •Monumento Nacional
y Reserva Natural
Bosques Petrificados,
Provincia de Santa Cruz.
*•Petrified Woods National
Monument and Natural Reserve,
Santa Cruz province.*

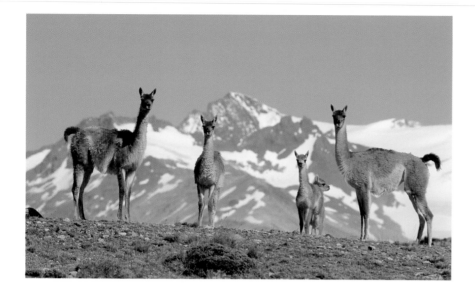

 •Guanacos,
•Lago Belgrano,
Parque Nacional
Perito Moreno,
Provincia de Santa Cruz.
•*Guanacos,*
•*Belgrano Lake,*
Perito Moreno National Park,
Santa Cruz province.

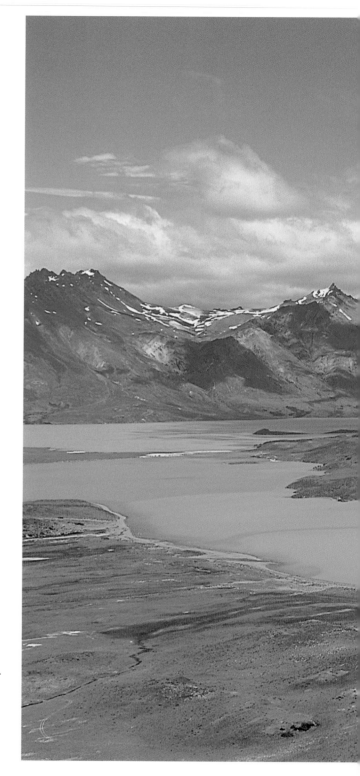

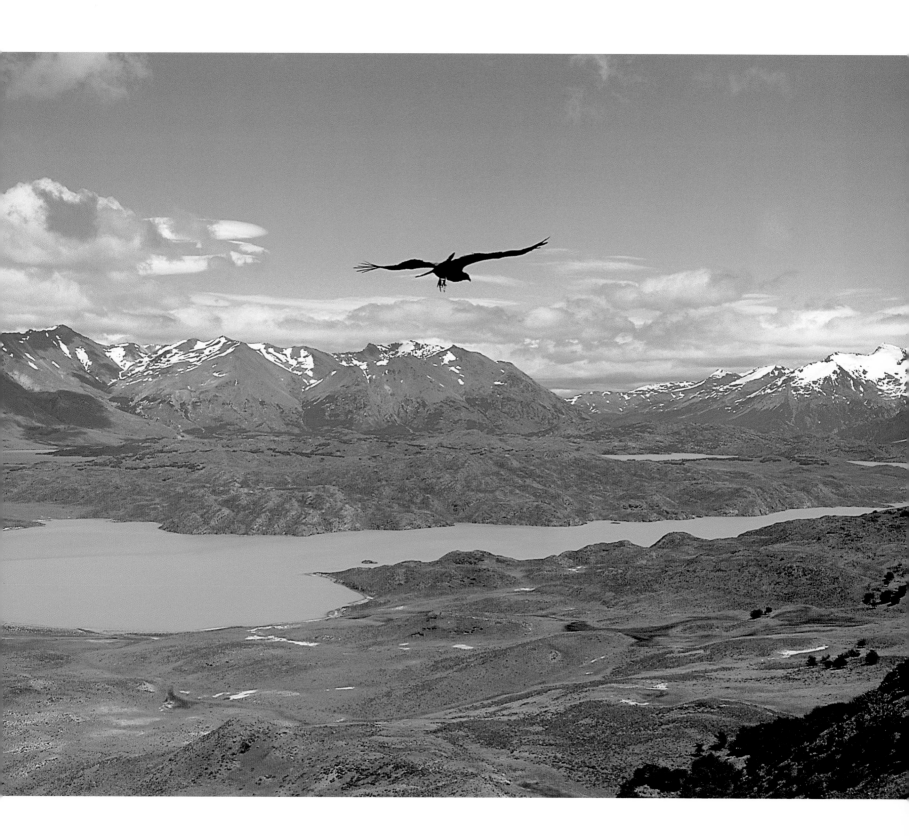

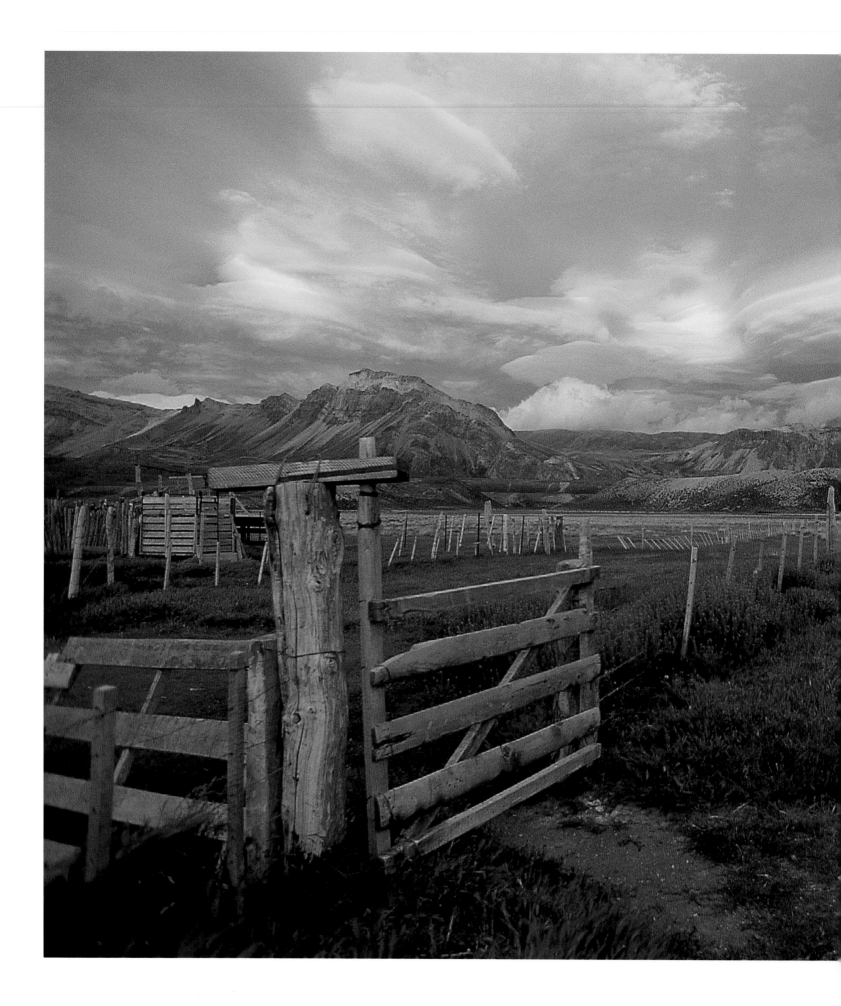

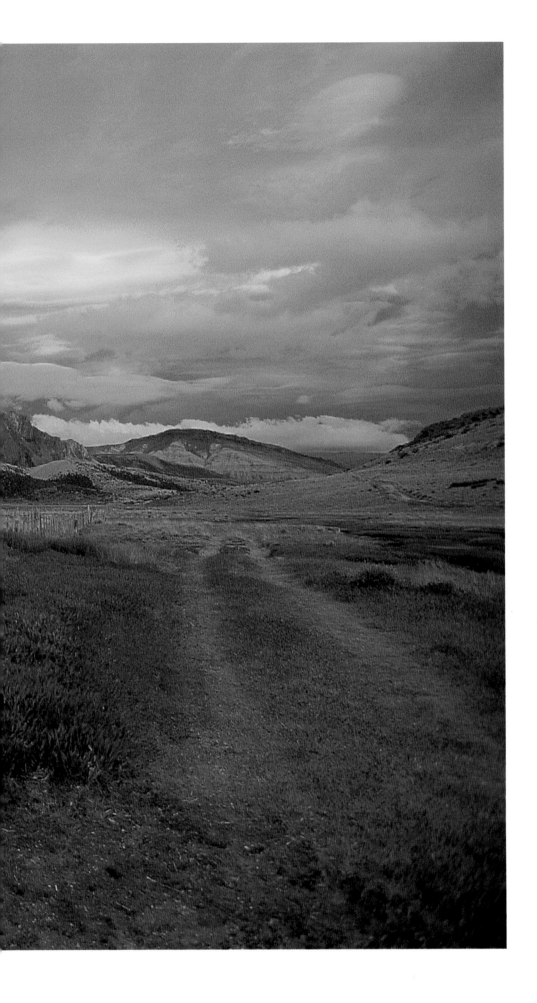

 •Estancia La Oriental,
Parque Nacional
Perito Moreno,
Provincia de Santa Cruz.
•*Estancia La Oriental,*
Perito Moreno National Park,
Santa Cruz province.

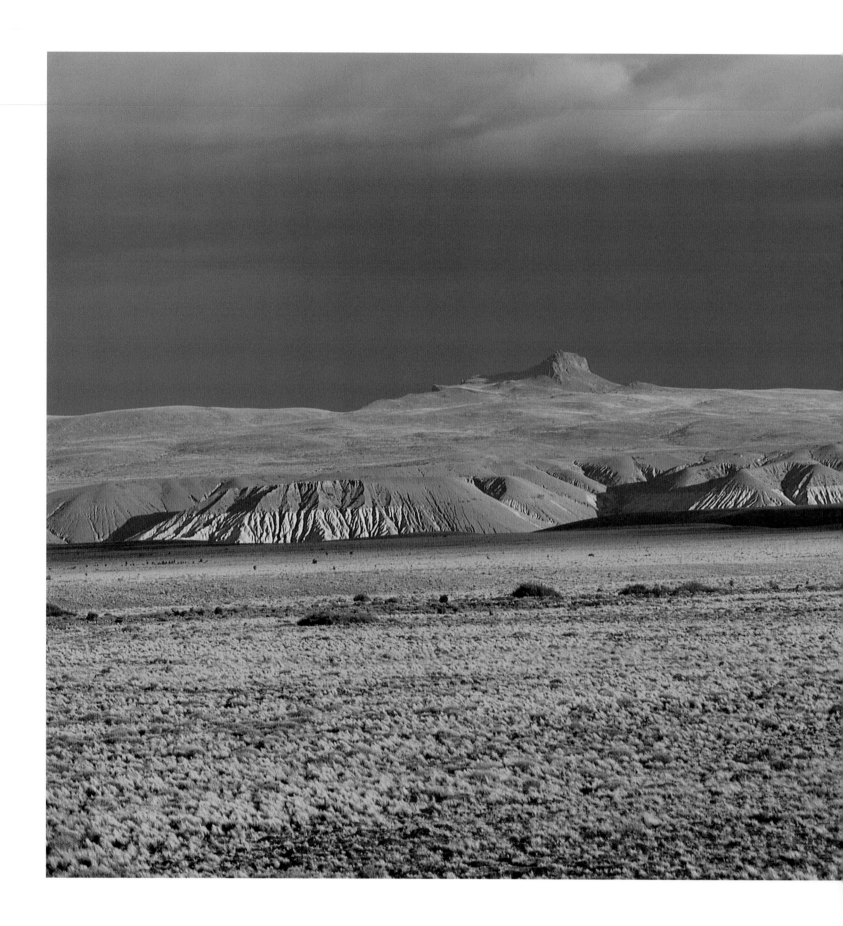

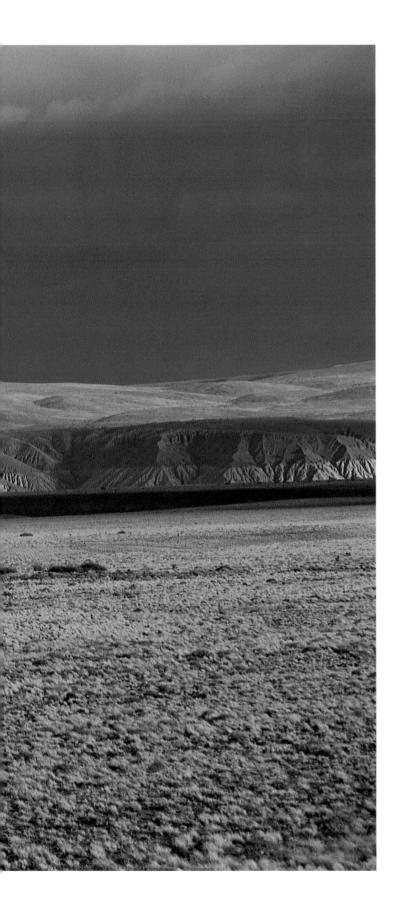

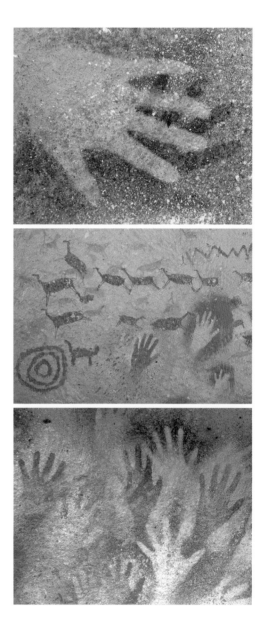

•Bajo Caracoles,
•Cueva de las Manos,
Provincia de Santa Cruz.

•Bajo Caracoles,
•Cueva de las Manos,
Santa Cruz province.

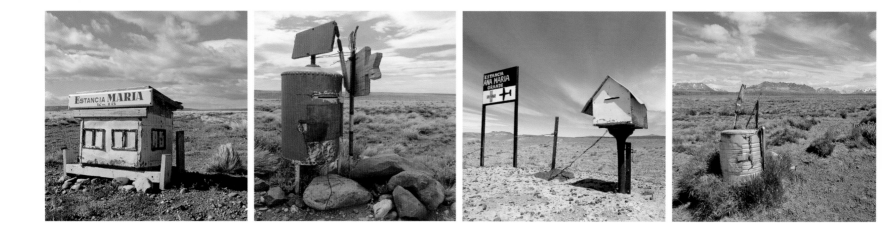

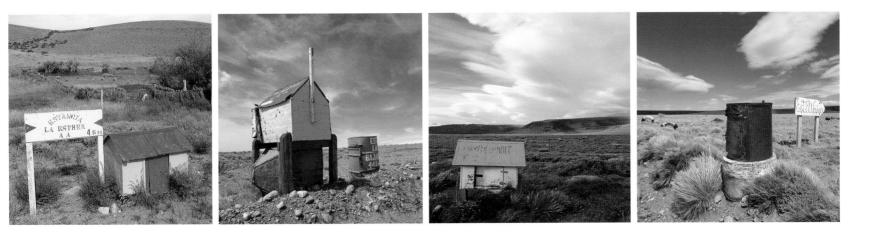

• Buzones patagónicos,

Provincia de Santa Cruz.

• Patagonian mailboxes,

Santa Cruz province.

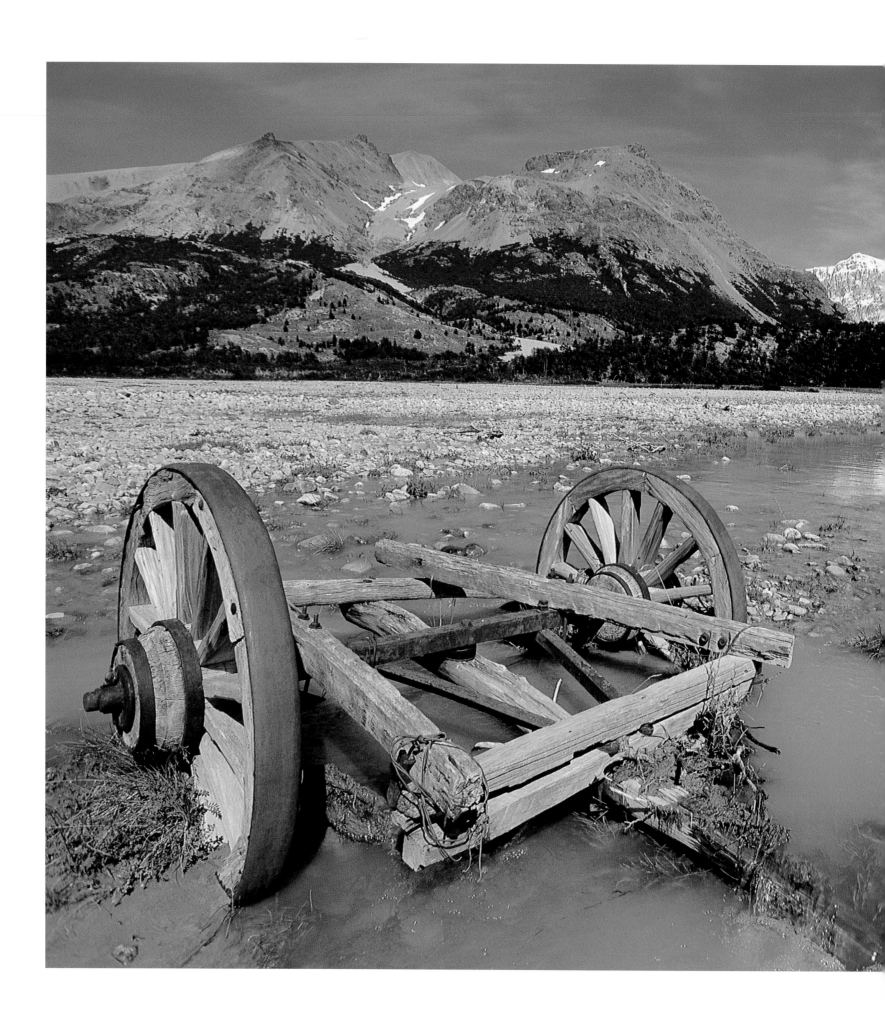

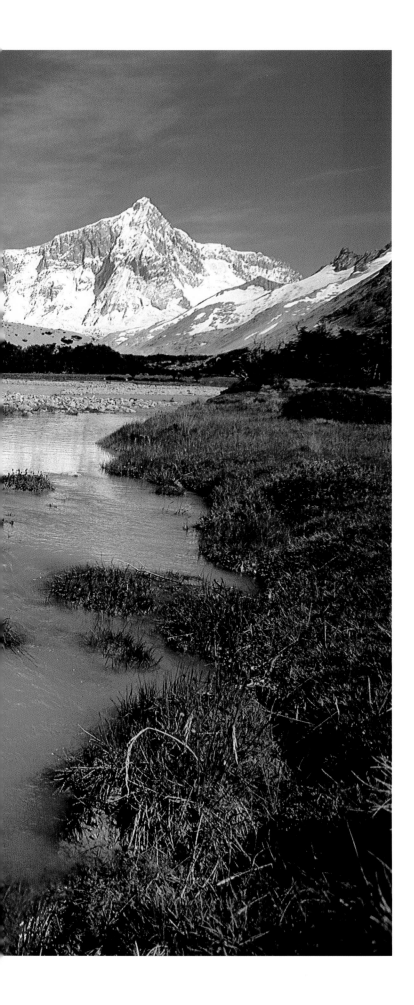

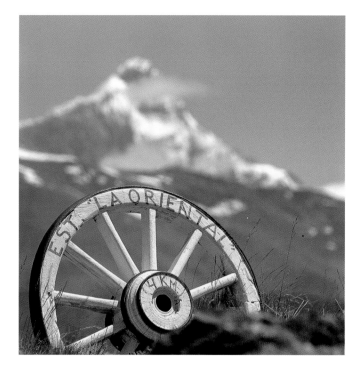

 •Monte San Lorenzo,
Río Lácteo,
•Estancia La Oriental,
Provincia de Santa Cruz.
•Monte San Lorenzo,
Lacteo River,
•Estancia La Oriental,
Santa Cruz province.

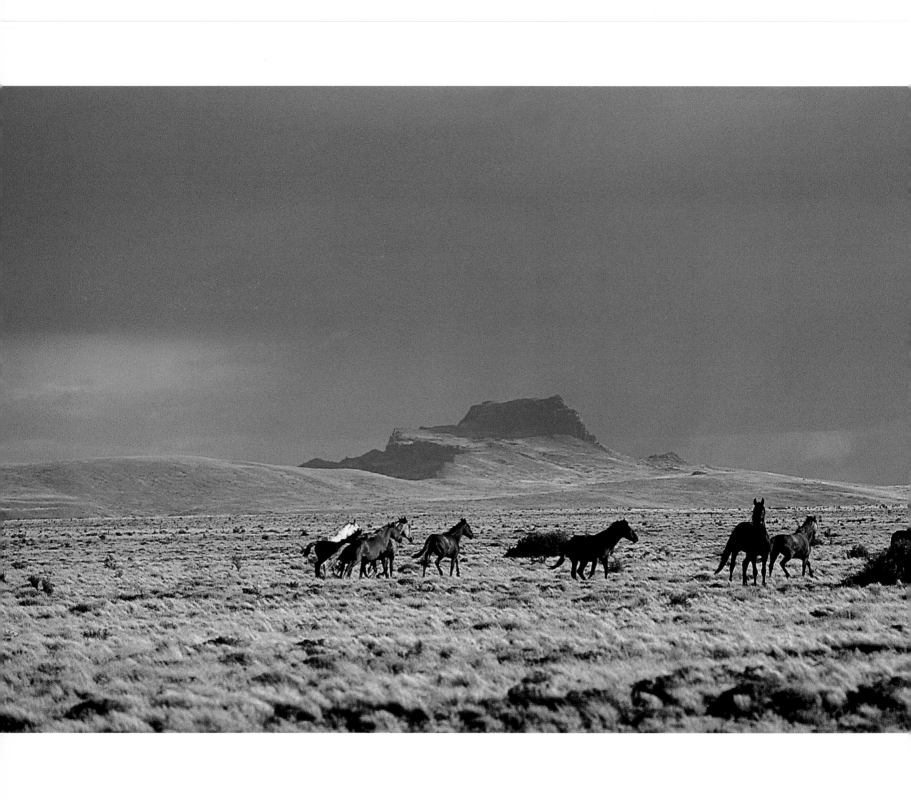

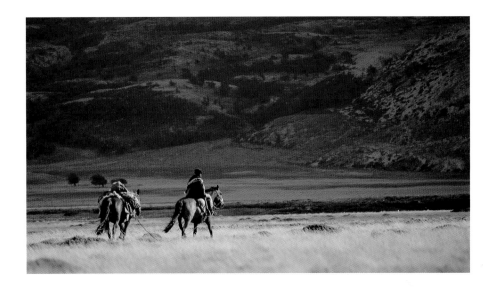

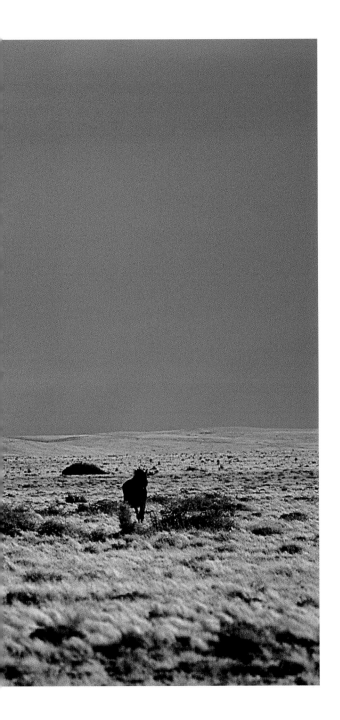

 •Bajo Caracoles,
Provincia de Santa Cruz.
•Bajo Caracoles,
Santa Cruz province.

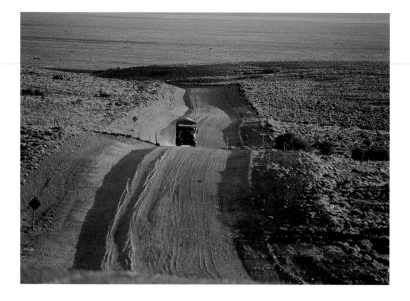

•Ruta 40,
Provincia de Santa Cruz.
•*Route 40,*
Santa Cruz province.

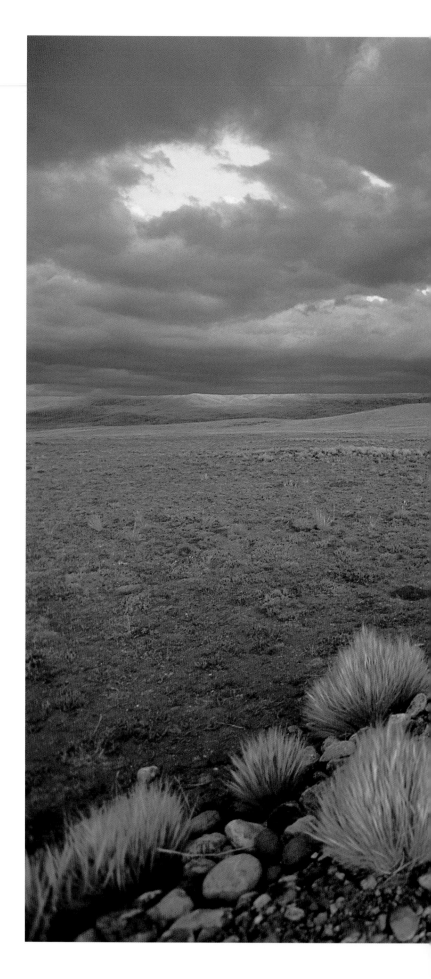

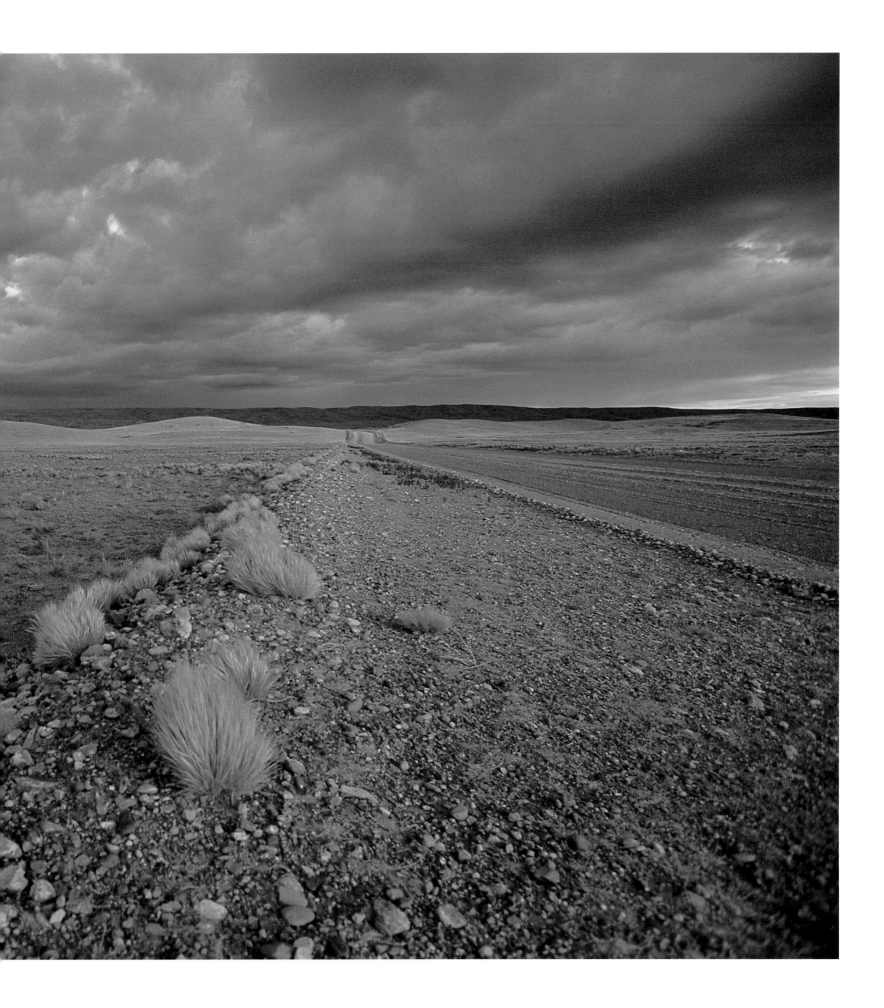

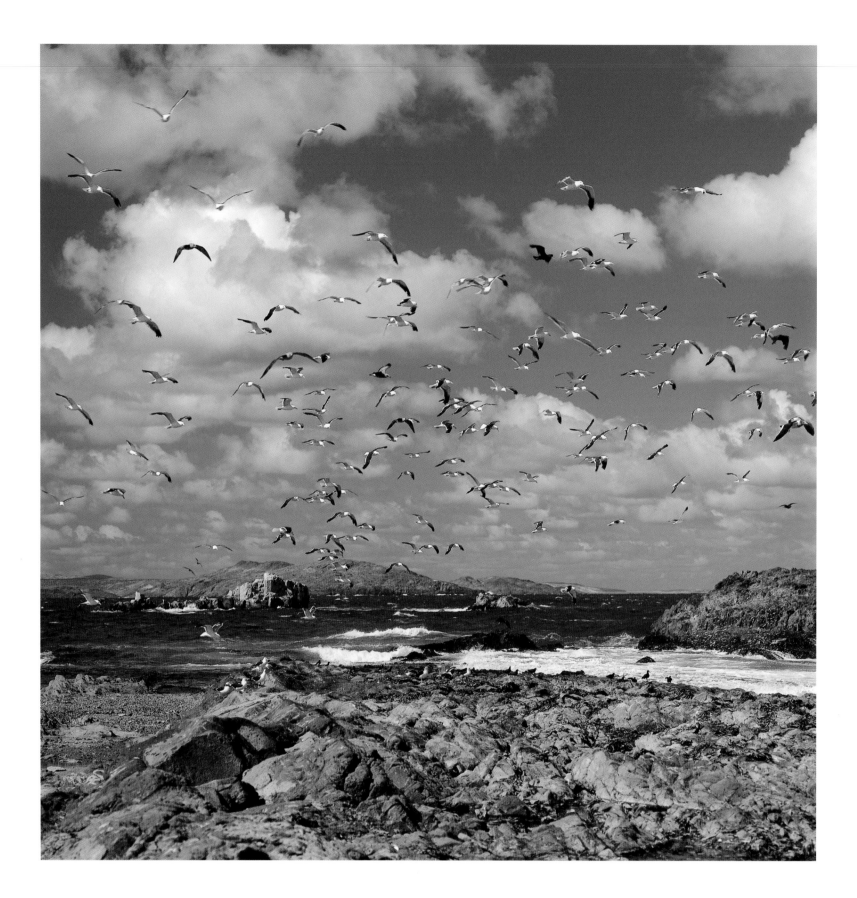

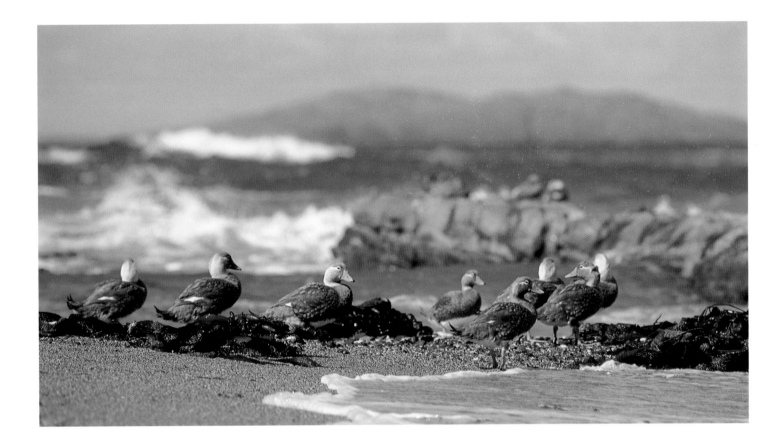

•Bahía Bustamante,

•Pato Vapor,

Provincia de Chubut.

•Bustamante Bay,

•Flying Steamer-Duck,

Chubut province.

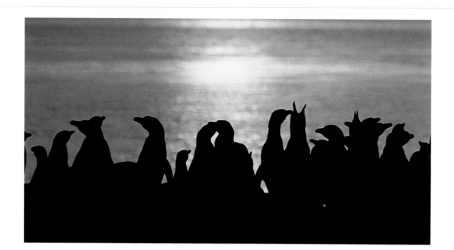

•Pingüino Patagónico,
Reserva Natural Turística
Punta Tombo,
Provincia de Chubut.

•Magellanic Penguin,
Punta Tombo Tourist
Natural Reservation,
Chubut province.

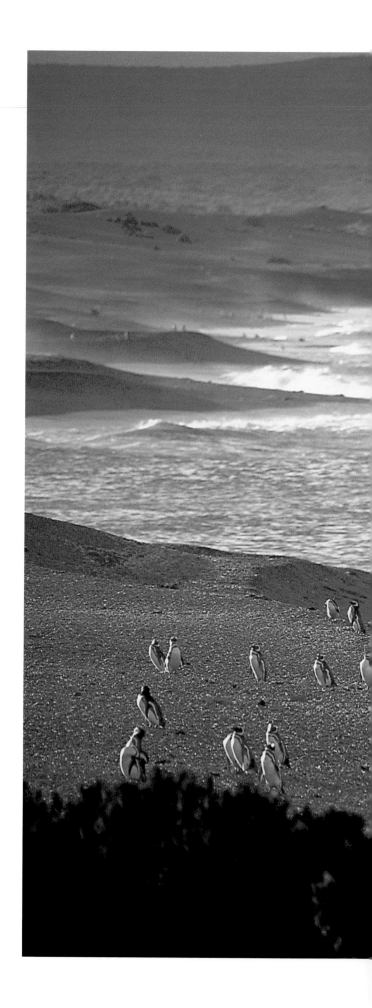

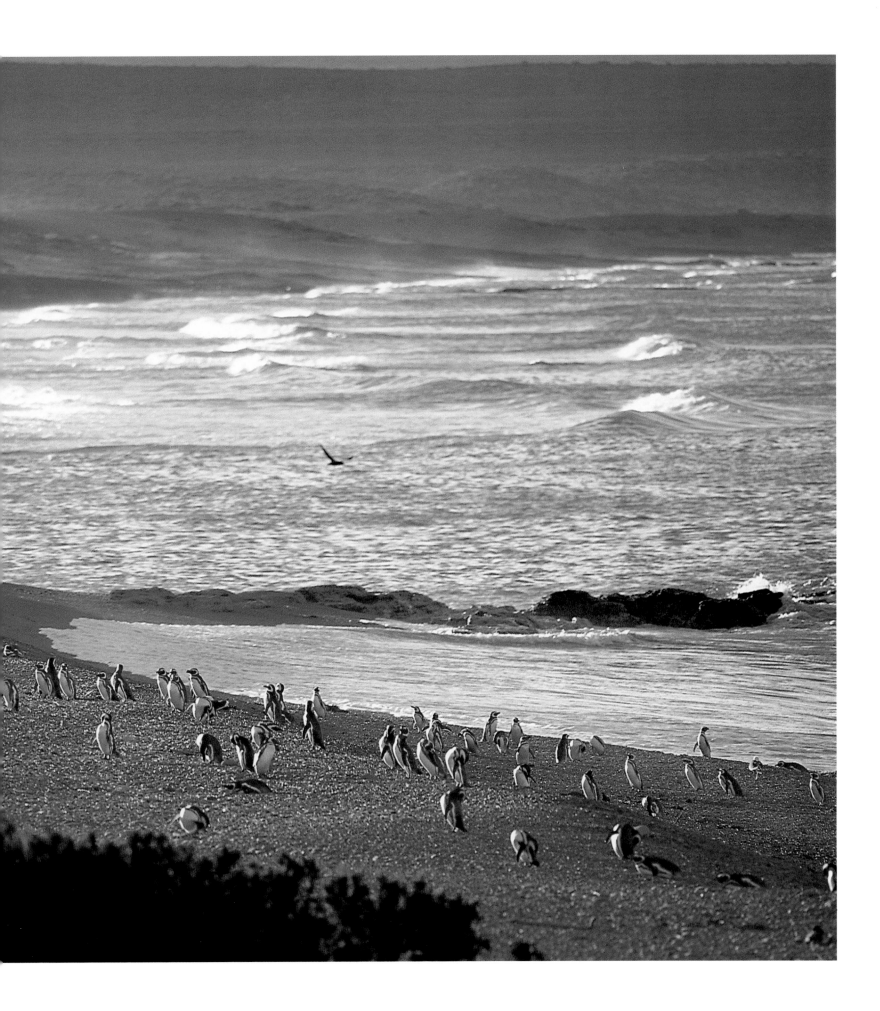

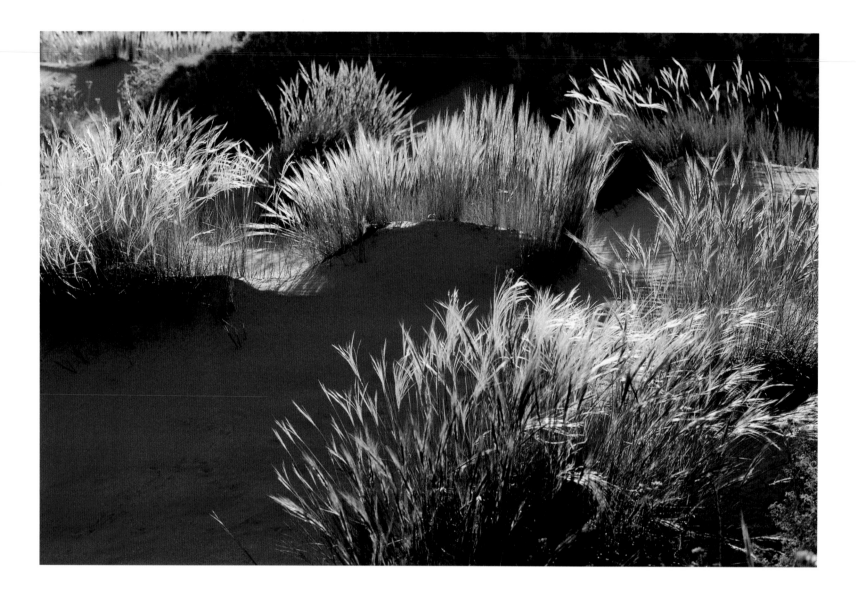

59

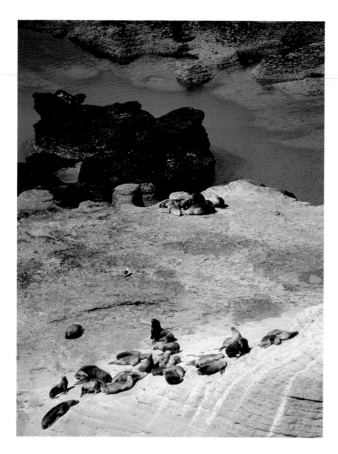

 •Lobo Marino,

•Golfo Nuevo, Punta Pirámide,

Provincia de Chubut.

•Sea lions,

•Golfo Nuevo, Punta Pirámide,

Chubut province.

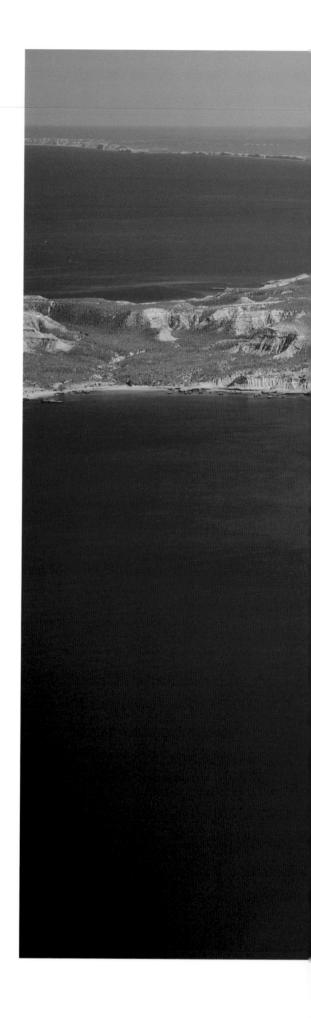

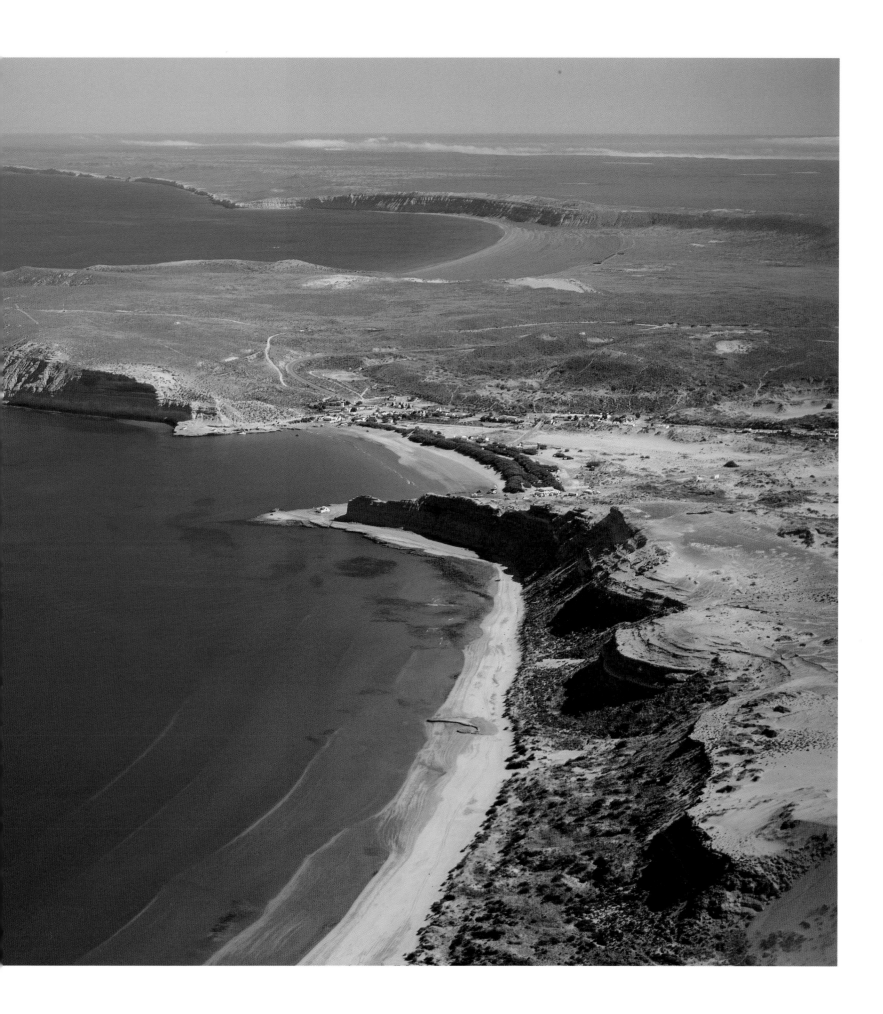

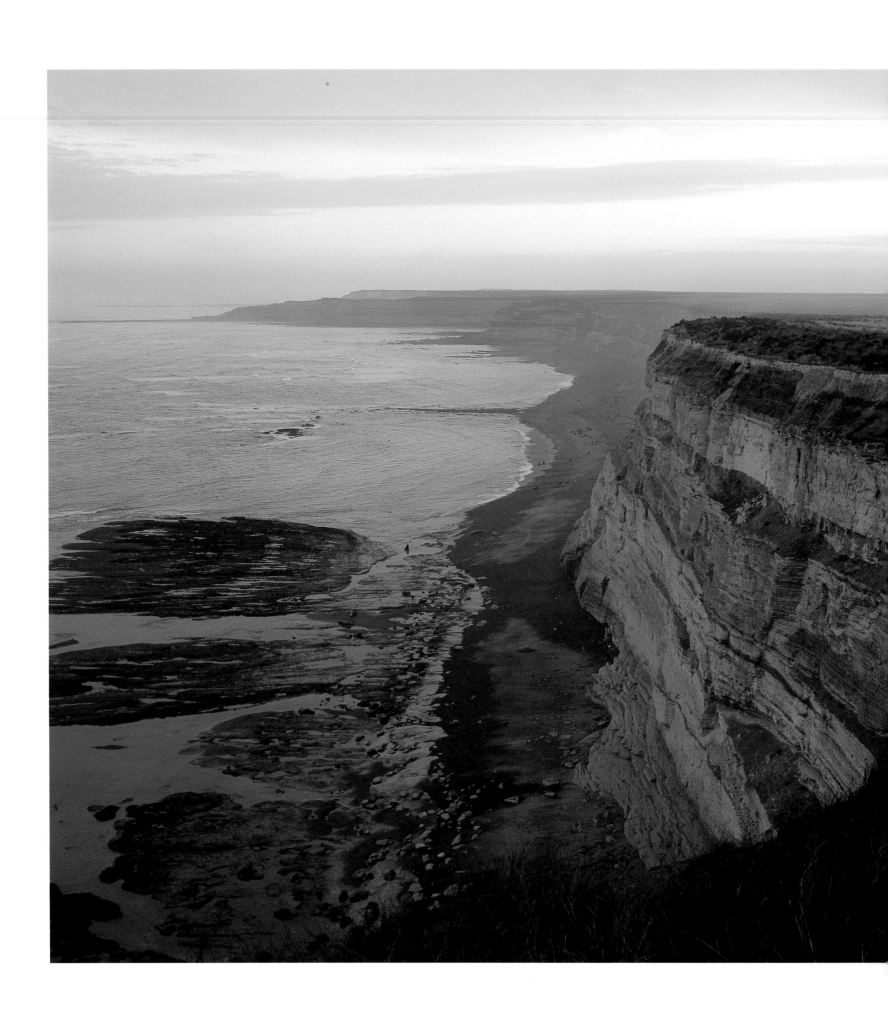

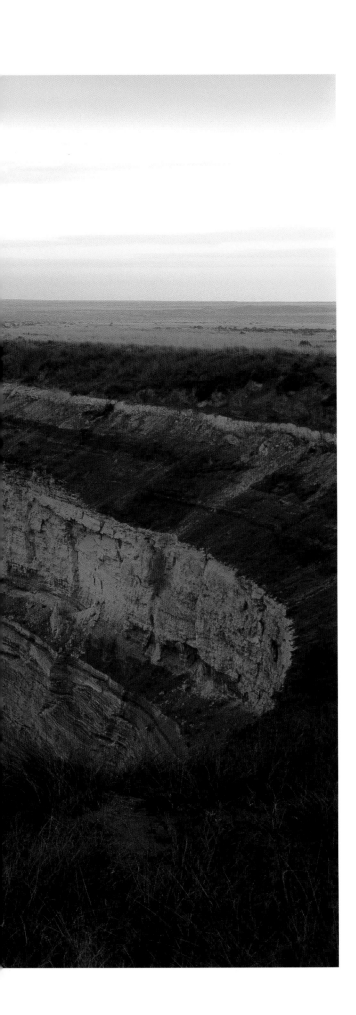

•Punta Delgada,
Península Valdés,
•Fósiles,
Provincia de Chubut.

•Punta Delgada,

Península Valdés,

•Fossils,

Chubut province.

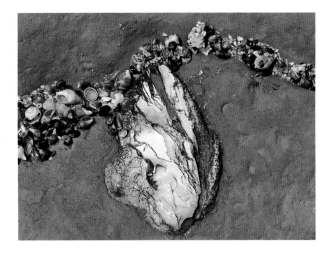

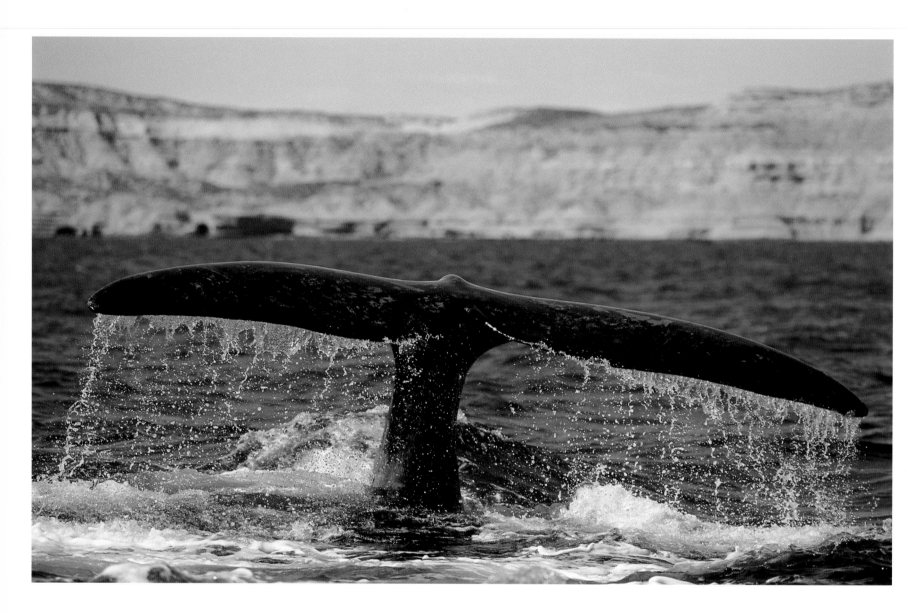

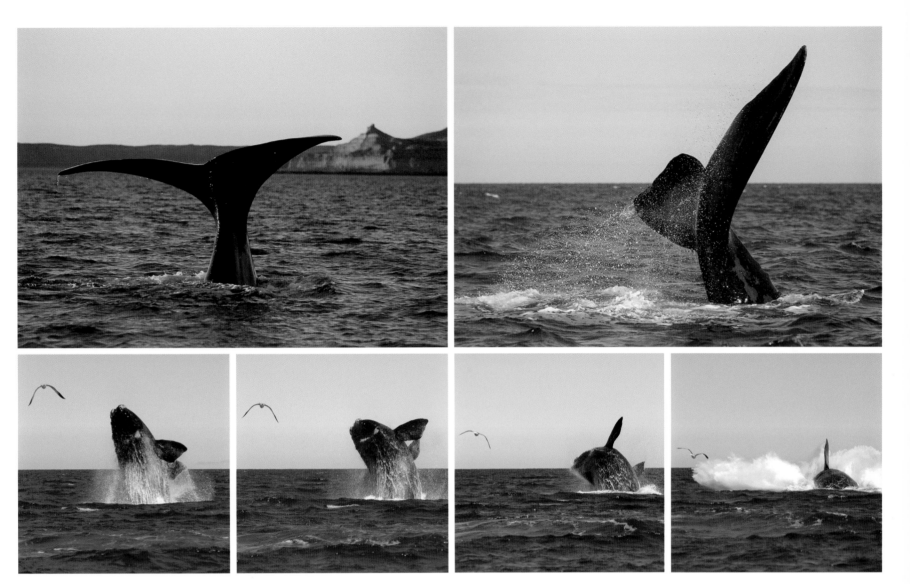

 •Ballena Franca Austral,
Puerto Pirámide,
Provincia de Chubut.
•*Southern Right Whale,*
Pirámide Port,
Chubut province.

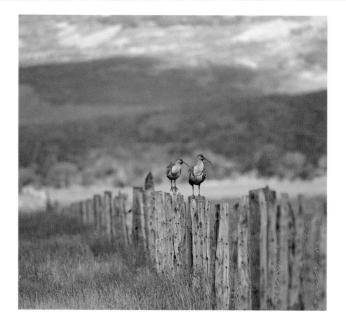

•Bandurrias,

•Valle del río Senguer,

Provincia de Chubut.

•*Buff-necked Ibis,*

•*Senguer River Valley,*

Chubut province.

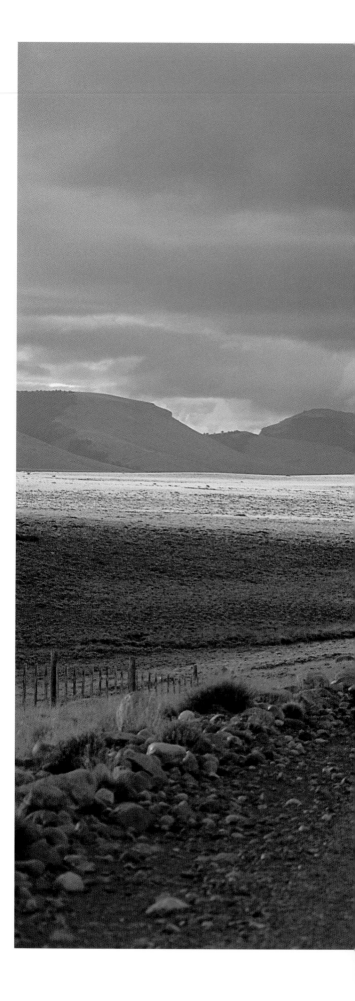

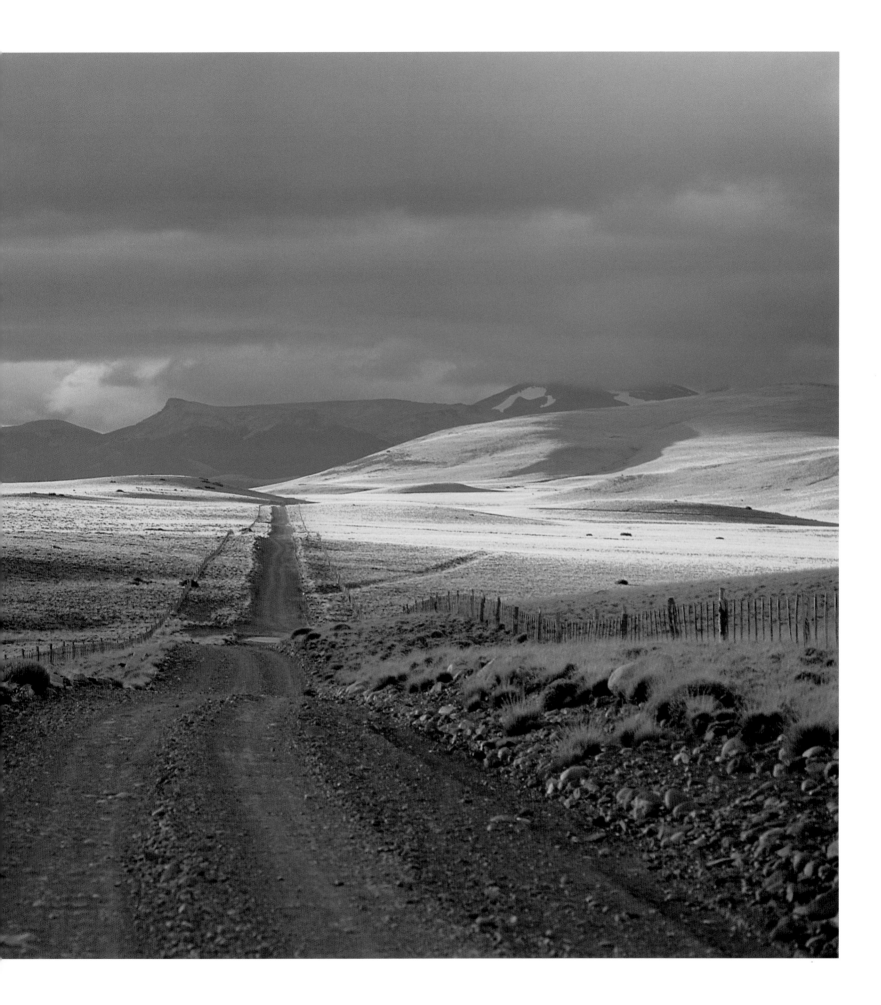

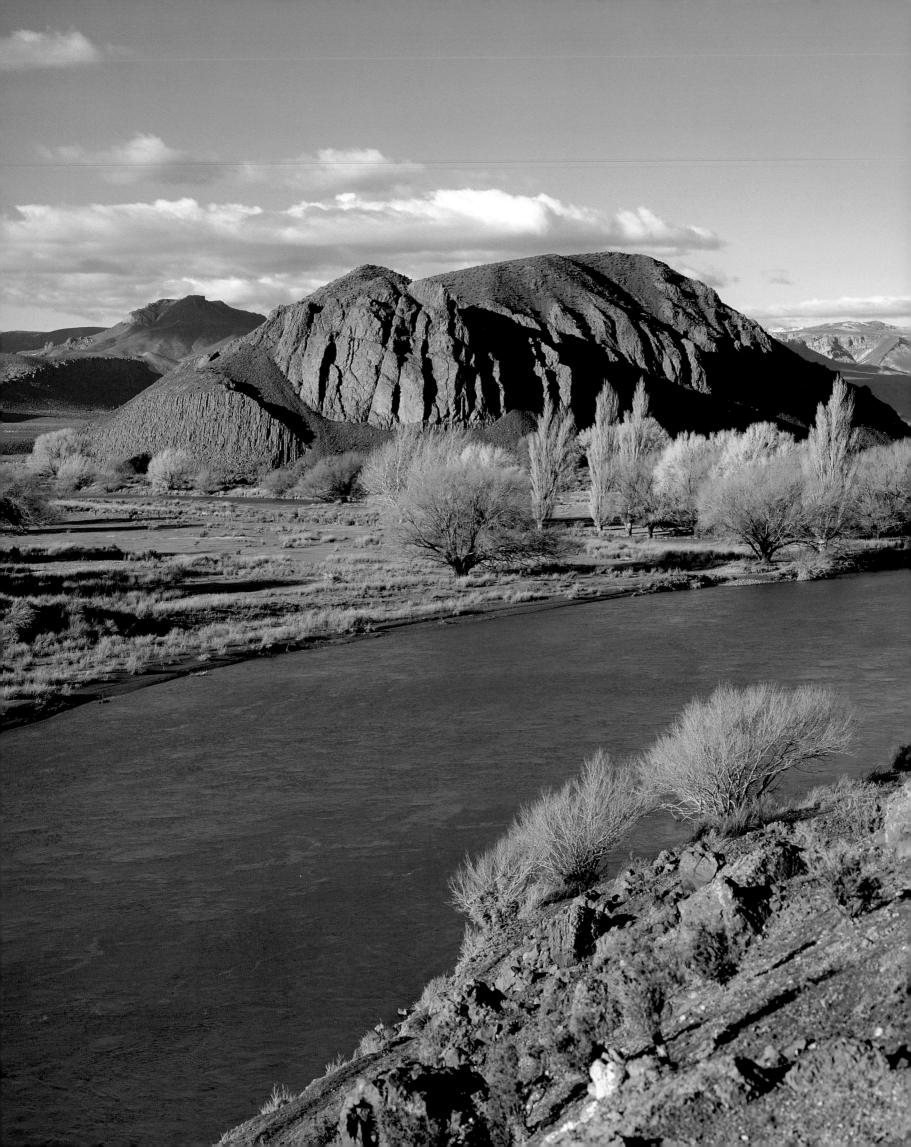

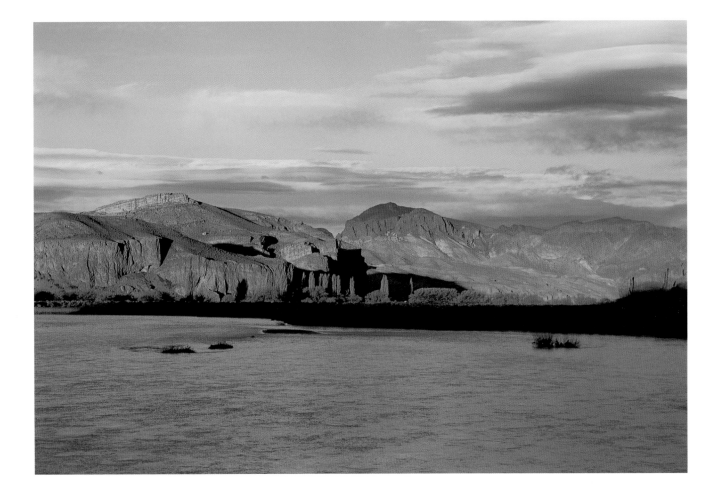

 •Valle del río Chubut,
Provincia de Chubut.
•*Chubut River Valley,*
Chubut province.

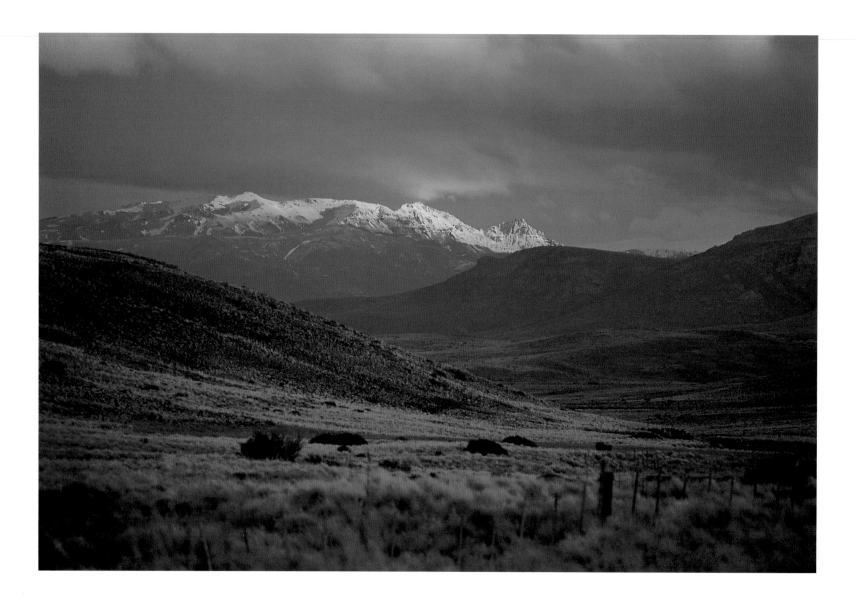

•Camino a El Maitén,
•El Maitén,
Provincia de Chubut.
•Road to El Maitén,
•El Maitén,
Chubut province.

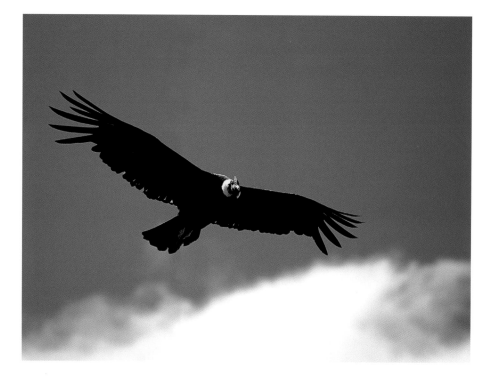

•Cóndor Andino,
•Cerro Tres Picos,
•Págs. 74-75
Vista de El Bolsón
desde Golondrinas,
Provincia de Chubut.

•Andean Condor,
•Cerro Tres Picos,
•Pages 74-75 View of
El Bolsón from Golondrinas,
Chubut province.

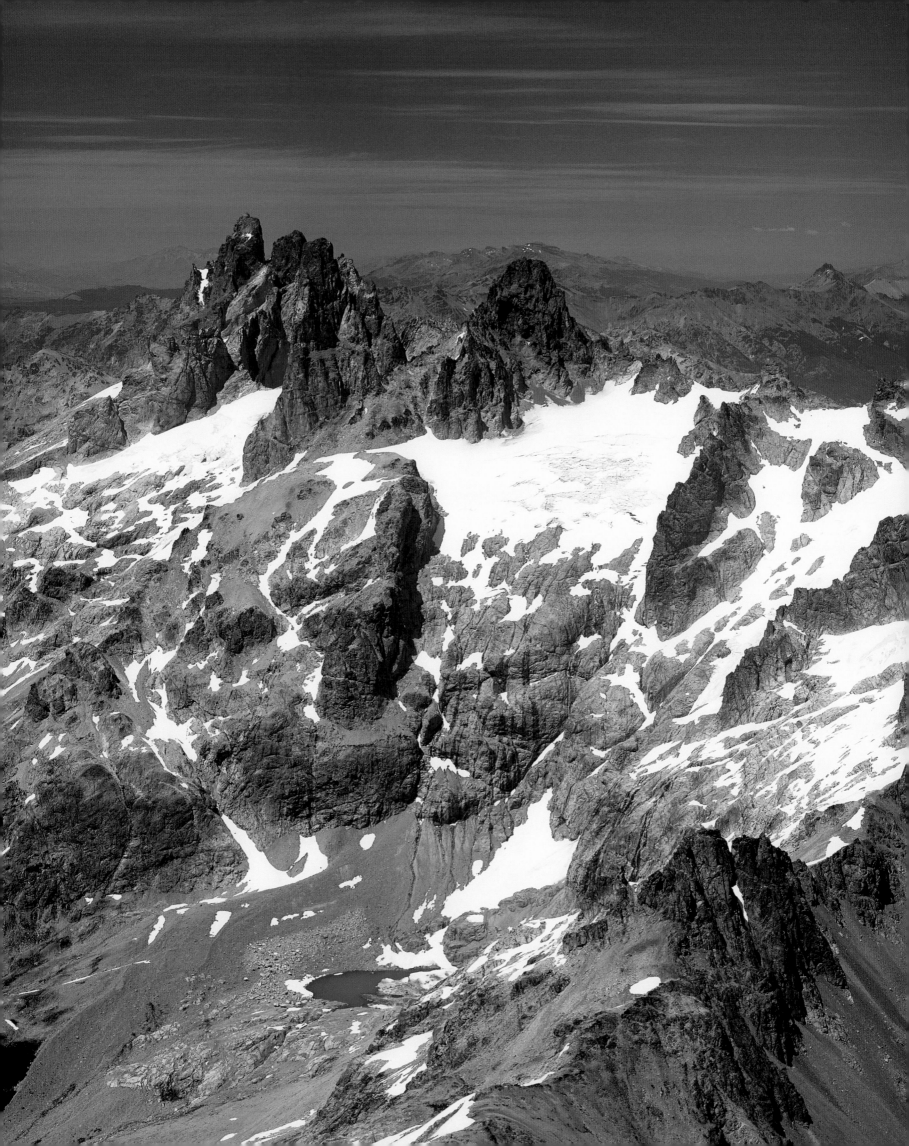

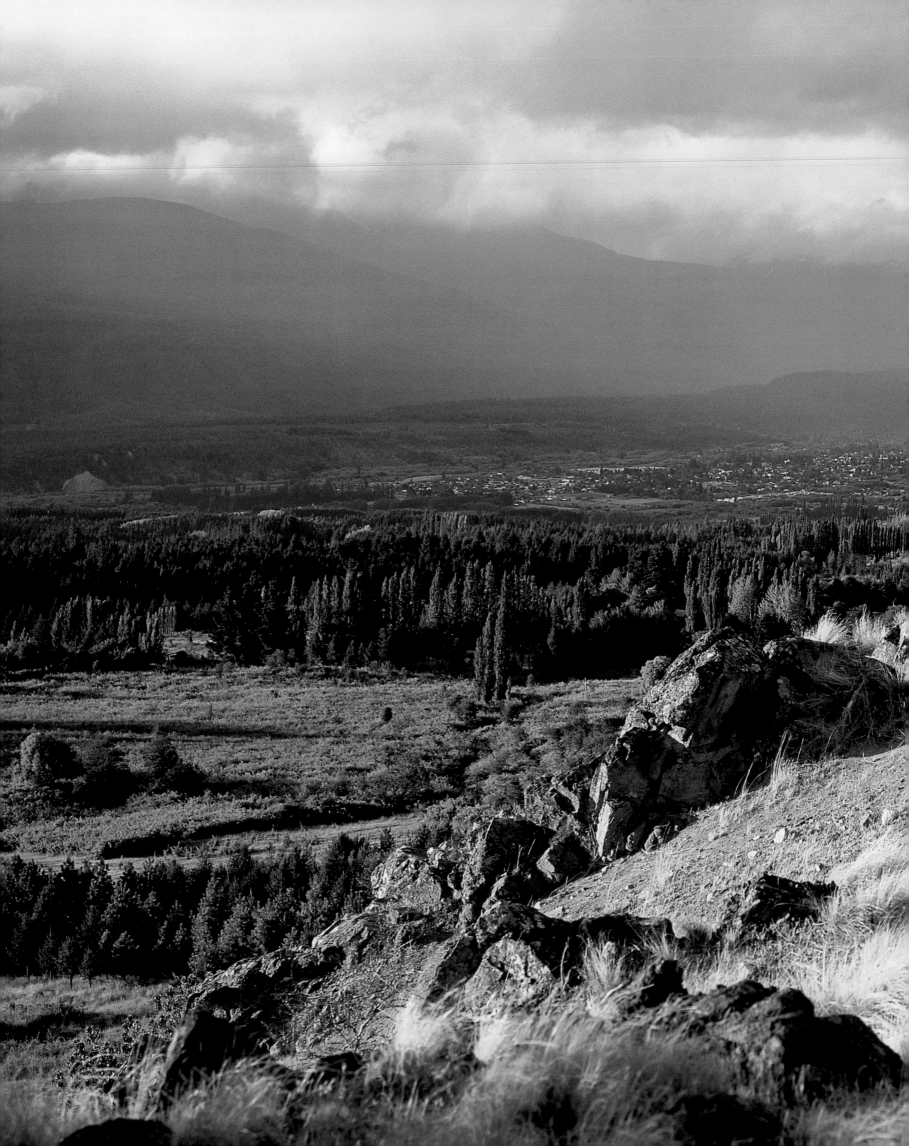

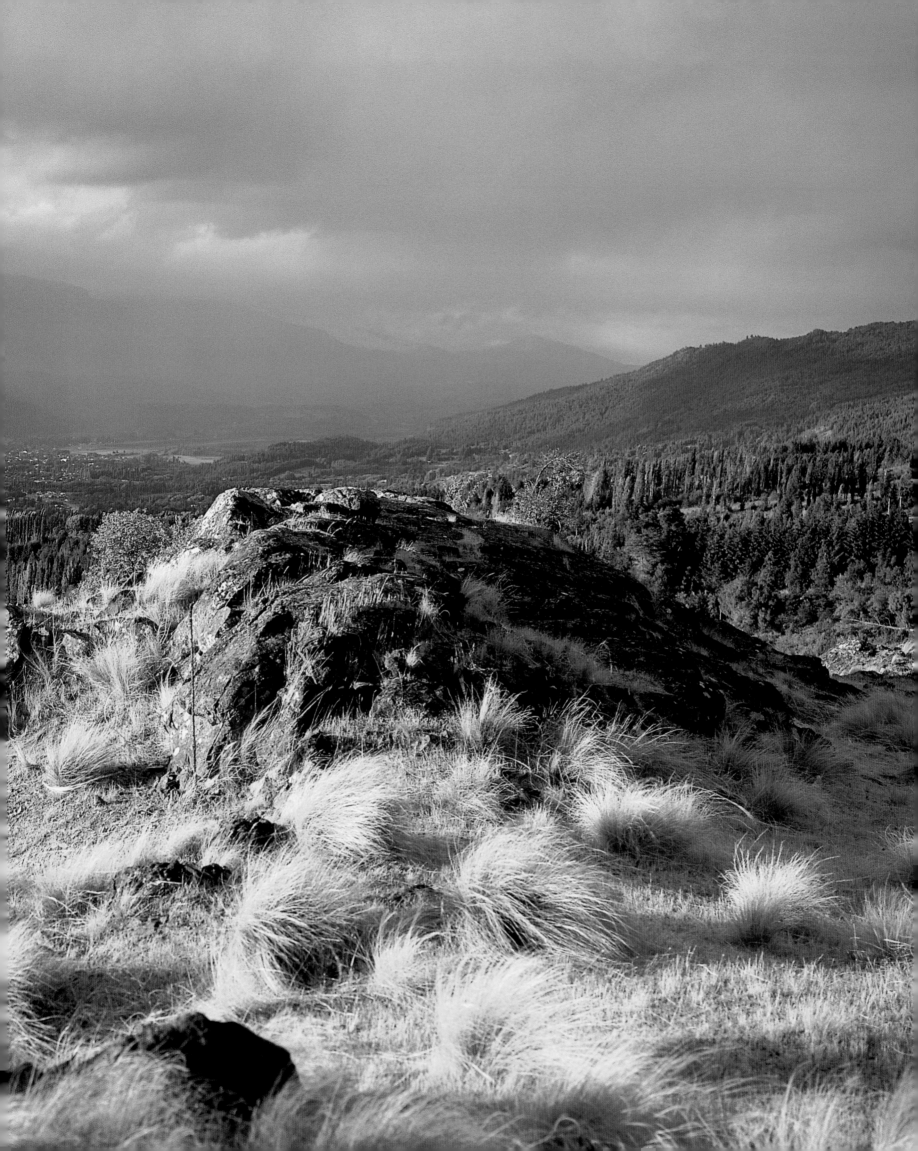

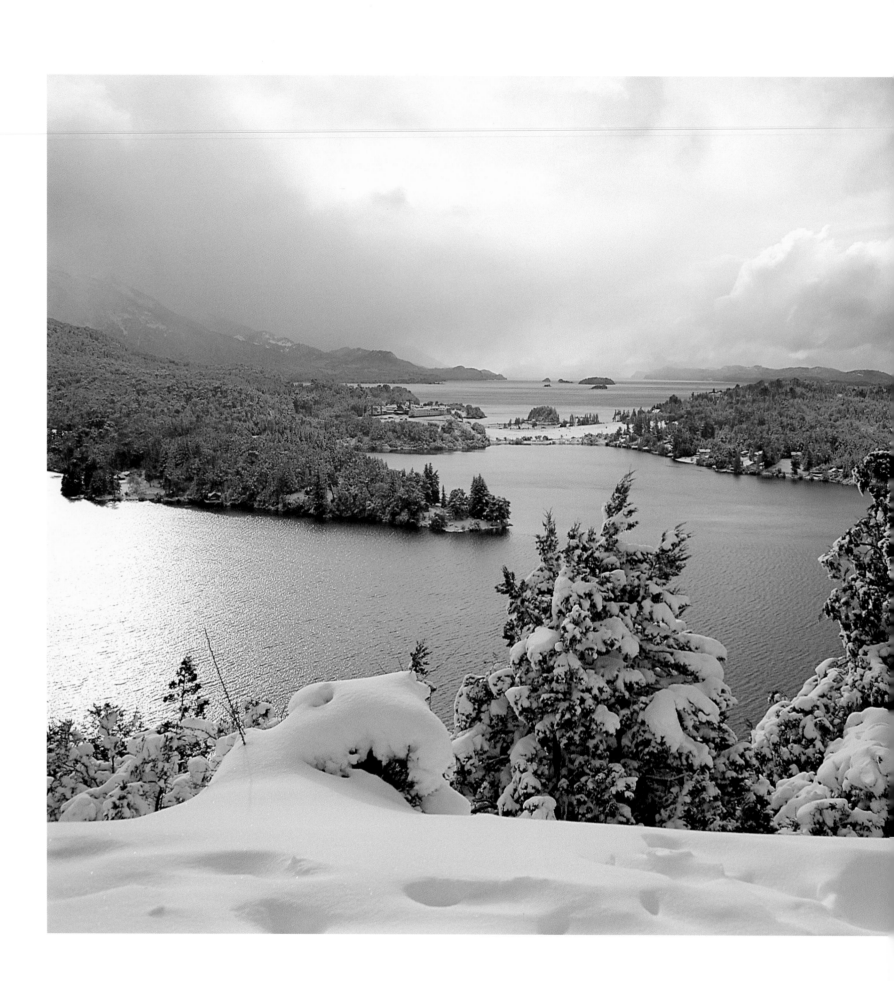

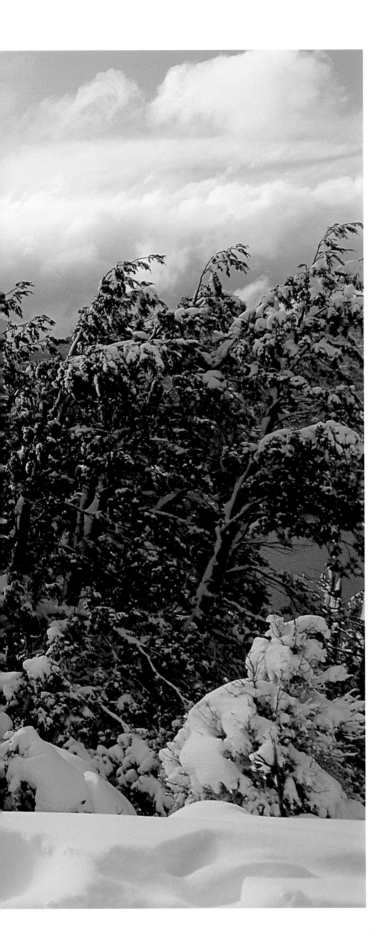

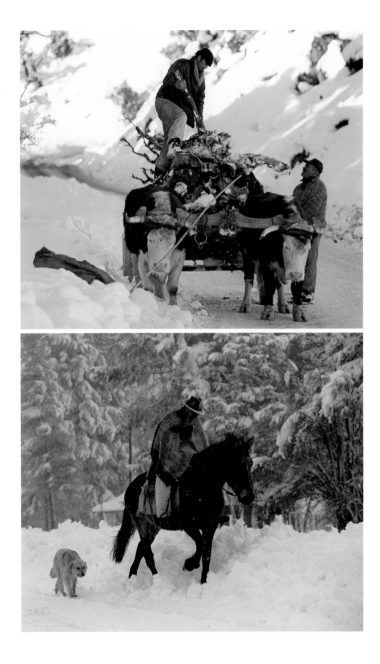

 •Lago Nahuel Huapi,
Lago Perito Moreno,
Parque Nacional Nahuel Huapi,
Provincia de Río Negro.
•Nahuel Huapi Lake,
Perito Moreno Lake,
Nahuel Huapi National Park,
Río Negro province.

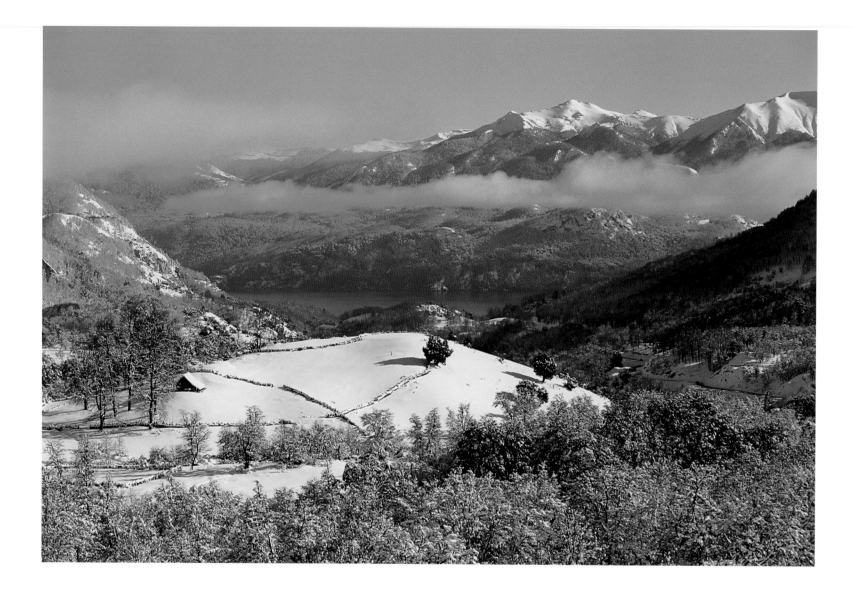

•Lago Lacar,
San Martín de los Andes,
Parque Nacional Lanín,
Provincia de Neuquén.

•Lacar Lake,
San Martín de los Andes,
Lanin National Park,
Neuquén province.

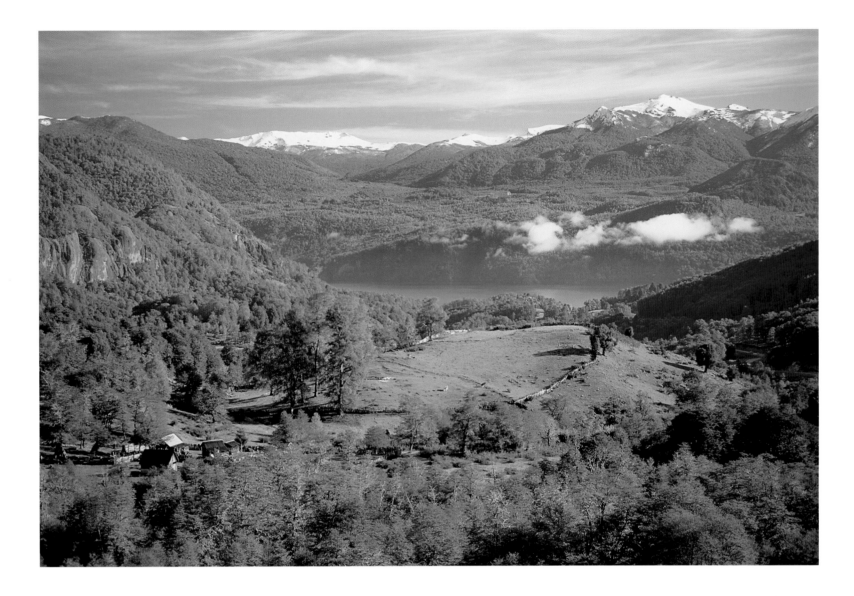

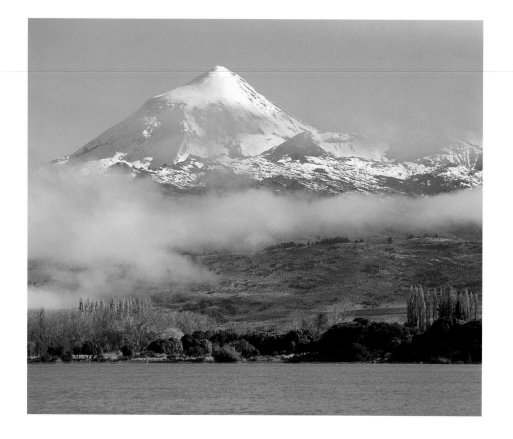

•Volcán Lanín,
Parque Nacional Lanín,
Provincia de Neuquén.
•Lanín Volcano,
Lanín National Park,
Neuquén province.

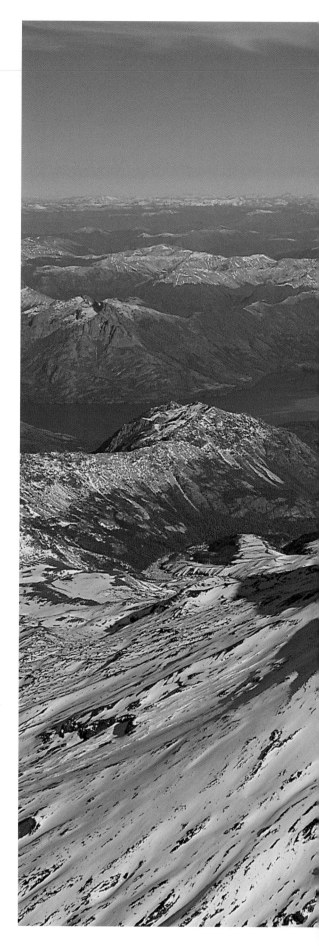

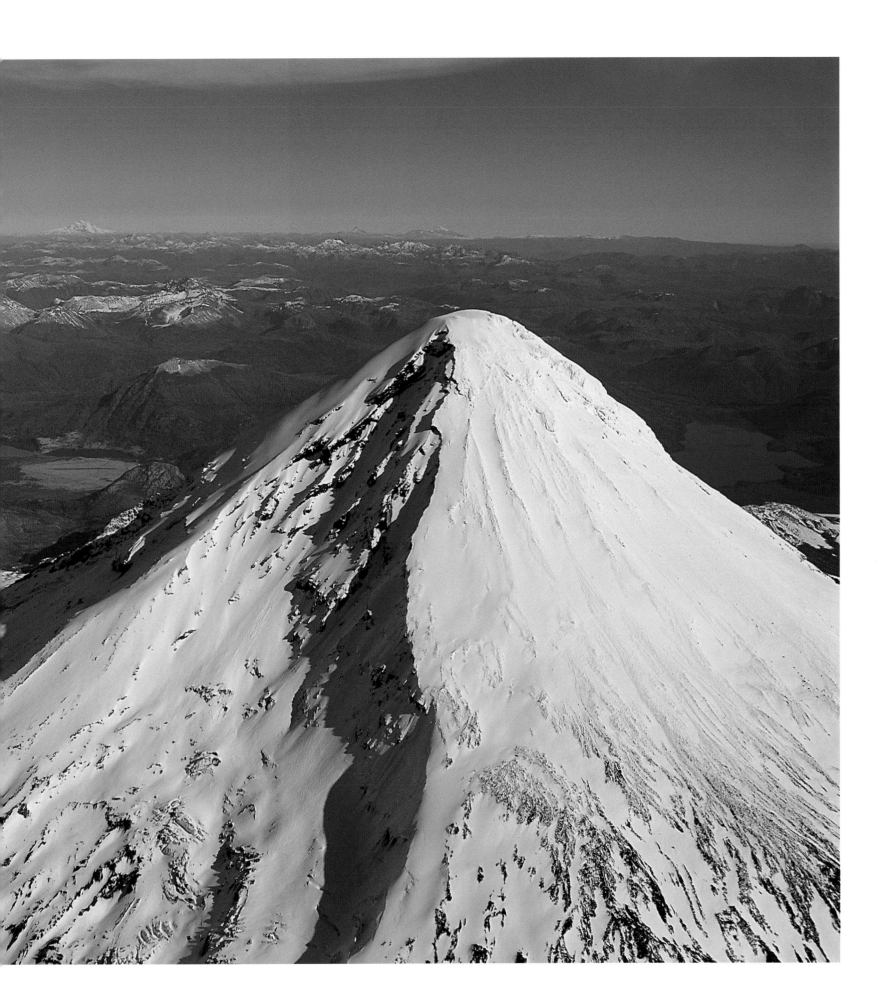

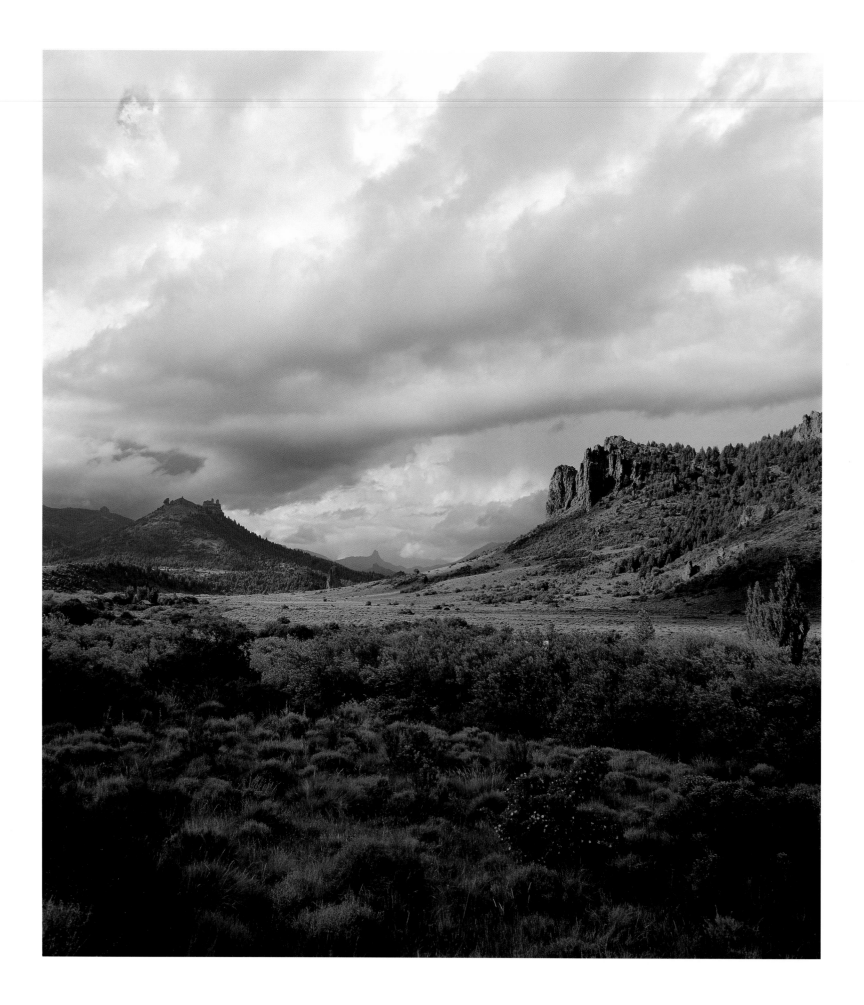

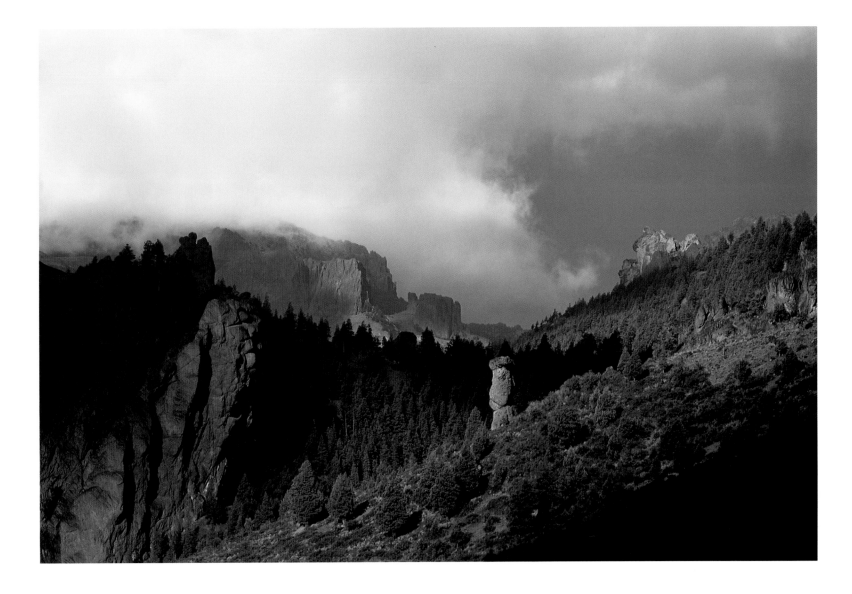

•Valle del río Traful,
•Valle Encantado,
Parque Nacional
Nahuel Huapi,
Provincia de Neuquén.
•Traful River Valley,
•Valle Encantado,
Nahuel Huapi National Park,
Neuquén province.

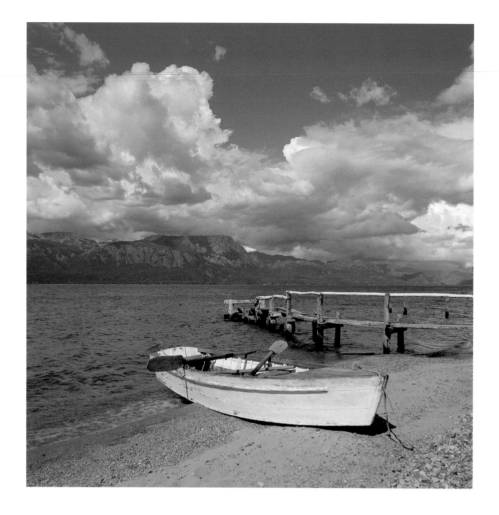

 •Lago Traful,

Parque Nacional Nahuel Huapi,

Provincia de Neuquén.

•*Traful Lake,*

Nahuel Huapi National Park,

Neuquén province.

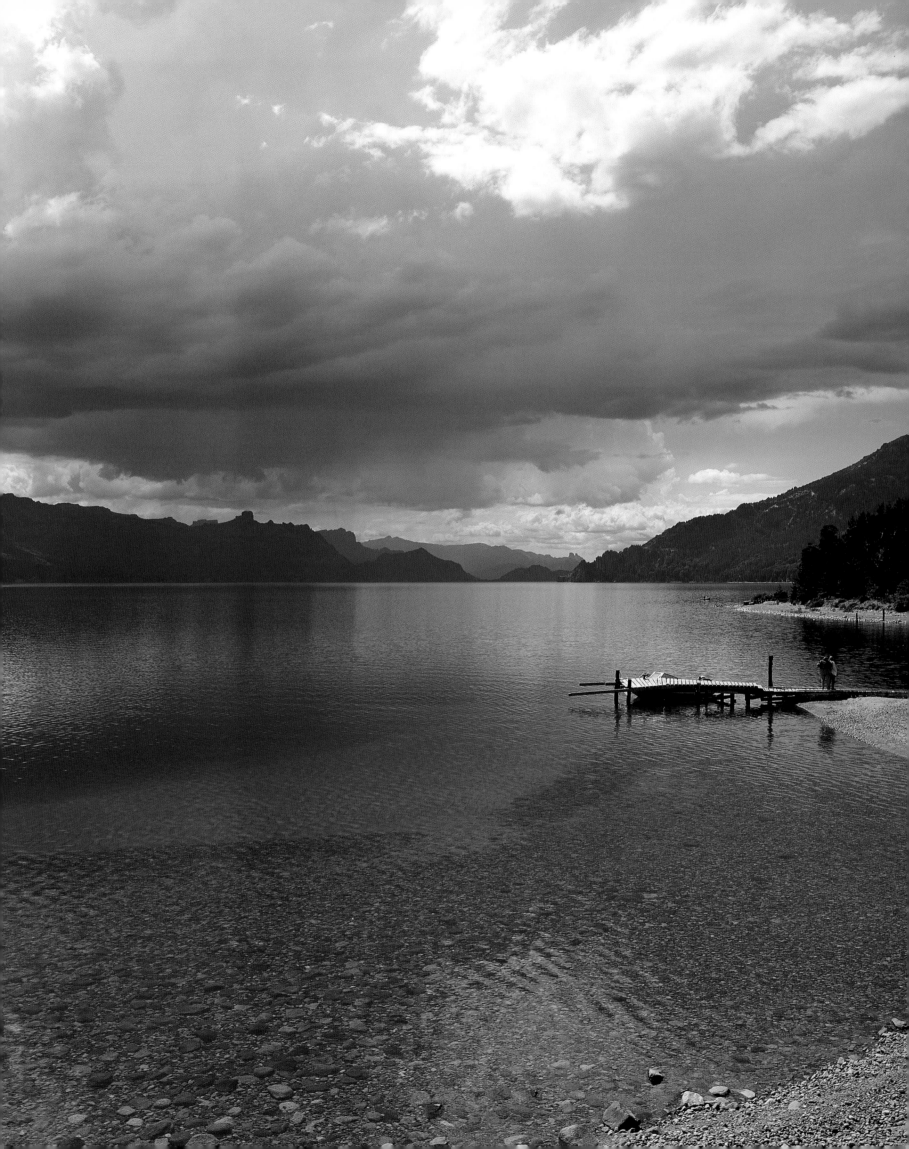

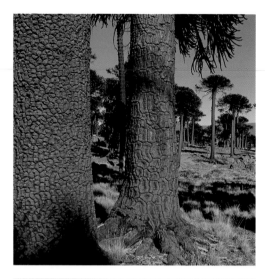

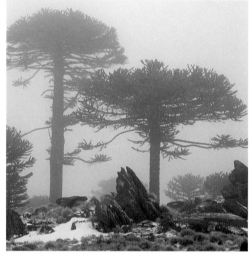

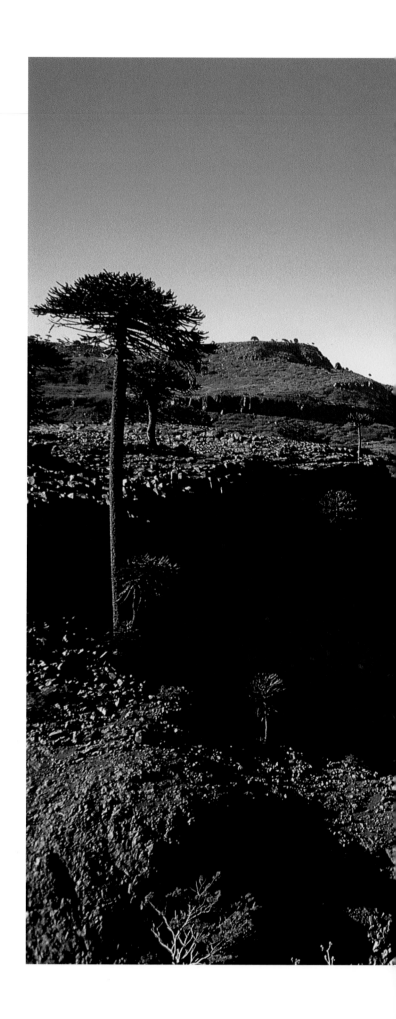

•Araucarias, Caviahue,

•Araucarias,
Paso de Pino Hachado,

•Araucarias, arroyo Agrio,
Parque Provincial
Copahue-Caviahue,
Provincia de Neuquén.

•Araucarias, Caviahue,

•Araucarias,
Paso de Pino Hachado,

•Araucarias, Agrio Stream,
Copahue-Caviahue
Provincial Park,
Neuquén province.

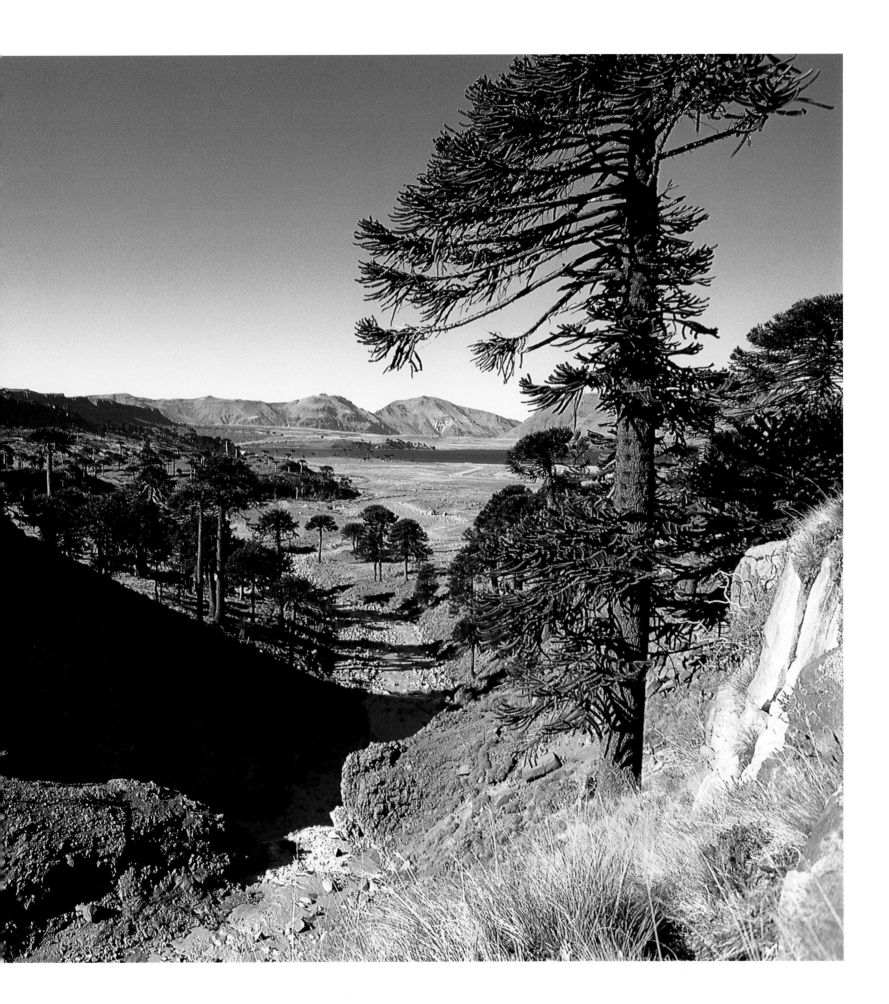

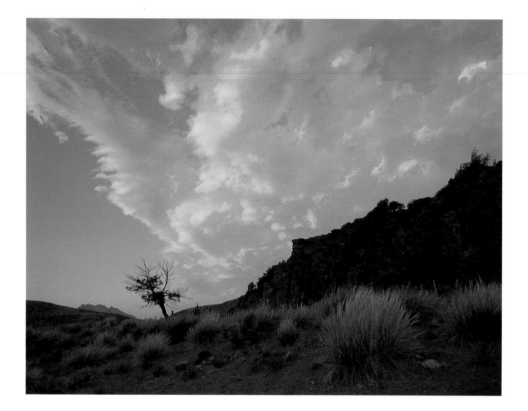

•Valle del río Nahueve,
Provincia de Neuquén.
*•Nahueve River Valley,
Neuquén province.*

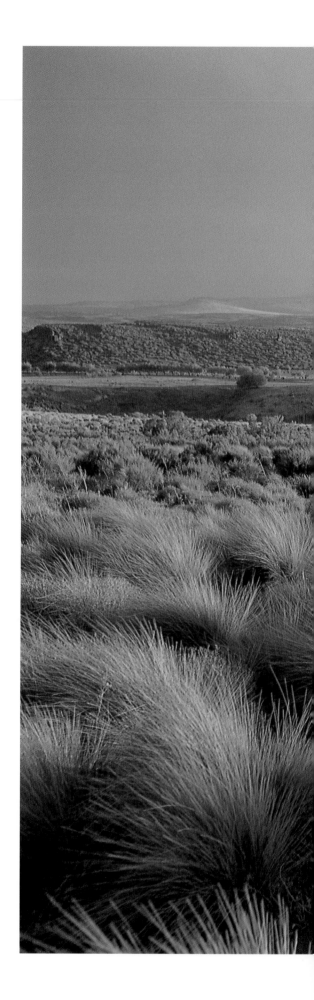

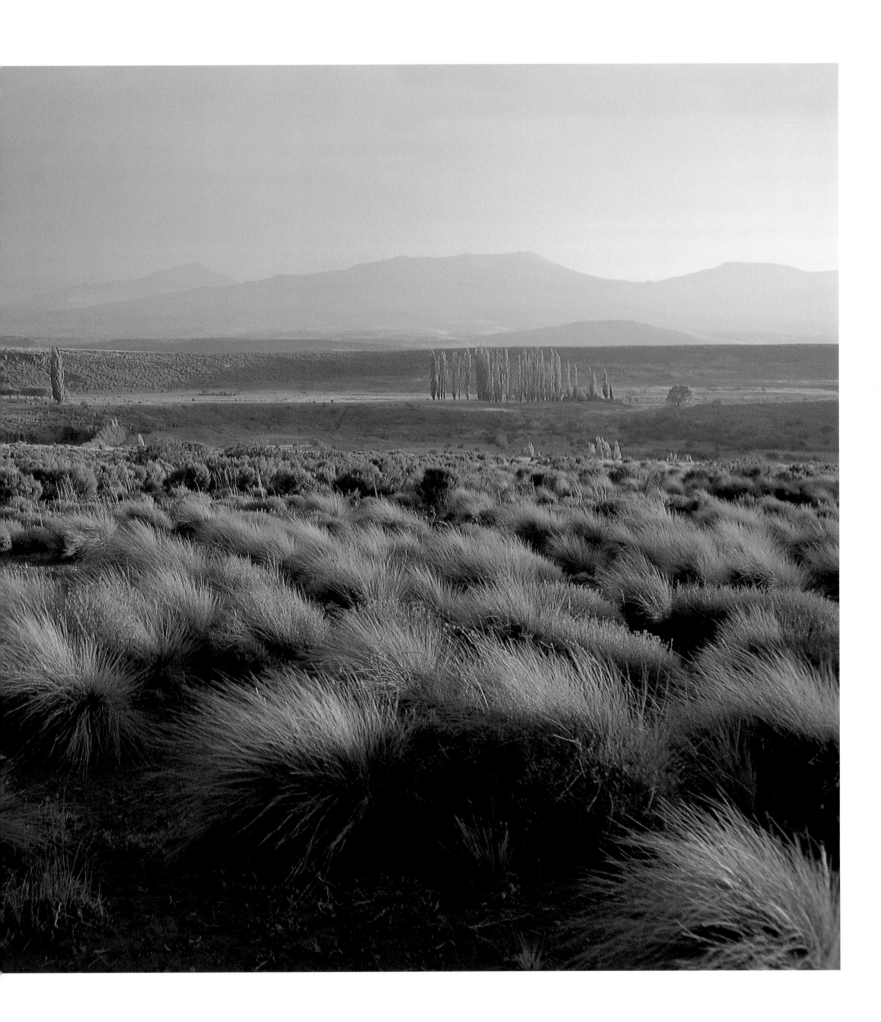

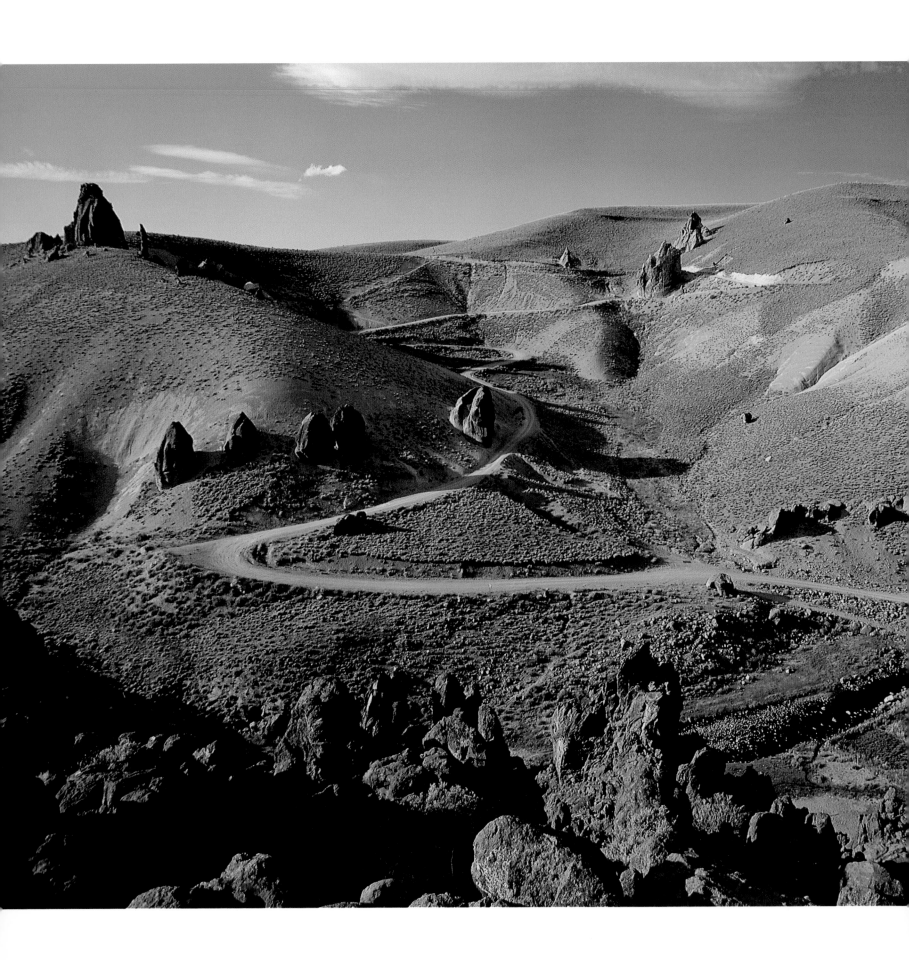

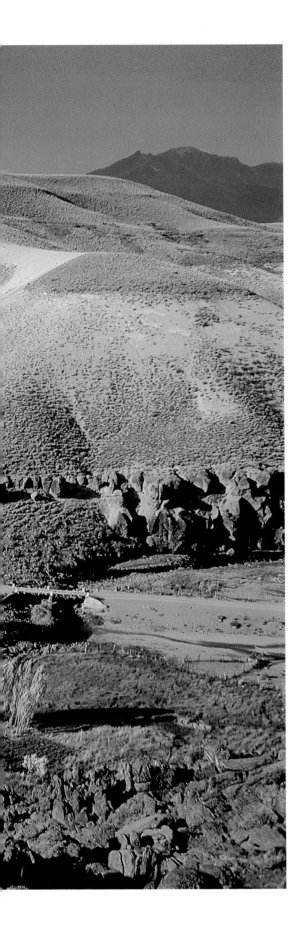

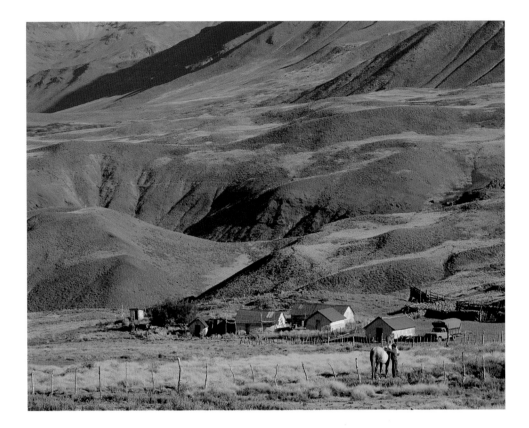

•Cajón de Atreuco,

Zona del volcán Domuyo,

•Zona del volcán Domuyo,

Provincia de Neuquén.

•*Cajón de Atreuco,*

Domuyo Volcano area,

•*Domuyo Volcano area,*

Neuquén province.

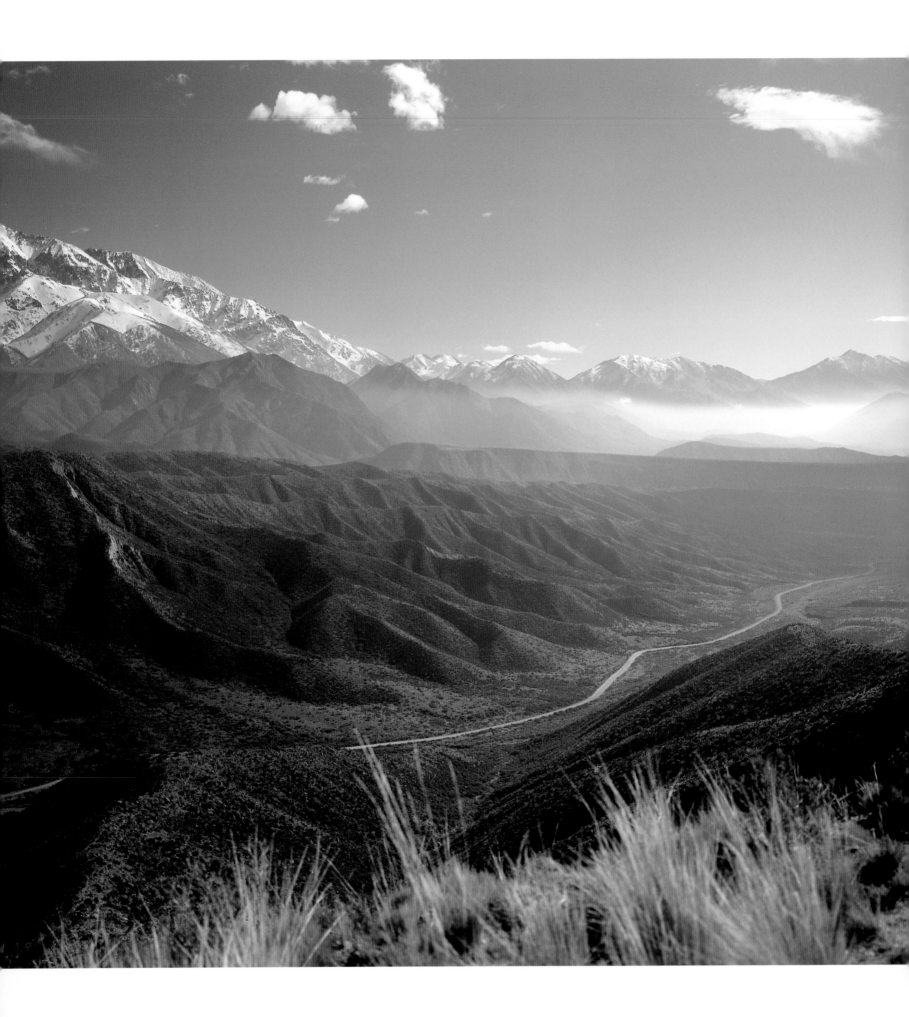

C U Y O

Tres plantas bíblicas coronaron a la región cuyana: la vid, el olivo y la higuera. Los vinos son ya mundialmente famosos y los hay de todas las calidades y gustos. Es una producción que desvela a mendocinos y sanjuaninos, cuyo orgullo se realza con cada premio internacional que los llevó a posicionarse entre los productores mundiales más importantes.

Los viajeros que arriban a Mendoza, luego de apreciar las vegas florecidas y los esbeltos álamos, son invitados a visitar viñedos y bodegas, donde pueden admirar los inmensos toneles de roble de Nancy, de cuatro metros de alto y cincuenta años de antigüedad, en los que se añejan excelentes vinos. La elaboración de vinos en la Argentina se inició hace más de 400 años; en 1562, el sacerdote mercedario Juan Cidrón y el fundador de Mendoza, capitán Juan Jufré, implantaron en Cuyo las primeras vides.

Pero, además, la historia de Cuyo se asienta sobre épicos acontecimientos. El ejército libertador, que cimentó la independencia argentina del dominio realista español en el siglo pasado y libertó a las Repúblicas de Chile y Perú, comandado por el general San Martín, cruzó la Cordillera de los Andes partiendo desde Mendoza, donde forjó sus armas y se adiestró. Esa proeza es rememorada y revivida todos los años con expediciones alusivas, donde se cabalga hasta el límite con Chile a través de la cordillera durante ocho días, a veces más, y se vivaquea a cielo abierto. Para mayor fidelidad histórica se pasa las noches al sereno, sin carpas, sobre cueros o en bolsas de dormir, cubiertos por una lona.

En Mendoza, donde la cordillera impone su mayor presencia bajo el reinado del Aconcagua, constituyendo el pico más alto de América, con sus casi siete mil metros de altura, se reúnen en verano grandes contingentes de escaladores venidos de Europa, Estados Unidos y Asia a ascender los elevados cerros de ese tramo cordillerano. En San Juan, convoca también a los viajeros el extraño paraje sin vegetación llamado Valle de la Luna o Ischigualasto (nombre del cacique que dominaba la región). Este valle se asemeja a un paisaje lunar; las extrañas formas geológicas, su coloración blanquecina, le imprimen una total singularidad. Posee depósitos de fósiles de gran valor científico. Está ubicado en el límite con La Rioja, provincia en la cual existe una curiosa formación de greda petrificada y rocas gigantes, de tonalidades ocres y rojas, llamada Cañón del Talampaya.

El colosal macizo cordillerano, que en Mendoza exhibe los picos más altos del continente; los correntosos ríos que proveen de energía a la región de la cual el hombre arrancó los frutos a la tierra con el riego; los distintos desiertos de calcinante desolación; los paisajes de rudo pintoresquismo y los valles fecundos de intenso verdor, conforman una geografía asentada sobre incalculables riquezas minerales.

Cuyo was gifted with three biblical plants: grapevines, olive trees and fig trees.

The wines in this region are world-famous: there are many qualities, and different kinds to suit different tastes. Wine production is the industry most dear to the heart of the people of Mendoza and San Juan, whose pride is enhanced with each international prize that have placed them among the highest places in the international ranking.

Travellers coming to Mendoza are usually invited to visit vineyards and wine cellars where they can admire the huge hundred and fifty year old casks made of Nancy oak wood. These four metre high wooden casks are where some excellent wines are zealously cared for and protected until they become "of age". Wine-making in Argentina began over 400 years ago; in 1562 Juan Cidrón, a priest of the Merced order, and Captain Juan Jufré, founder of Mendoza, planted the first grapevines in Cuyo.

The history of Cuyo is based on important events. The army that conquered Argentine independence from the Spanish crown and brought freedom to Chile and Peru, parted from Mendoza and crossed the Cordillera de los Andes commanded by General San Martín. All the weapons were made in Mendoza, and most of the military training was carried out in this province. That feat, which took place in the second decade of the XIX century is commemorated and reenacted every year, with expeditions on horseback riding during eight or more days through the cordillera until reaching the frontier with Chile. In order to be as "true to life" as possible, they spend the night under the stars; no tents to protect them, they just lie on some shepp-skins or sleeping-bags covered by a piece of canvas.

Mendoza is the province where the cordillera imposes its major presence under the realm of the Aconcagua which, measuring almost 7.000 metres, is the highest of America. During the summer many montain climbers from Europe, the United States of America and Asia gather here to climb the different peaks of this section of the andean range.

San Juan also attracts travellers to its strange sites bare of any vegetation. The Valle de la Luna -also called Ischigualasto in honor of the Indian chief who ruled those regions- is true to its name: it resembles a weird, lunar landscape, with rocks of pale, whitish colorin and peculiar shapes. There are also deposits of fossils of great scientific value. Altogether, it conveys an intriguing, mysterious atmosphere. It is located next to the border with the province of La Rioja. The latter also has very strange formations of petrified clay and giant ochre and red colored rocks called Cañón del Talampaya.

The colossal Andean range which shows in Mendoza the highest peaks in the Continent is only one of the outstanding features of this region. The strong currents of rivers that provide this area with electricity, the deserts with their desolate heat, the green valleys bursting with fruit, all these landscapes flourish as the beautiful, visible part of a geography that also keeps great mineral riches under its soil.

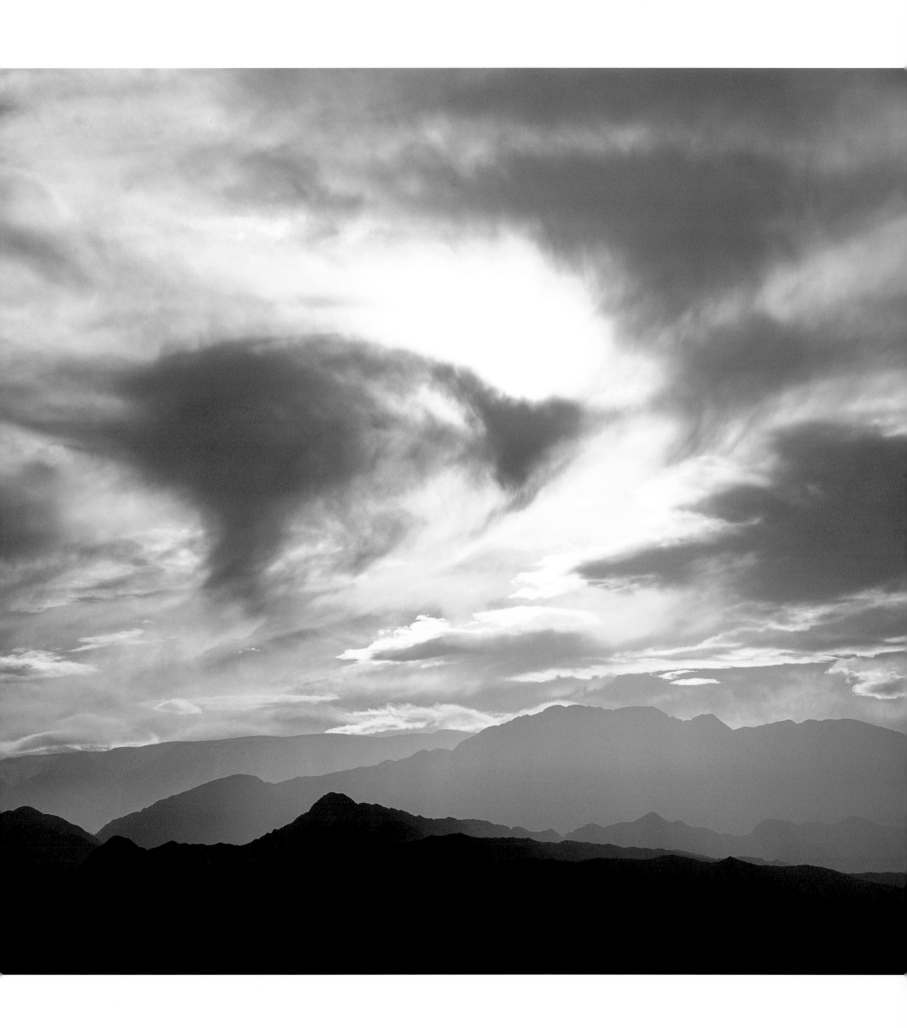

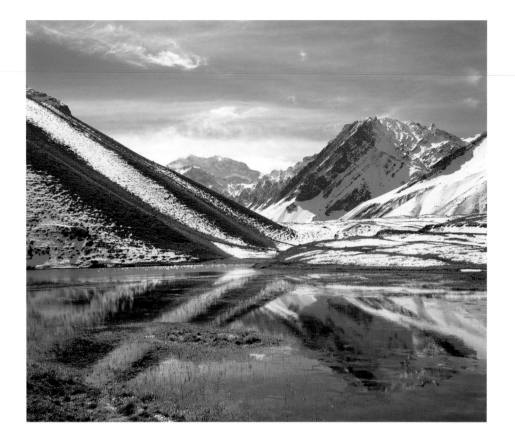

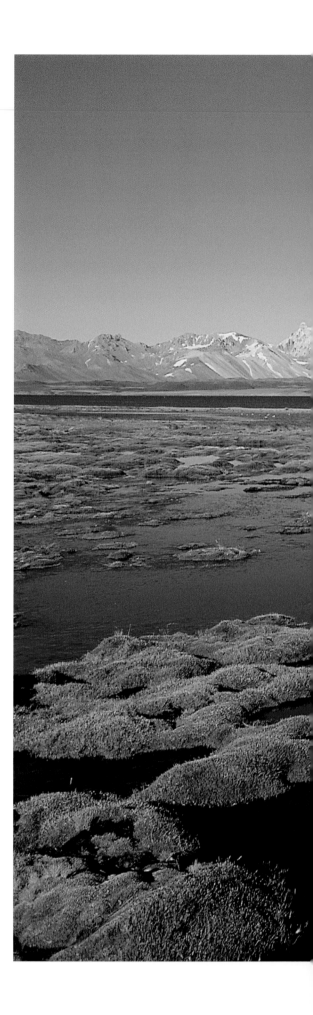

•Pág. 92 Cordón del Plata,
Provincia de Mendoza.
•Pág. 95 Sierra de Maz,
Provincia de la Rioja.
•Laguna de los Horcones,
Cerro Aconcagua, Parque
Provincial Aconcagua,
•Laguna del Diamante,
Volcán Maipo,
Provincia de Mendoza.

•Page 92 Cordón del Plata,
Mendoza province.
•Page 95 Sierra de Maz,
La Rioja province.
•Horcones Lagoon,
Cerro Aconcagua,
Aconcagua Provincial Park,
•Diamante Lagoon,
Maipo Volcano, Mendoza province.

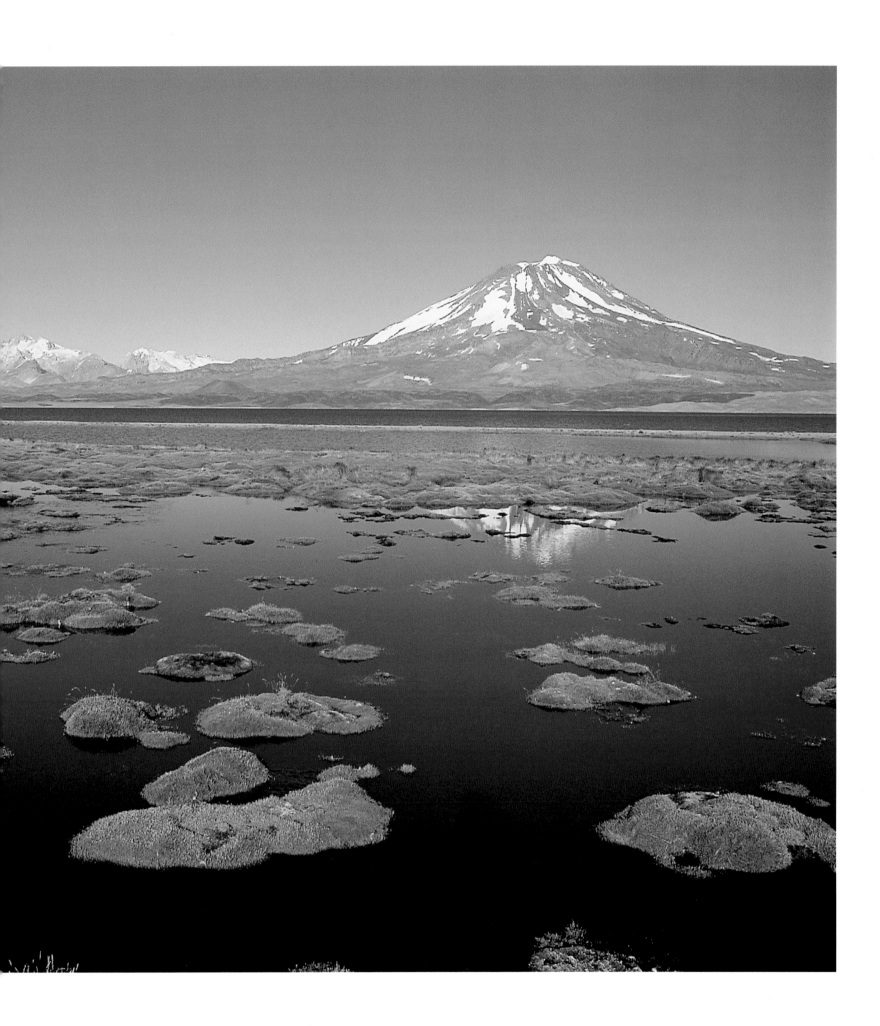

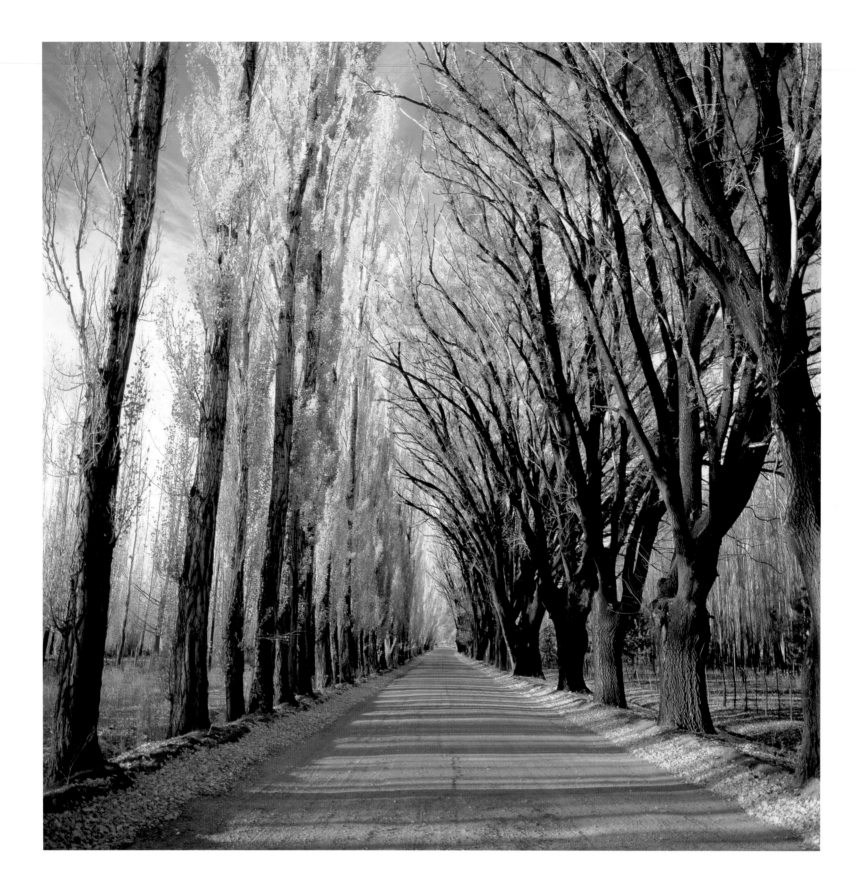

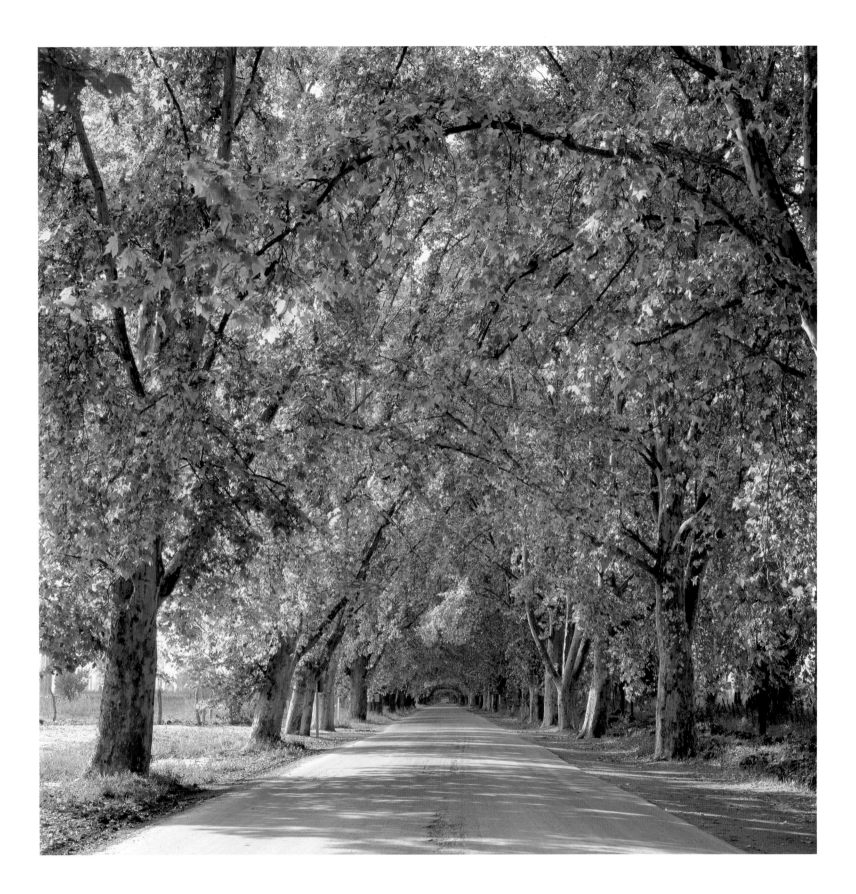

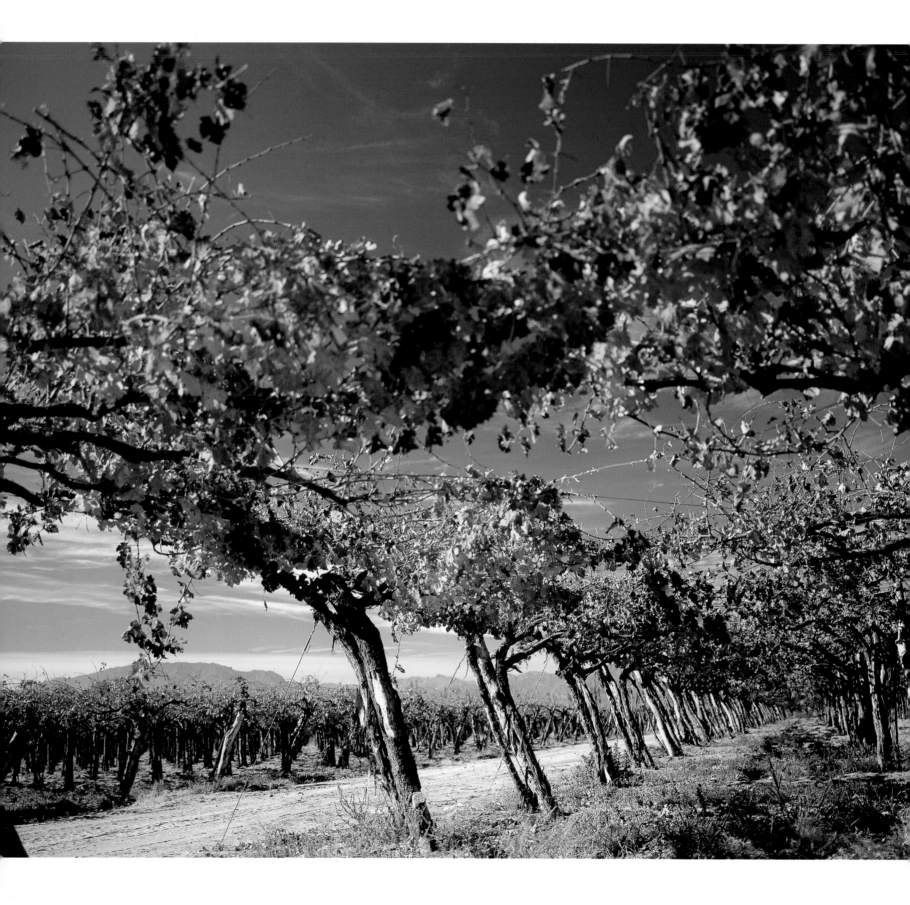

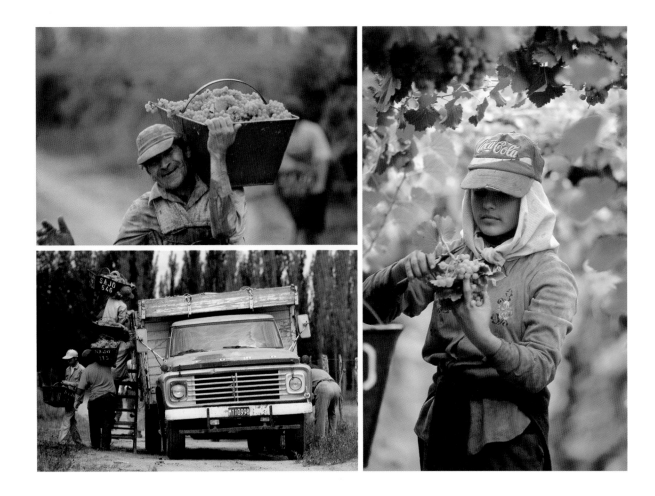

•Pág. 98 Uspallata,

•Pág. 99 Perdriel,

•Vendimias mendocinas,

•Bodega La Rural,

Provincia de Mendoza.

•Page 98 Uspallata,

•Page 99 Perdriel,

•Vintage of Mendoza,

•La Rural wine cellar,

Mendoza province.

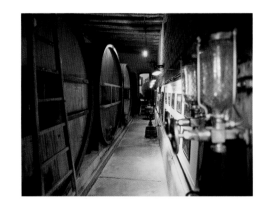

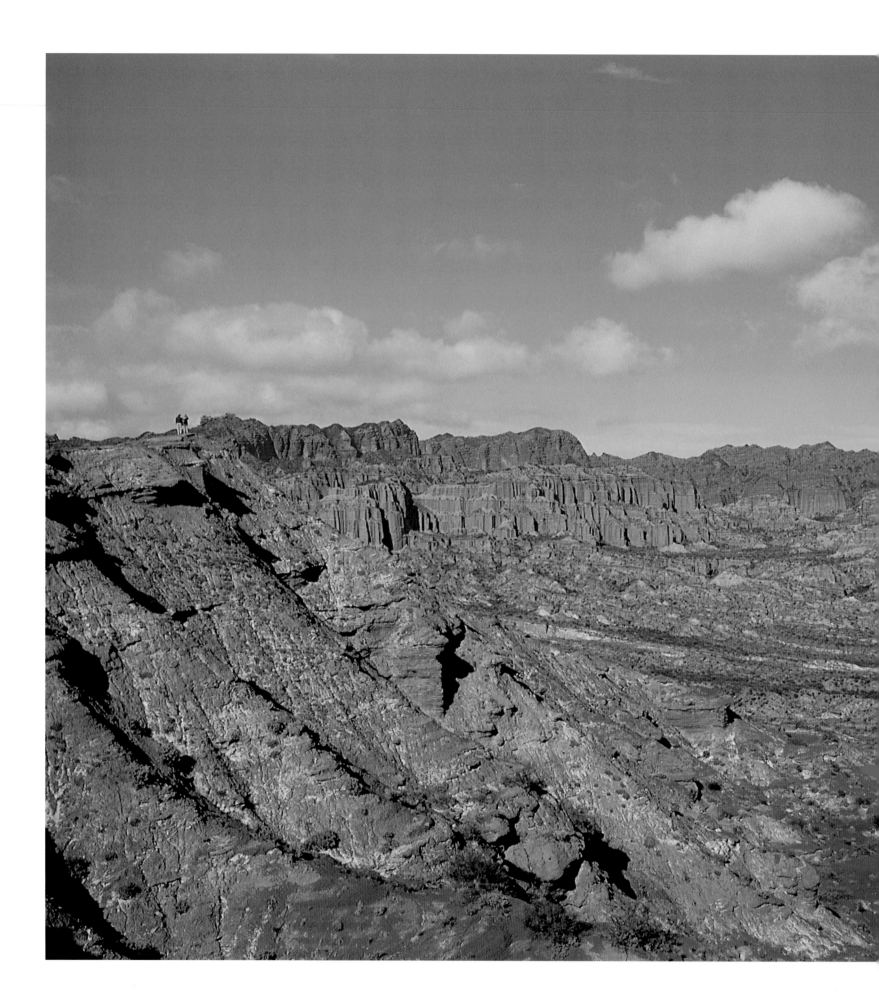

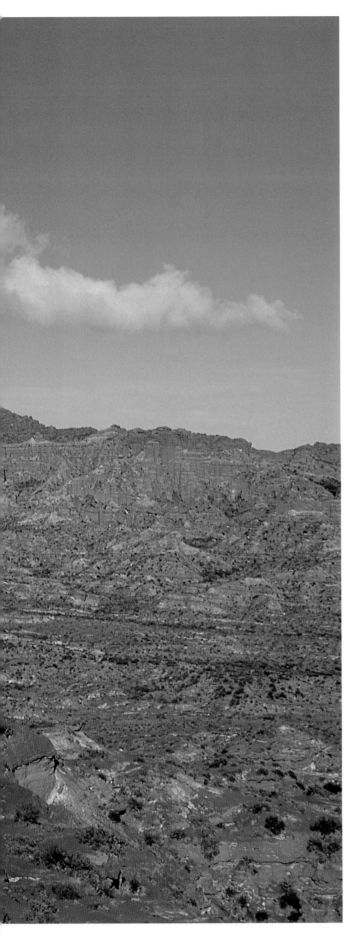

•Sierra de las Quijadas,
Parque Nacional
Sierra de las Quijadas,
Provincia de San Luis.
*•Sierra de las Quijadas,
Sierra de las Quijadas
National Park,
San Luis province.*

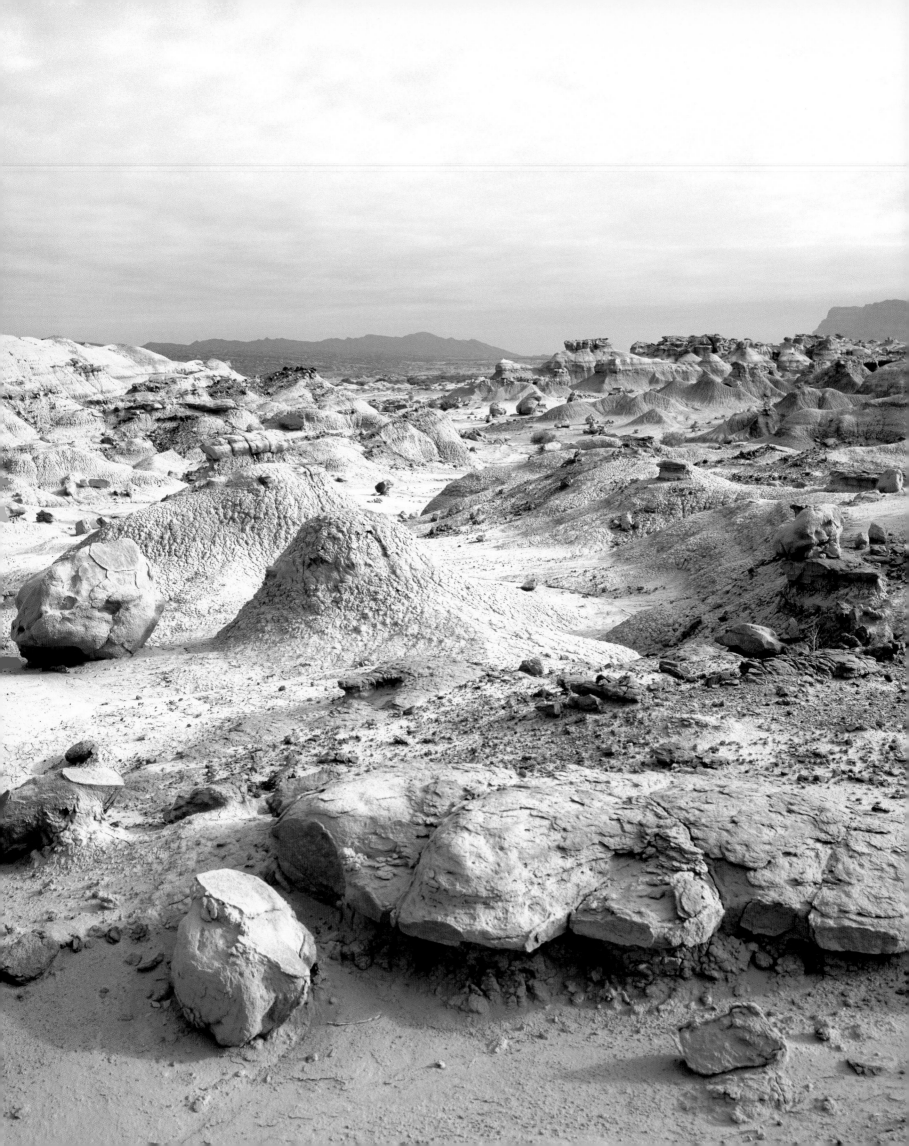

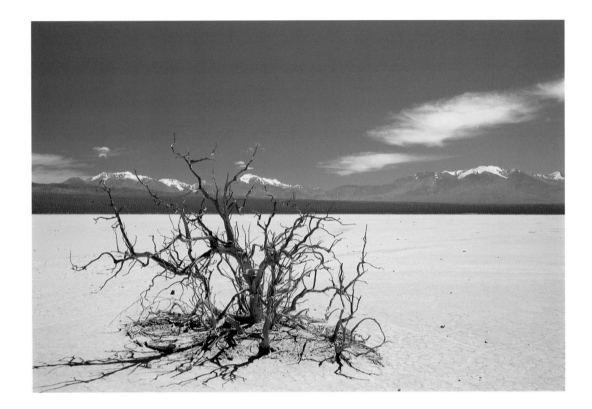

•Valle de la Luna,
Parque Natural Provincial
y Reserva Nacional
Ischigualasto,
•Barreal del Leoncito,
Provincia de San Juan.

•Valle de la Luna,
Ischigualasto Natural Provincial
Park and National Reservation,
•Barreal del Leoncito,
San Juan province.

•Cañon del río Talampaya,
Parque Nacional Talampaya,
Provincia de La Rioja.

•Talampaya River Canyon,
Talampaya National Park,
La Rioja province.

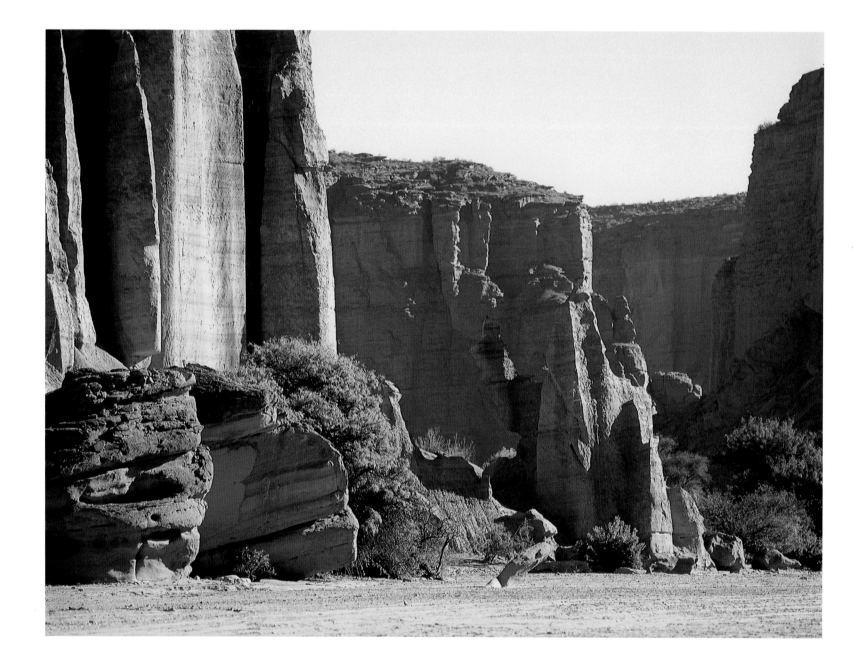

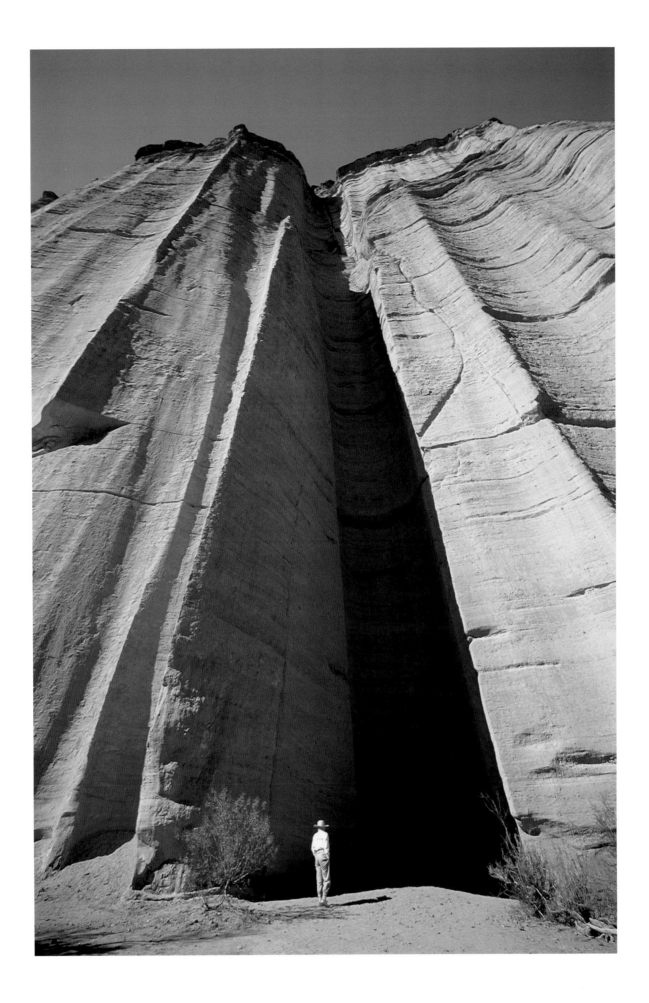

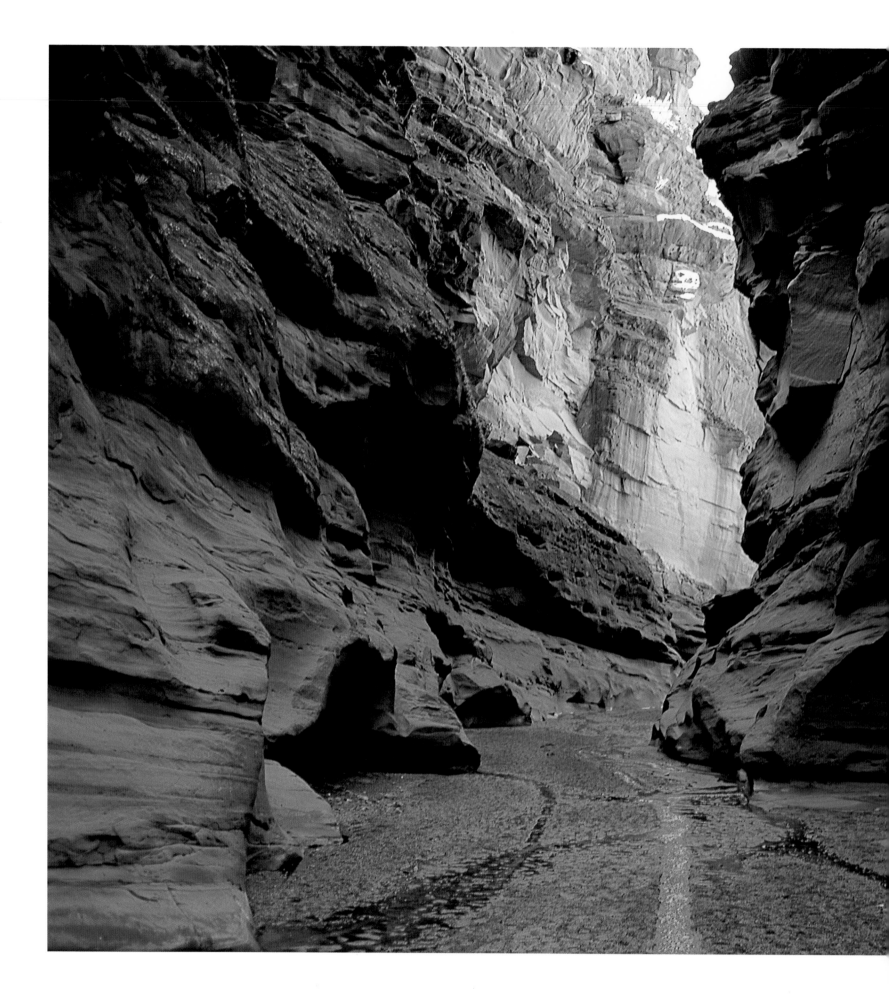

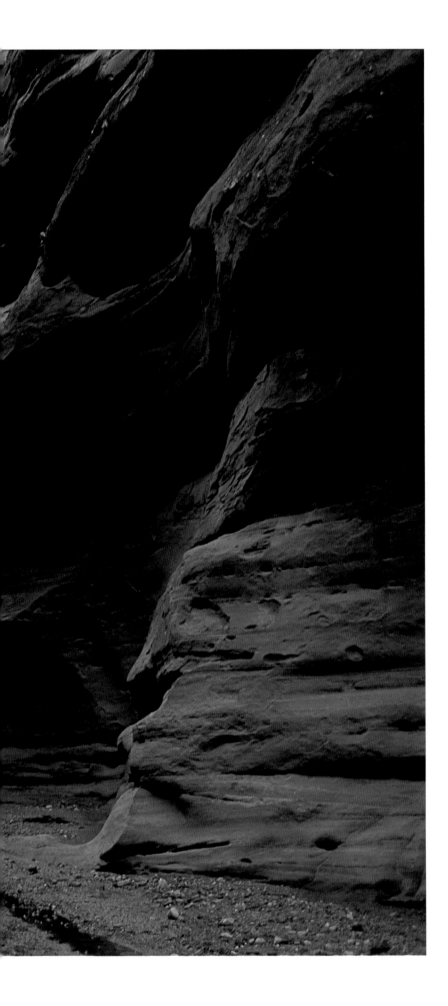

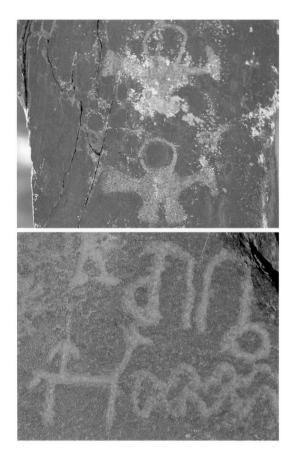

•Cañón del río Talampaya,
•Arte rupestre de las
culturas Ciénaga y Aguada,
Parque Nacional Talampaya,
Provincia de La Rioja.
•Talampaya River Canyon,
•Rupestrian art of Ciénaga
and Aguada cultures,
Talampaya National Park,
La Rioja province.

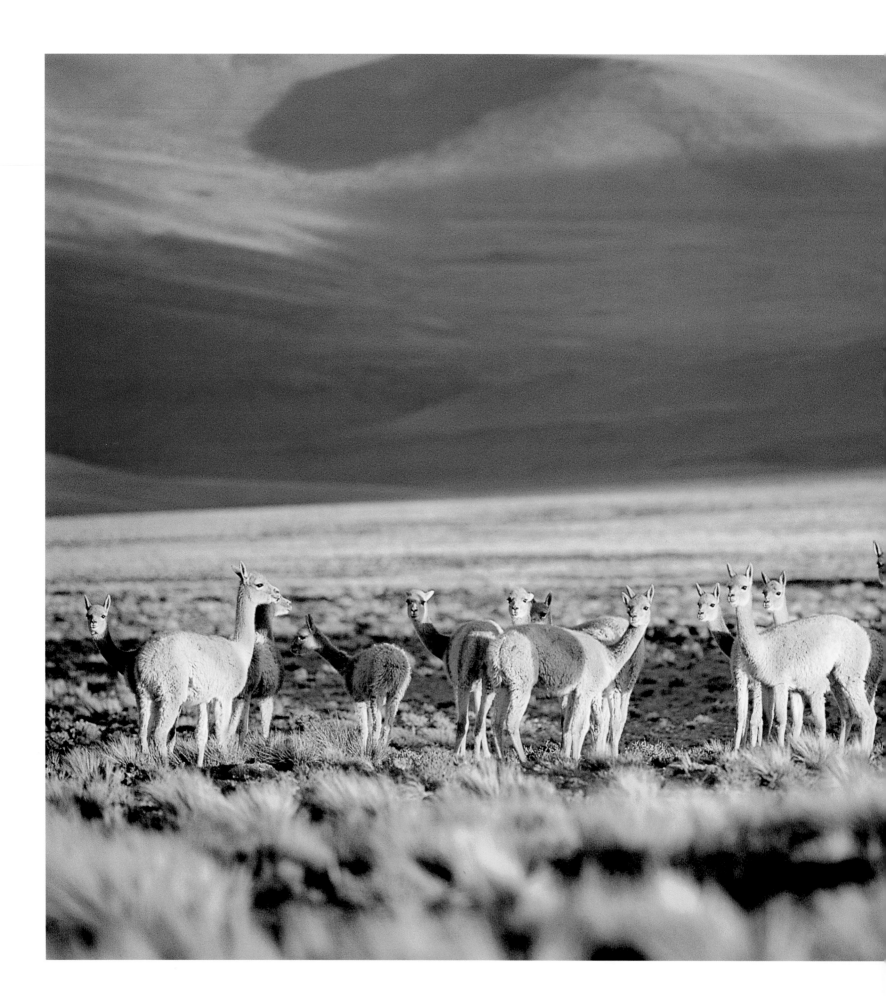

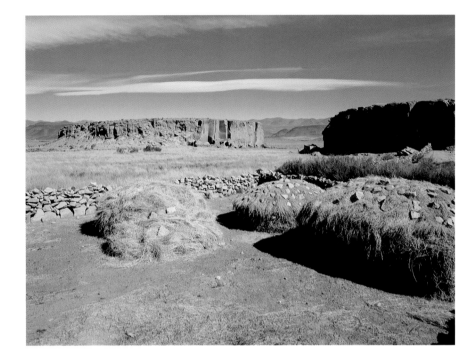

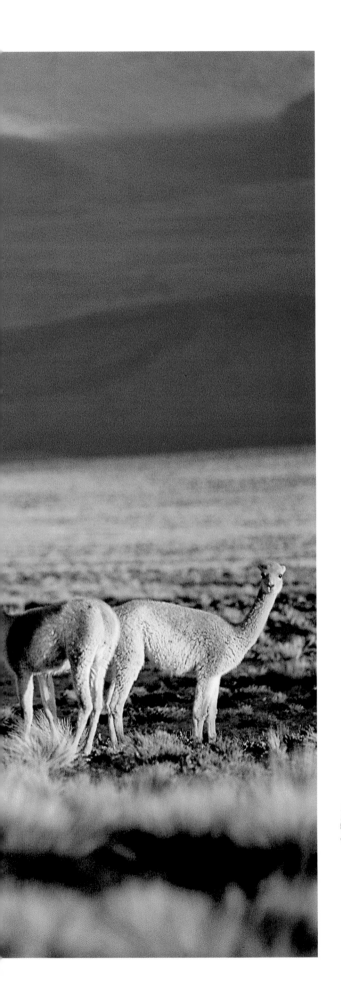

•Vicuñas,

Cuesta de Randolfo,

Puna catamarqueña,

Provincia de Catamarca.

•Vicuñas,

Randolfo Slope,

Puna of Catamarca,

Catamarca province.

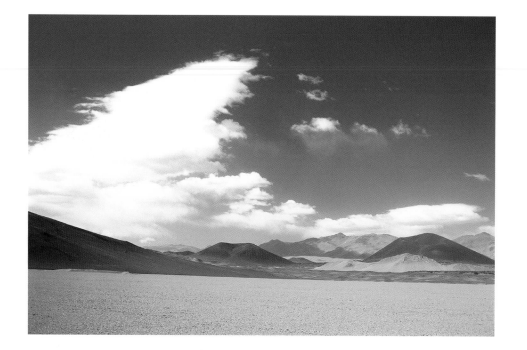

 •Puna catamarqueña,

•Laguna de Antofagasta,

Provincia de Catamarca.

•*Puna of Catamarca,*

•*Antofagasta Lagoon,*

Catamarca province.

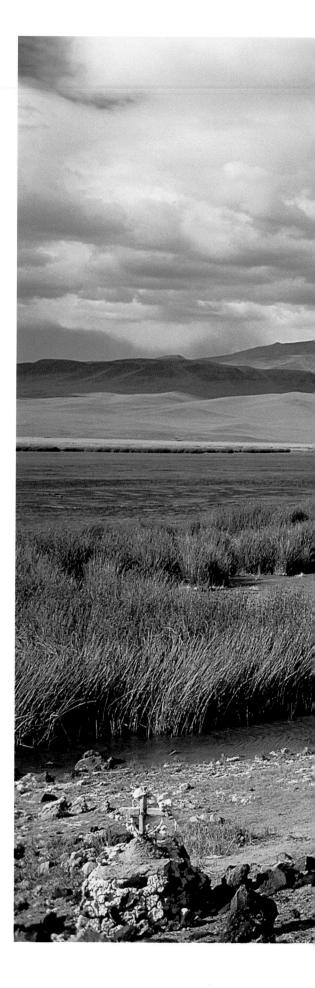

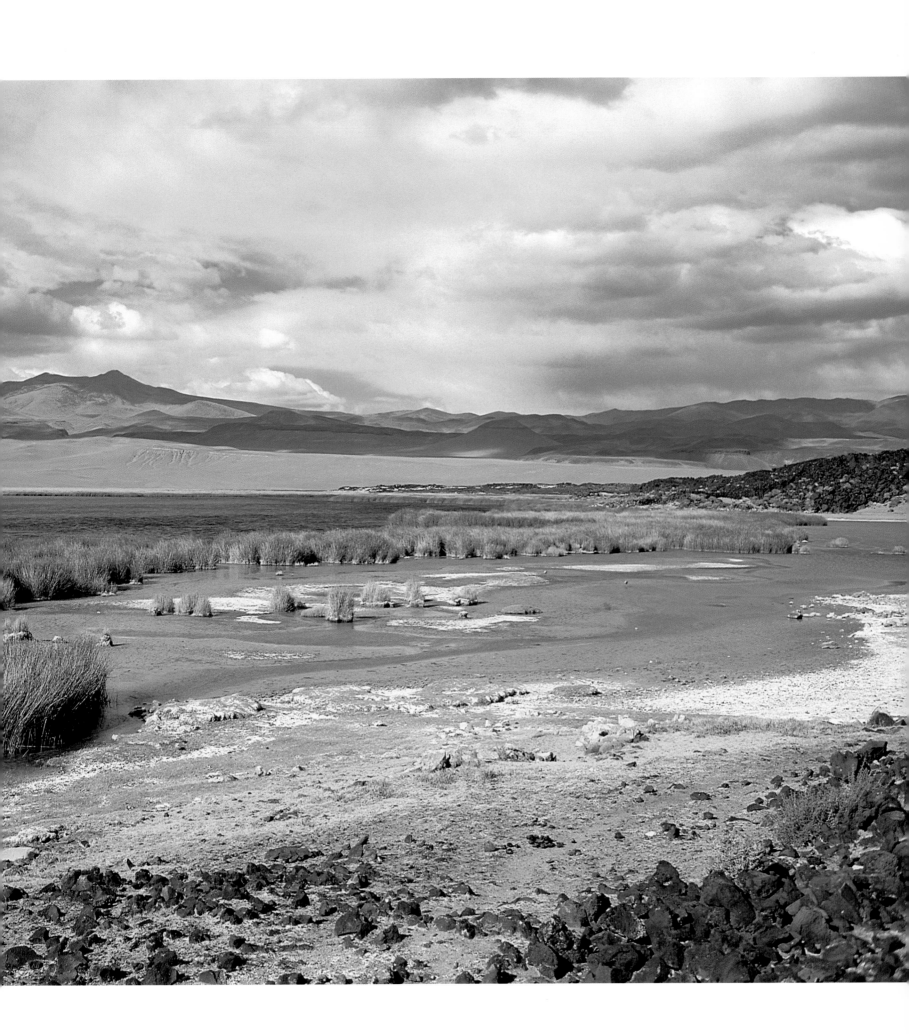

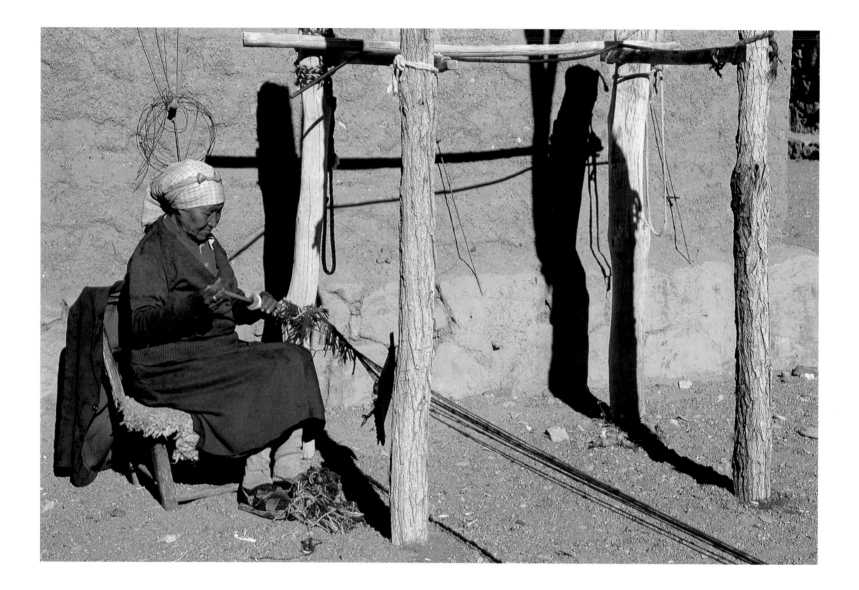

•Antofagasta de la Sierra,
Provincia de Catamarca.

•*Antofagasta de la Sierra,*

Catamarca province.

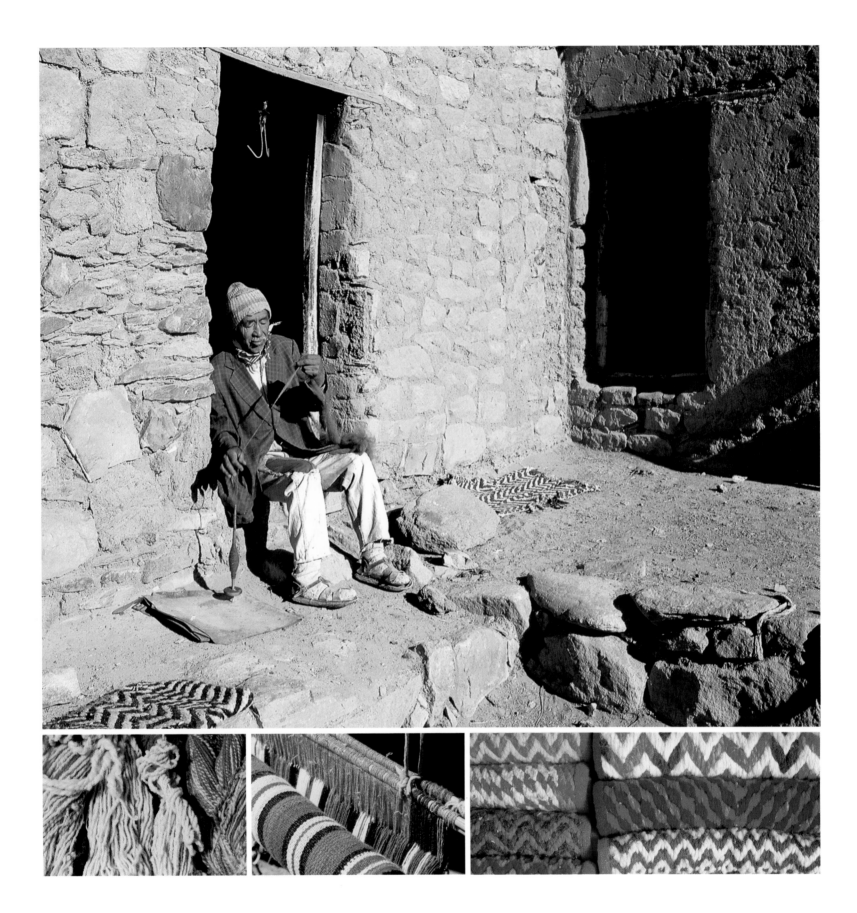

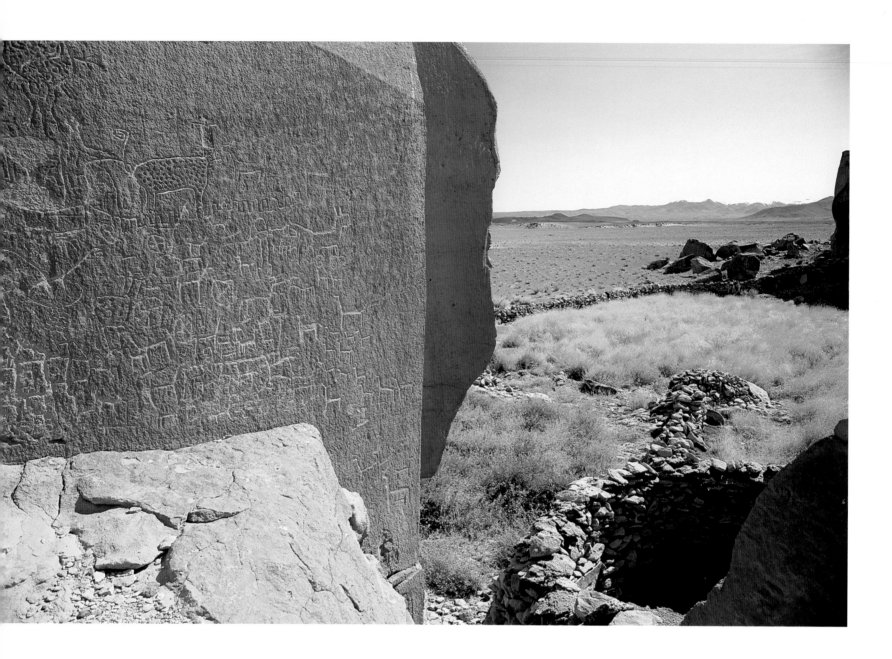

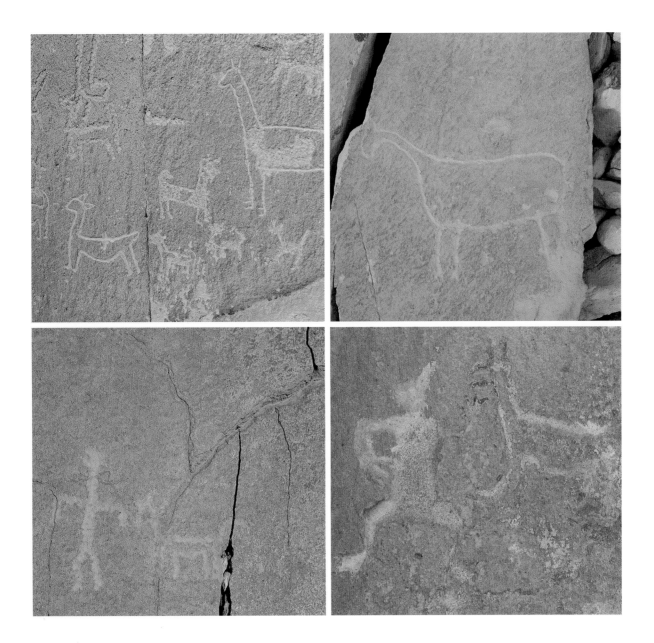

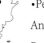 •Petroglifos,
Antofagasta de la Sierra,
Provincia de Catamarca.
•*Petroglyph,*
Antofagasta de la Sierra,
Catamarca province.

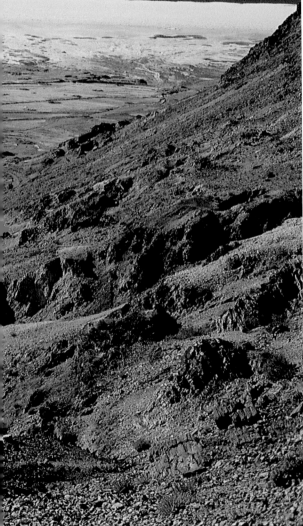

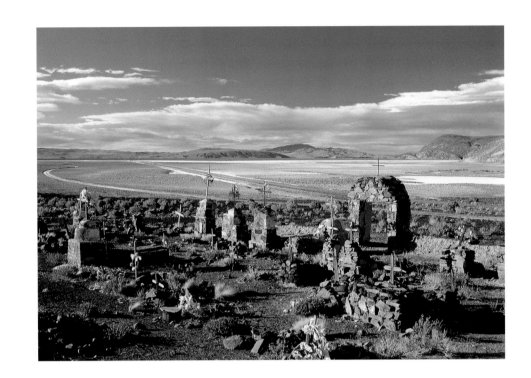

•Salar del Hombre Muerto,
Puna catamarqueña,
Provincia de Catamarca.

•*Salar del Hombre Muerto,*
Puna of Catamarca,
Catamarca province.

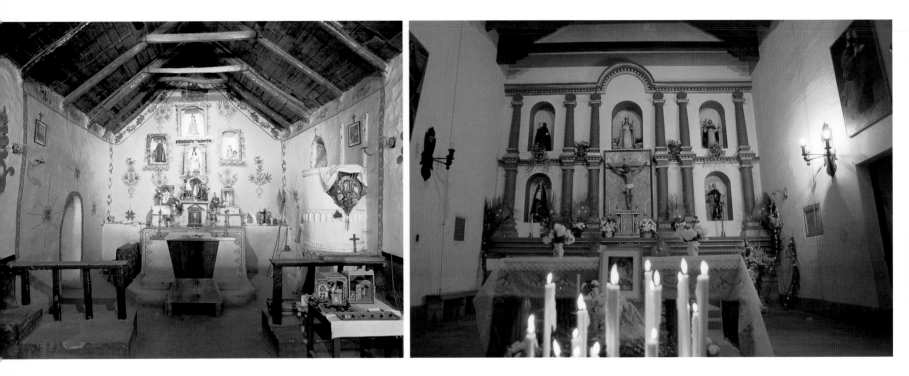

•Altar de la Iglesia
de Susques,
•Altar de la Iglesia
de Tilcara,
•Altar de la Iglesia
de Tumbaya,
Provincia de Jujuy.
•Altar of Susques Church,
•Altar of Tilcara Church,
•Altar of Tumbaya Church,
Jujuy province.

Es el *camino* de la historia. Fue tránsito obligado entre Lima, *la Ciudad de los Reyes*, y el Río de la Plata, *la puerta de la tierra*, que a través del Atlántico comunicaba con España. También llamado *Camino del Inca*, bajaba de las minas altoperuanas "...donde tanta multitud de oro se descubrió, lo cual en escrituras ni en memorias de hombres se halló ni se pensó..." Esta crónica, escrita por Pedro de Cieza de León, celebra que: "... hay oro y plata que sacar para siempre jamás".

El trayecto hacia las provincias del norte argentino (NOA) atraviesa la Puna a cuatro mil metros de altura, donde la respiración se vuelve agobiante; el aire, reseco; la desolación, cósmica y los horizontes parecen colgar del infinito. La planicie puneña, cuya temperatura alcanza oscilaciones bruscas, se extiende por Jujuy, Salta y Catamarca. Superada la Puna, se ingresa a la imponente Quebrada de Humahuaca, con una sucesión de pequeños poblados indígenas que descienden hasta la ciudad de Jujuy; a lo largo de la quebrada, el conquistador español debió librar feroces combates con los nativos. Éstos vigilaban los desplazamientos del ejército conquistador desde lo alto de la montaña, en el Pucará de Tilcara, una fortaleza estratégicamente situada para avistar a distancia, que también servía de refugio a la tribu, en caso de ataque enemigo.

Los nombres de los pueblitos conservan el dulce y remoto idioma quechua: Tumbaya, Yavi, Purmamarca, Humahuaca, Tilcara... Pocos paisajes de la geografía argentina asumen tanto vigor, tan sobrecogedora y silenciosa belleza, tanta presencia del color en los altos y pétreos murallones, como los que se admiran en las quebradas jujeñas y salteñas. Inspirados en una insondable tradición, sobreviven, en idílicos valles de serpenteantes cuestas y accesos,

pobladores autóctonos, que todavía preservan costumbres anteriores a la conquista, como enigmáticas devociones y prendas coloridas pacientemente labradas en arcaicos telares con lanas de llamas y vicuñas.

Fue el hábitat de los diaguitas, aborígenes que alcanzaron el mayor nivel de cultura dentro del territorio argentino. El contacto con los quechuas les permitió asimilar evolucionados usos y costumbres en alfarería y teñidos, como también en el sembrado de las laderas montañosas y la utilización del riego. En Iruya (Salta), la cultura autóctona, apenas modificada por los siglos, preserva el halo de misteriosa tradición de una población del color de la tierra.

El NOA impacta al viajero con la monumental escenografía de un paisaje cuya identidad es excepcional e irrepetible.

NOROESTE

The North of Argentina (NOA) is the pathway of history. In olden days, it was the only route communicating Lima, "The City of Kings", with the Río de la Plata, "the door to land" that communicated with Spain through the Atlantic. It was also called The Inca Road; it descended from the mines of Alto Perú, where "...so much gold was discovered as could never have appeared or dreamed of in writings nor in the memories of men..." In the chronicles of the conquest written by Pedro de Cieza de León, he rejoices in the fact that: "... there is so much gold and silver it will never cease to yield".

The road leading to the provinces of NOA crosses through the Puna at a height of 4.000 meters; breathing becomes difficult there, the air is too dry, desolation is almost cosmic... horizons seem suspended in space. Extreme temperatures alternate permanently in this vast plateau extending through Jujuy, Salta and Catamarca. Once the Puna is left behind, the imposing Quebrada de Humahuaca comes into view. And following the road, one comes across a row of small Indian villages that descend until reaching the city of Jujuy. In the days of conquest, these gorges were the battle-field where the Spanish conquistadores fought savagely with the natives. The Indians kept careful watch over the movements of the Spanish army from the top of the mountain, in the Pucará de Tilcara which was a fortress strategically placed to get a long distance view and was also used as a refuge for the tribe in case the enemy should attack.

The towns still bear the names of the sweet, rather musical quechua language: Tumbaya, Yavi, Purmamarca, Humahuaca, Tilcara... Few landscapes of the Argentine geography are so powerful and overwhelming as these immense multicolored stone walls that seem to spear the sky. Although it seems unbelievable that people can live here, there are some primitive villages where natives still preserve the customs typical of the period previous to the conquest,

with their unfathomable traditions and religious beliefs. They dress in colorful garments which they wave themselves in ancient looms, using wool of llamas and vicuñas.

This was the habitat of the Diaguitas, the Indians with the highest level of culture in our territory. Close contact with the Quechuas allowed them to assimilate newer methods regarding pottery, fying wool, making use of the mountain slopes to grow crops and irrigation techniques. In Iruya (Salta), aboriginal culture scarely modified by time, still preserves the aura of mysterious tradition.

The NOA makes a strong impression on the traveller who senses that the grandiose identity of this landscape, combining all the extremes, is something unique.

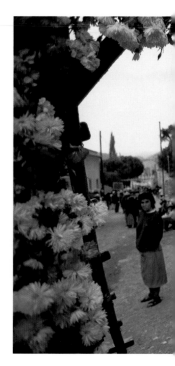

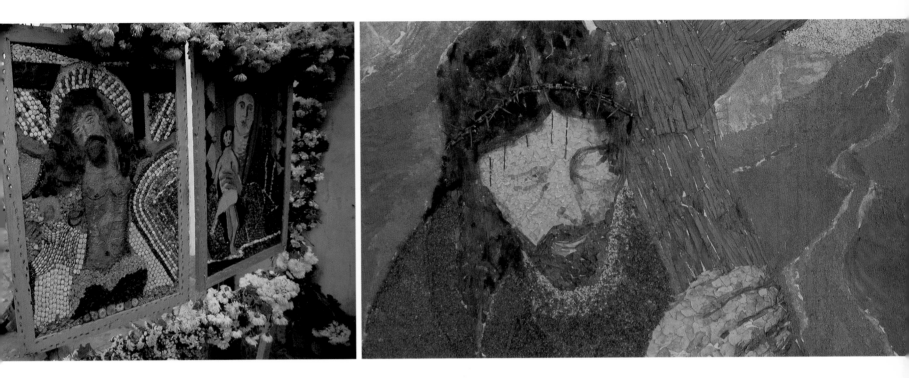

• Descenso de la Virgen
de Copacabana,
Semana Santa, Tilcara,
Provincia de Jujuy.
• Descent of Copacabana Virgin,
Holy Week, Tilcara,
Jujuy province.

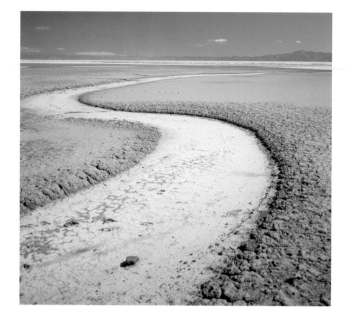

 •Salinas Grandes,
Puna jujeña,
Provincia de Jujuy.
•Salinas Grandes,
Puna of Jujuy,
Jujuy province.

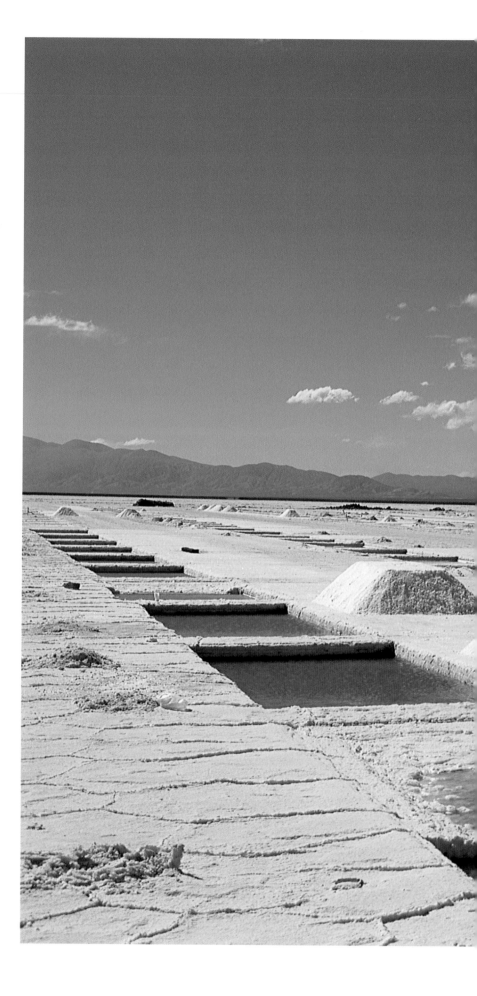

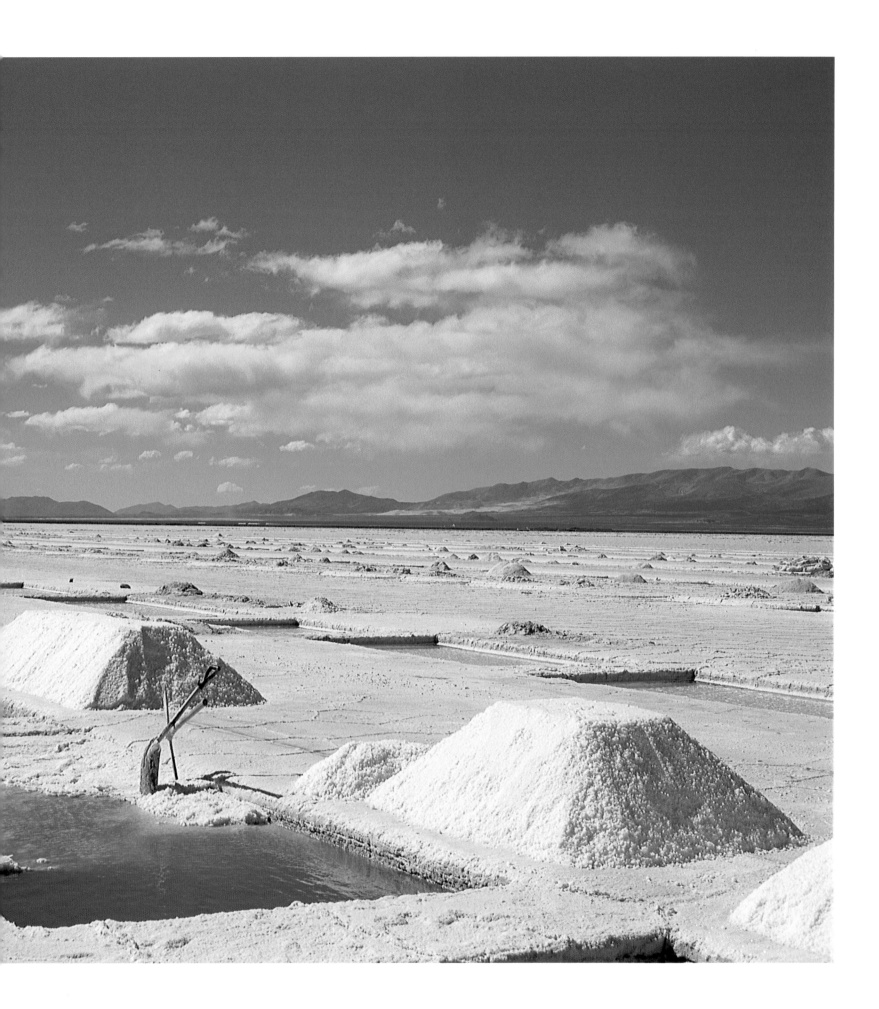

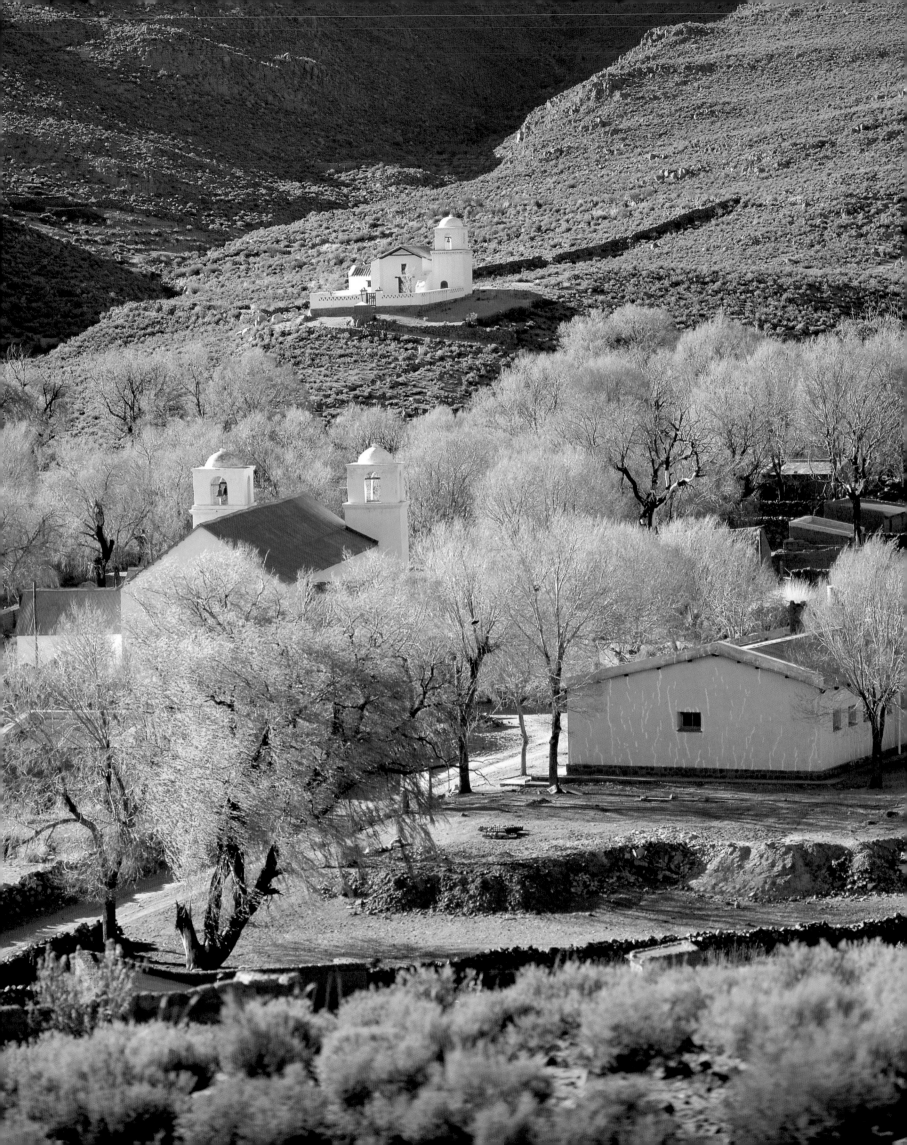

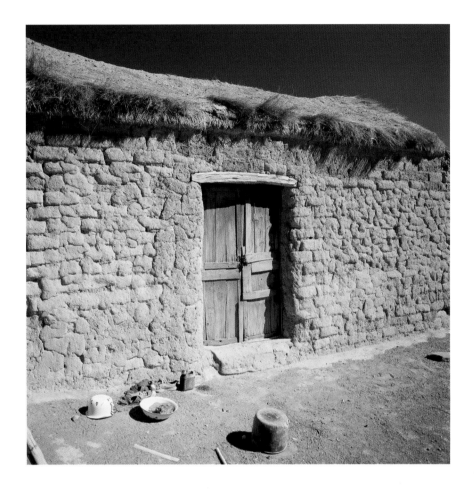

 •Capilla de Santa Bárbara,
Iglesia de Nuestra Señora
de la Candelaria,
Cochinoca,
•Pozuelos, Puna jujeña,
Provincia de Jujuy.
•Santa Barbara Chapel,
Nuestra Señora
de la Candelaria Church,
Cochinoca,
•Pozuelos, Puna of Jujuy,
Jujuy province.

•Yavi,

Provincia de Jujuy.

•Yavi,

Jujuy province.

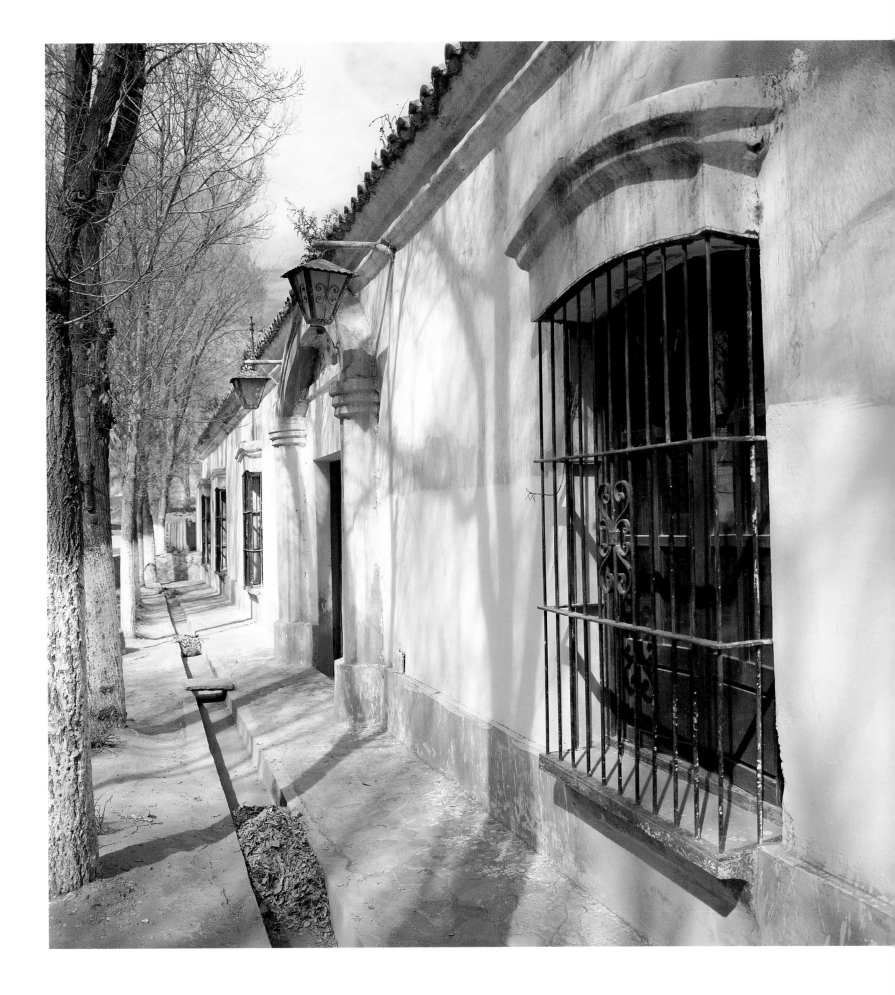

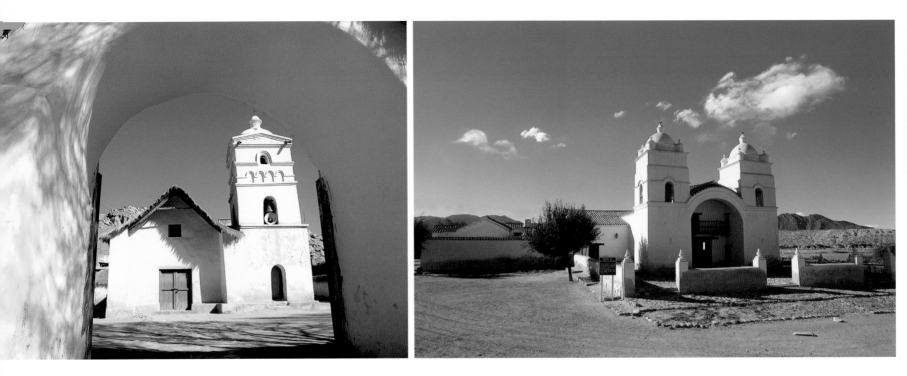

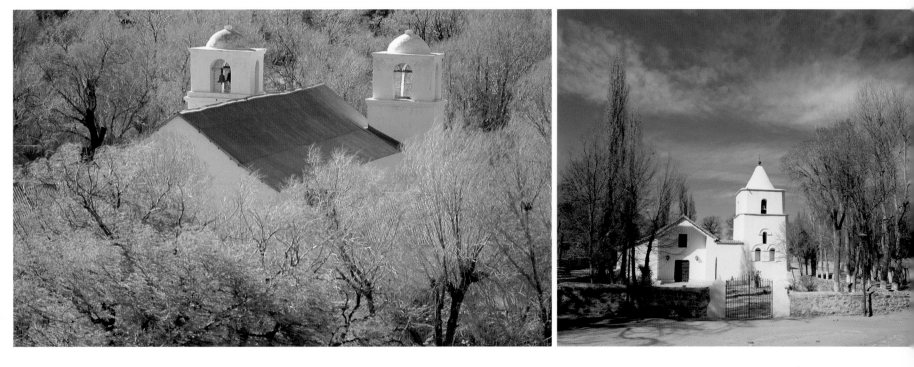

•Iglesia de Susques,
Provincia de Jujuy.
•Iglesia de Molinos,
Provincia de Salta.
•Iglesia de Cochinoca,
Provincia de Jujuy.
•Iglesia de Yavi,
Provincia de Jujuy.
•Susques Church,
Jujuy province.
•Molinos Church,
Salta province.
•Cochinoca Church,
Jujuy province.
•Yavi Church, Jujuy province.

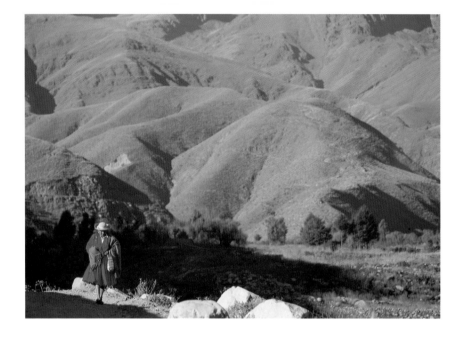

•Santa Victoria,
Provincia de Salta.
•Santa Victoria,
Salta province.

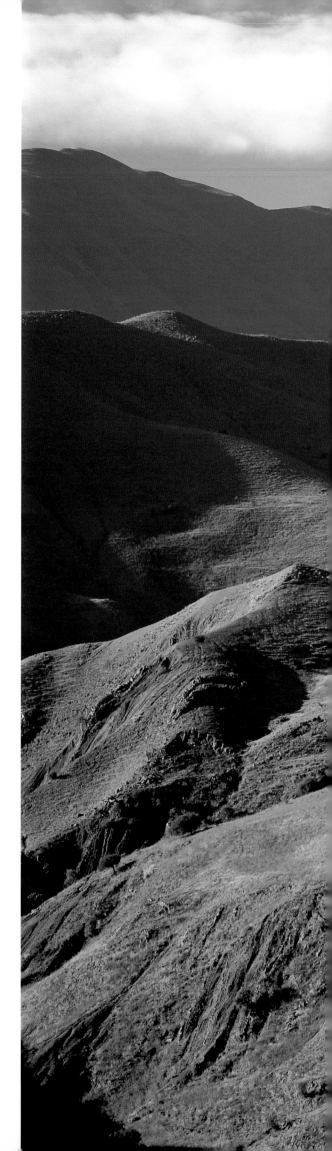

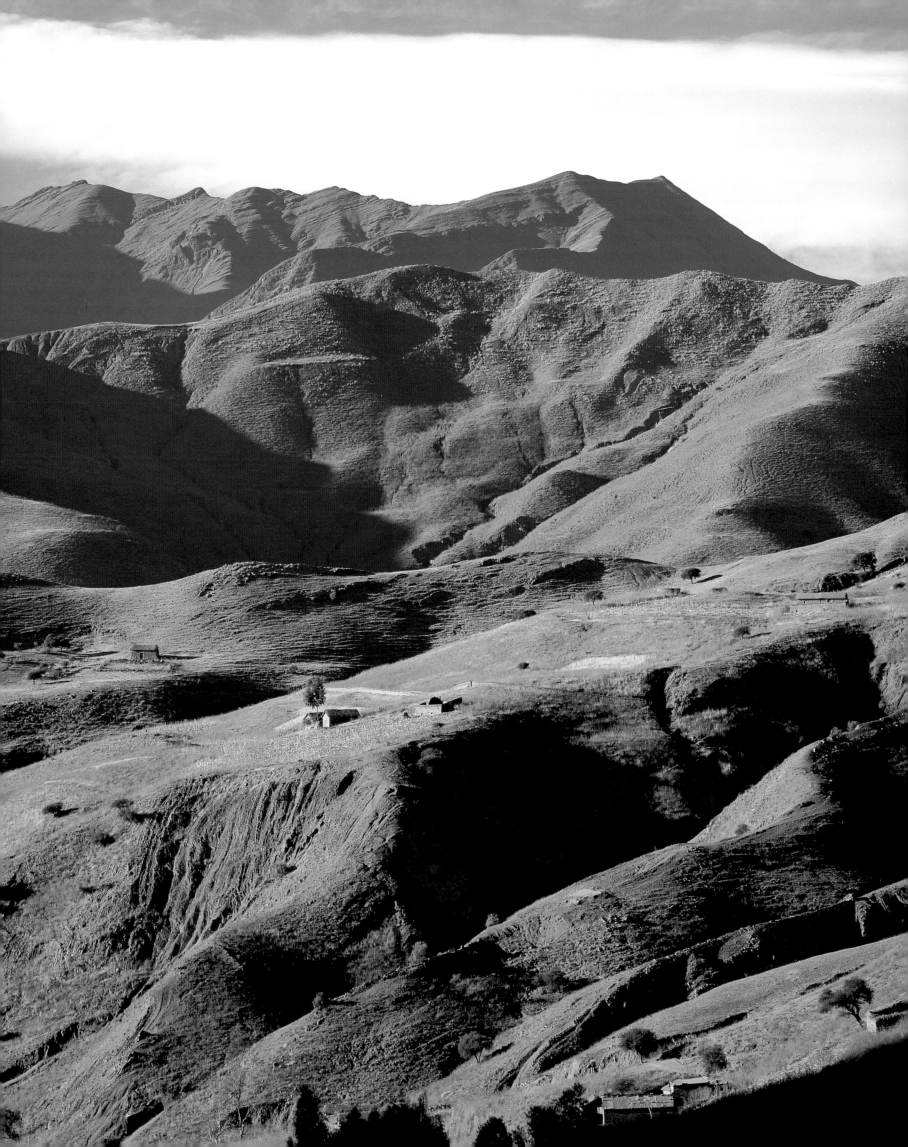

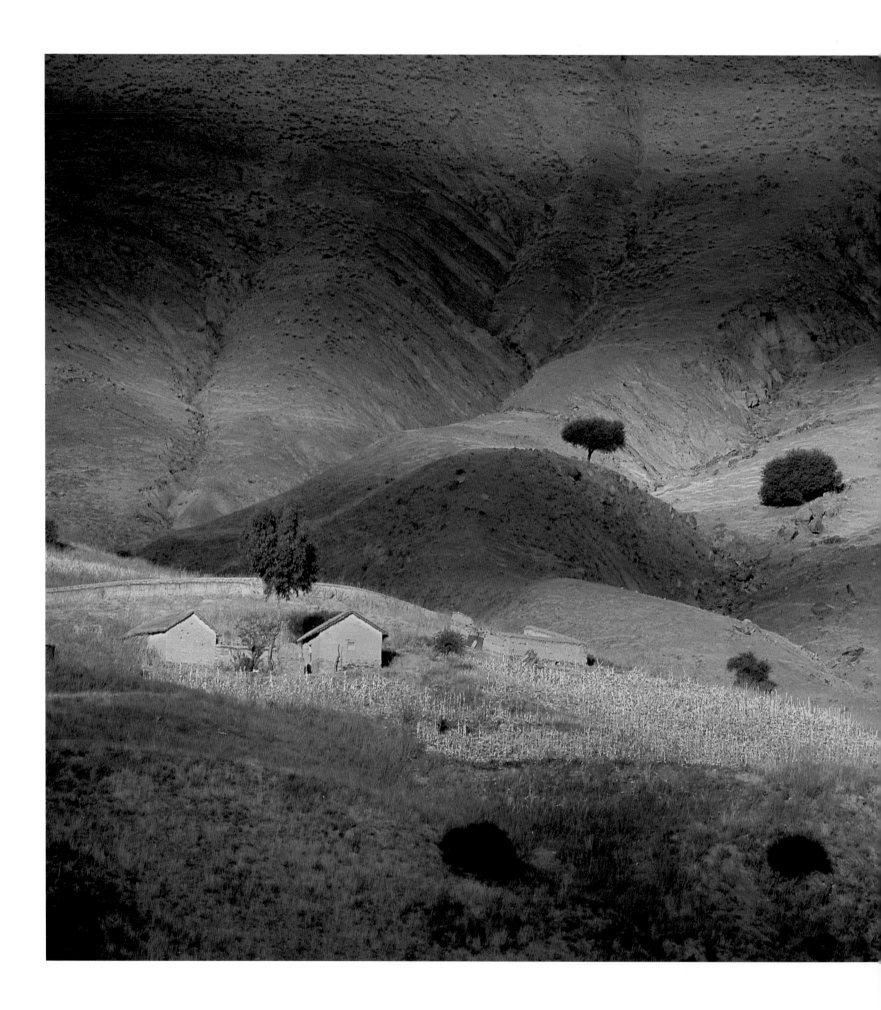

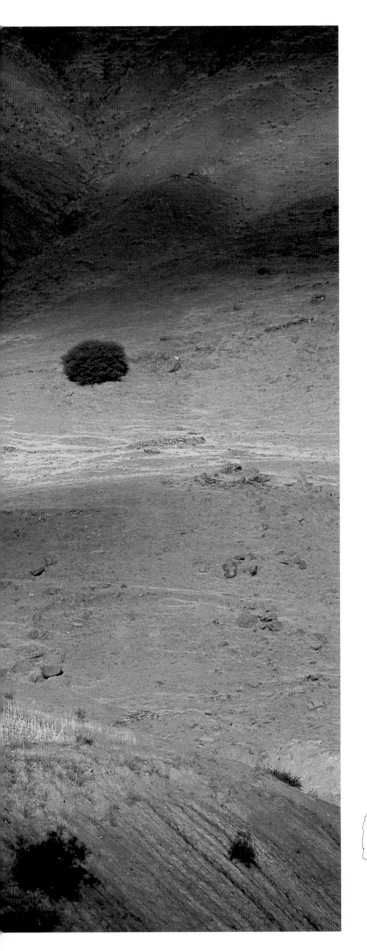

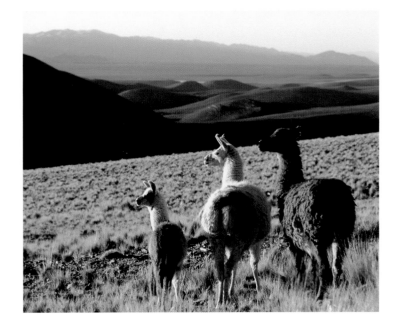

•Santa Victoria,

Provincia de Salta.

•Llamas, Provincia de Jujuy.

•Santa Victoria,

Salta province.

•Llamas, Jujuy province.

135

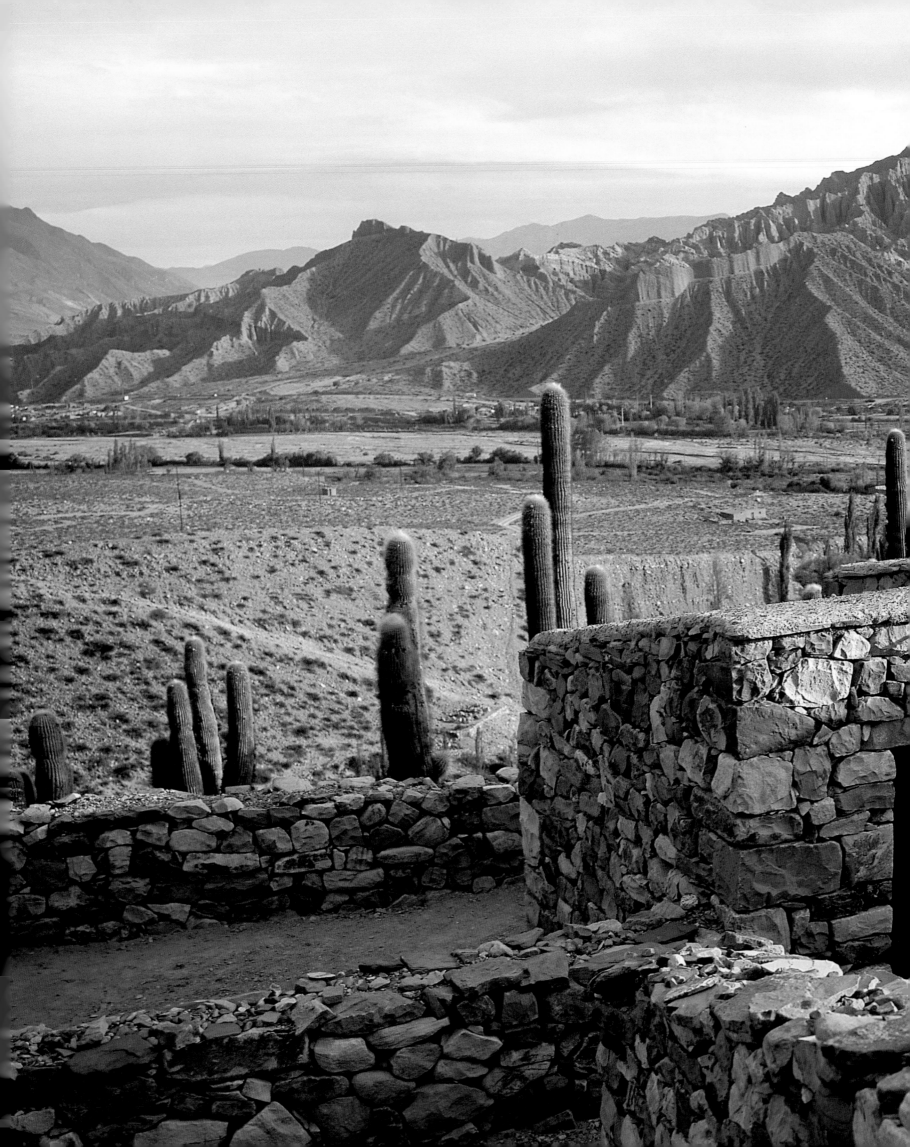

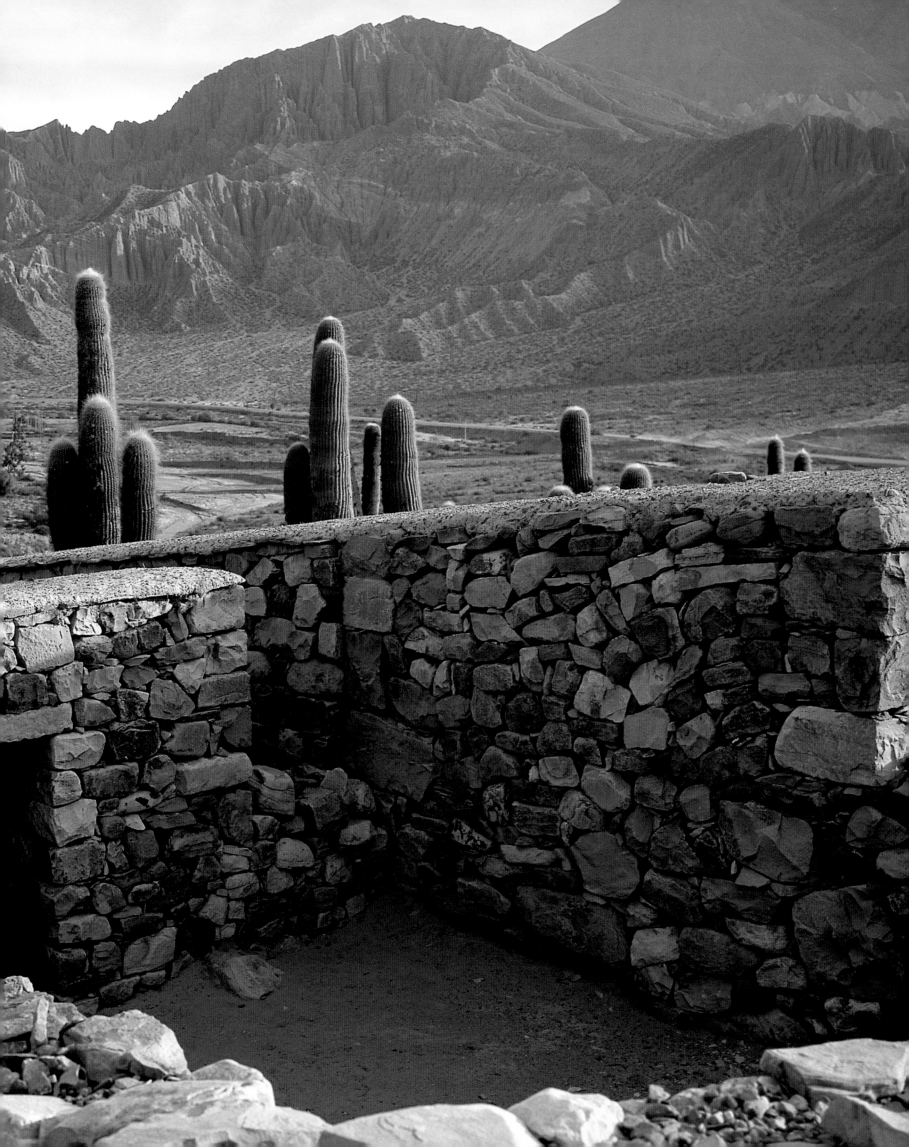

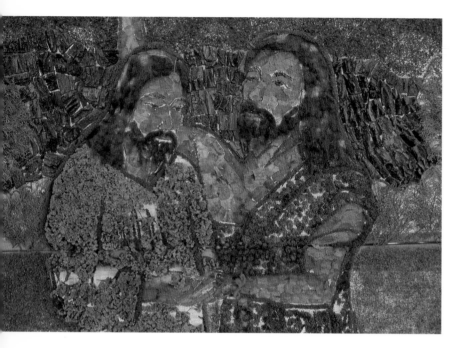

•Págs. 136-137
Pucará de Tilcara,
•Descenso de la Virgen
de Copacabana,
Semana Santa, Tilcara,
Provincia de Jujuy.
•*Pages 136-137 Pucará of Tilcara,*
•*Descent of Copacabana Virgin,*
Holy Week, Tilcara,
Jujuy province.

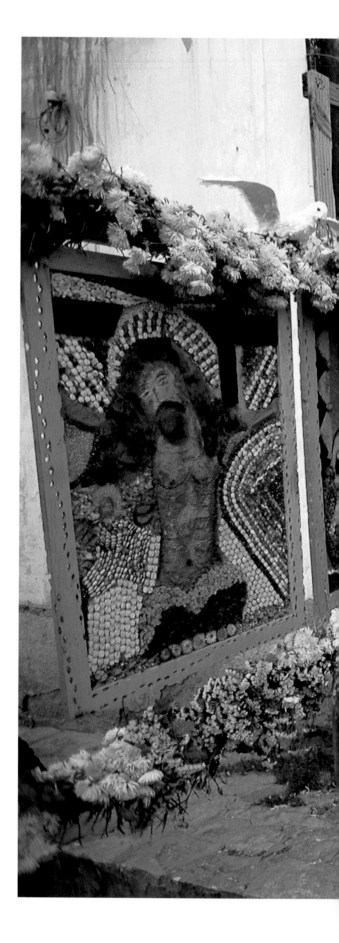

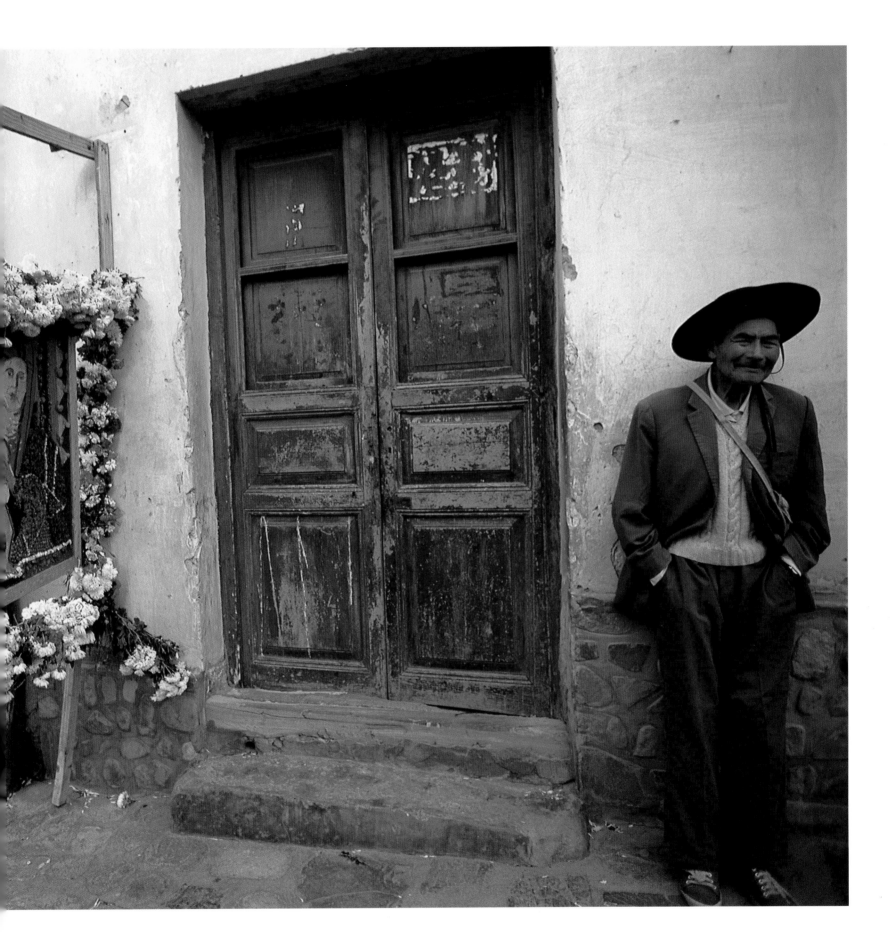

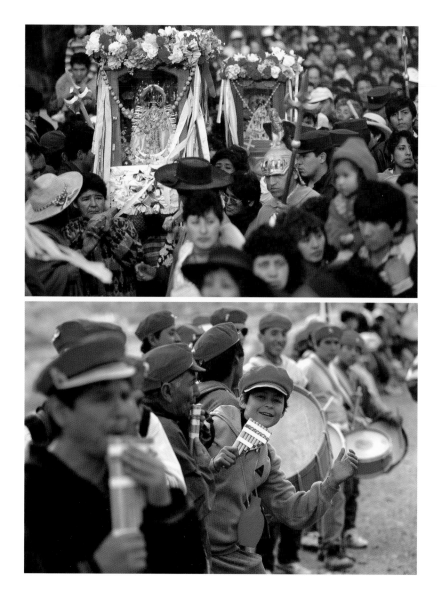

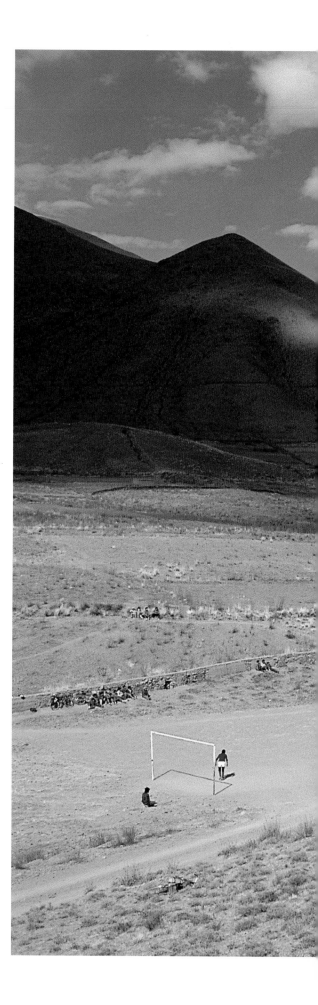

•Descenso de la Virgen
de Copacabana,
Tilcara, Semana Santa,
Provincia de Jujuy.
•Fútbol a 4.300 m. de altura,
Sierra de Zenta,
Zona de Iruya,
Provincia de Salta.
•*Descent of Copacabana Virgin,*
Tilcara, Holy Week,
Jujuy province.
•*Football at 4.300 m.,*
Sierra de Zenta,
Iruya area,
Salta province.

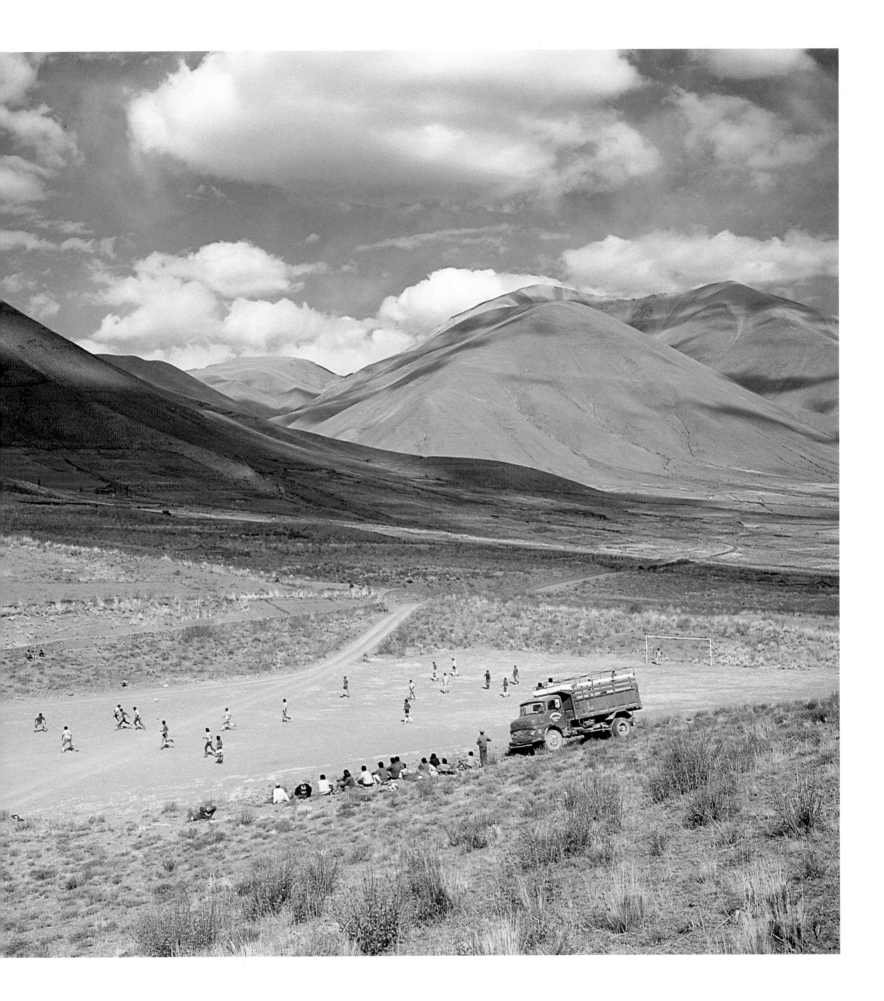

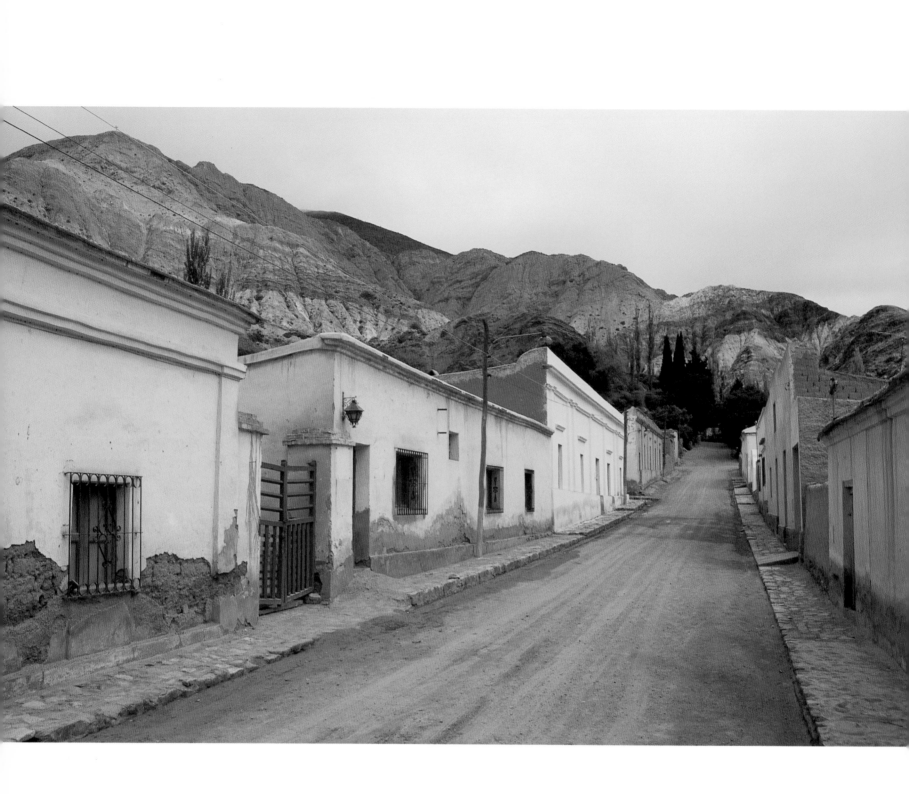

•Purmamarca.

•Artesanías, Purmamarca,

Provincia de Jujuy.

•*Purmamarca.*

•*Handicrafts, Purmamarca,*

Jujuy province.

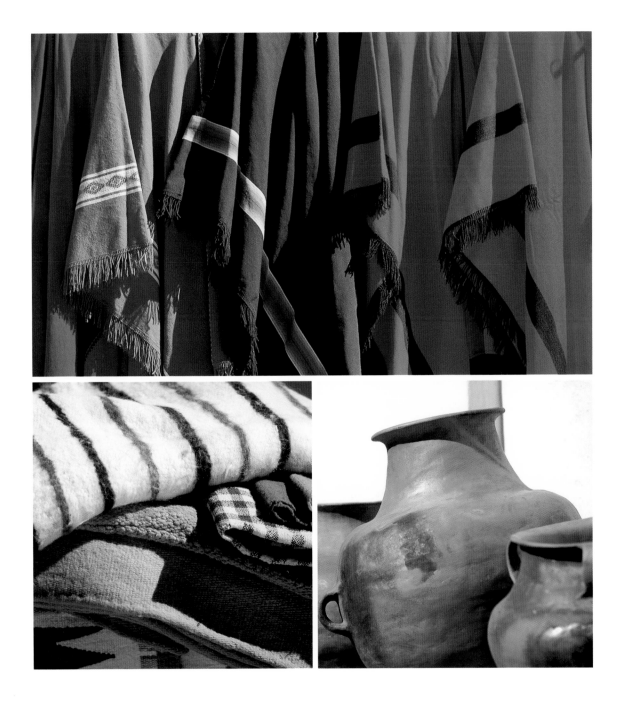

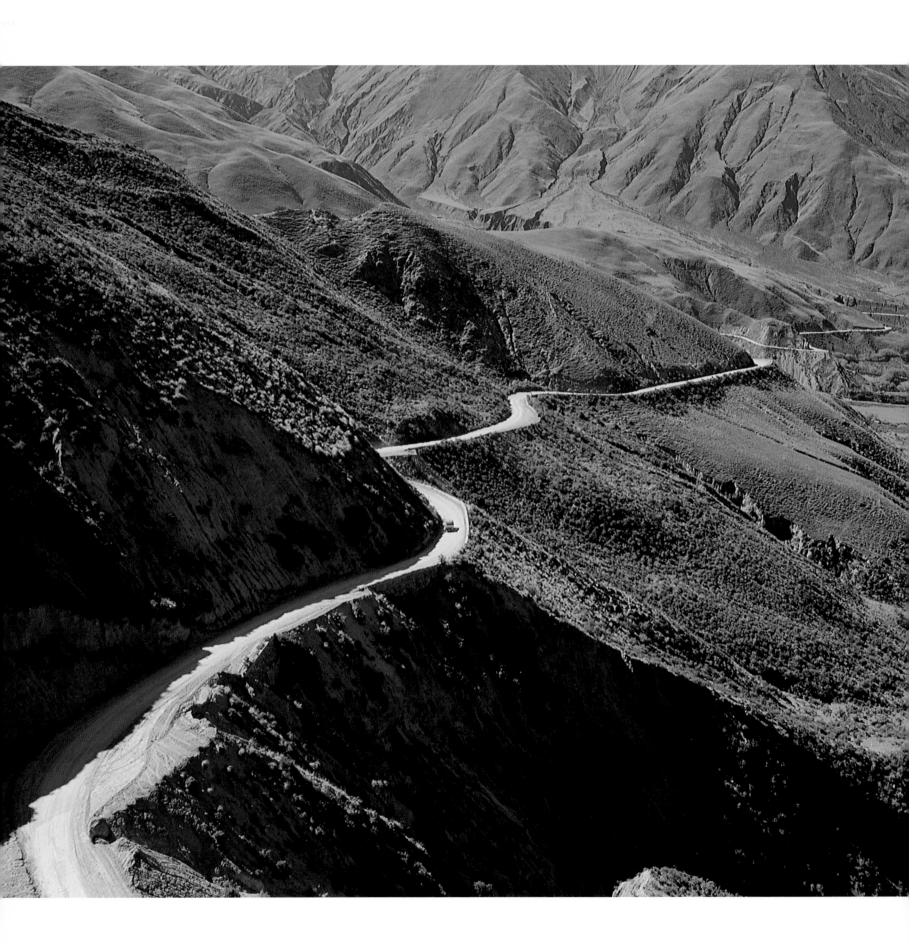

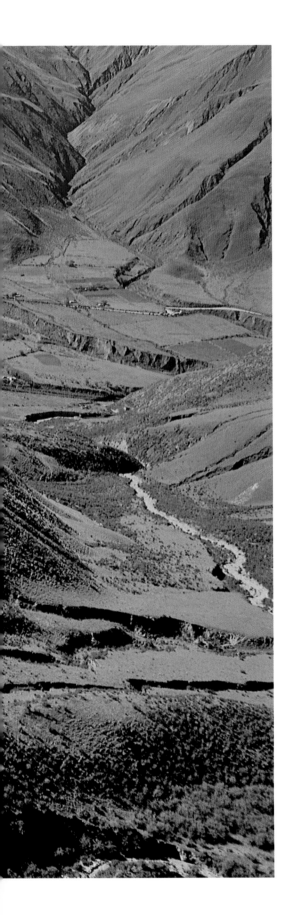

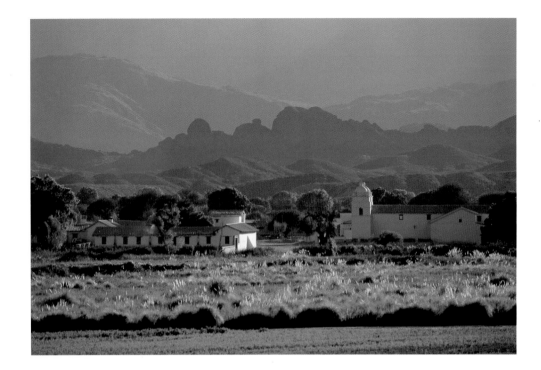

•Cuesta del Obispo,
•Molinos, Valles Calchaquíes,
Provincia de Salta.

•Cuesta del Obispo,
•Molinos, Calchaquí Valleys,
Salta province.

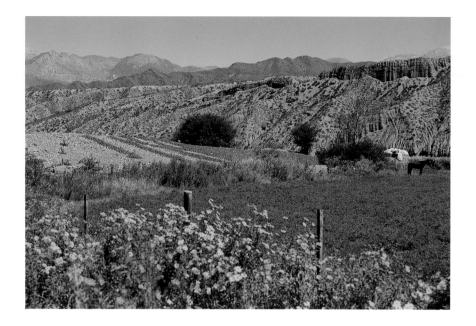

•Valles Calchaquíes,

•Secadero de pimentón,

Cachi Adentro,

Provincia de Salta.

•Calchaquí Valleys,

•Drying paprika,

Cachi Adentro,

Salta province.

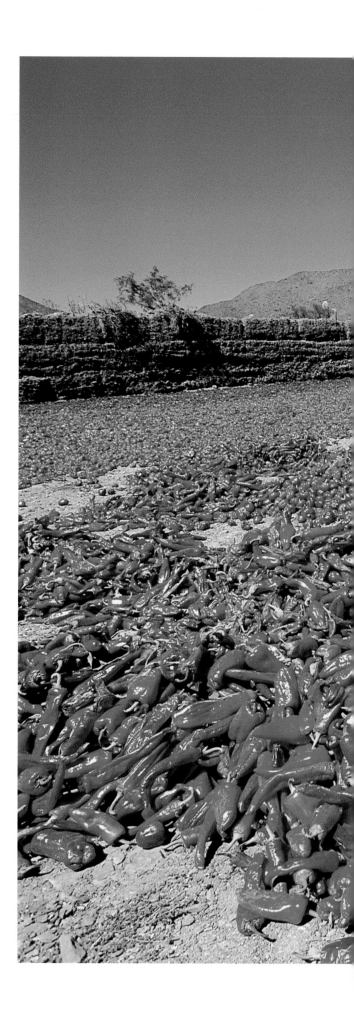

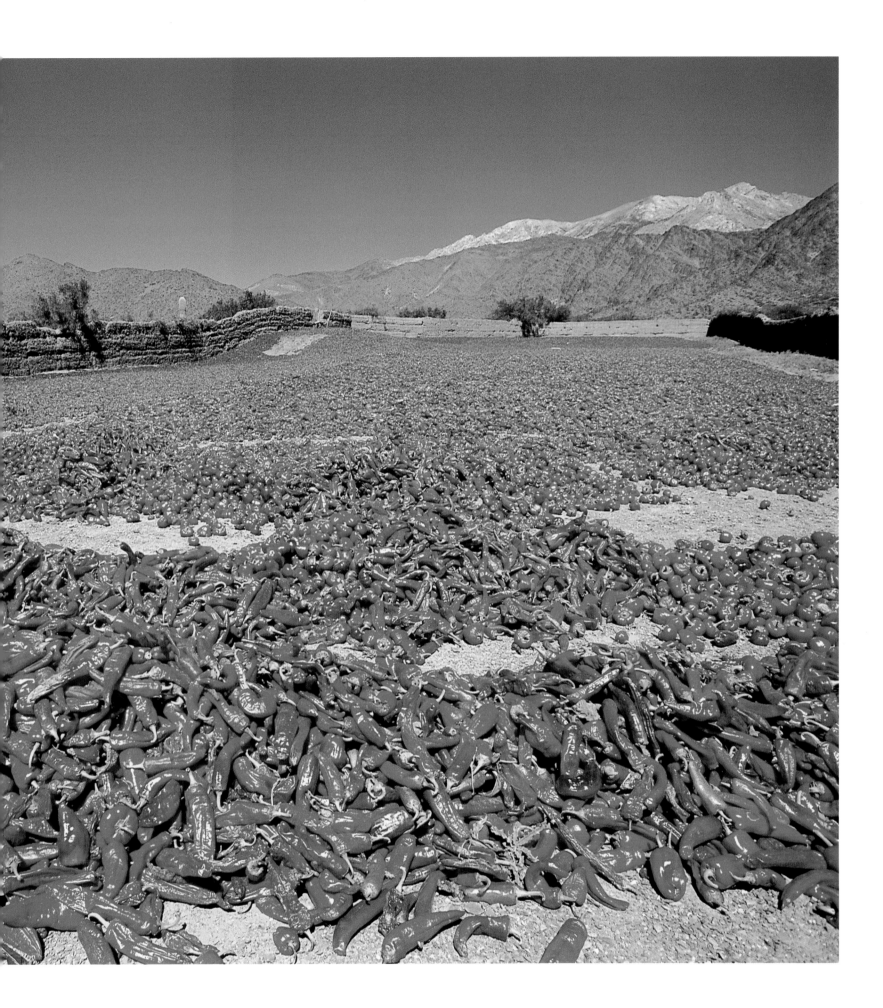

•Gauchos salteños,
Provincia de Salta.
•Gauchos of Salta,
Salta province.

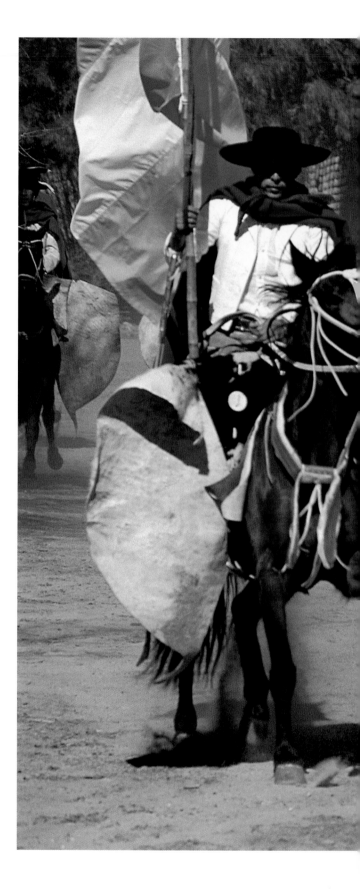

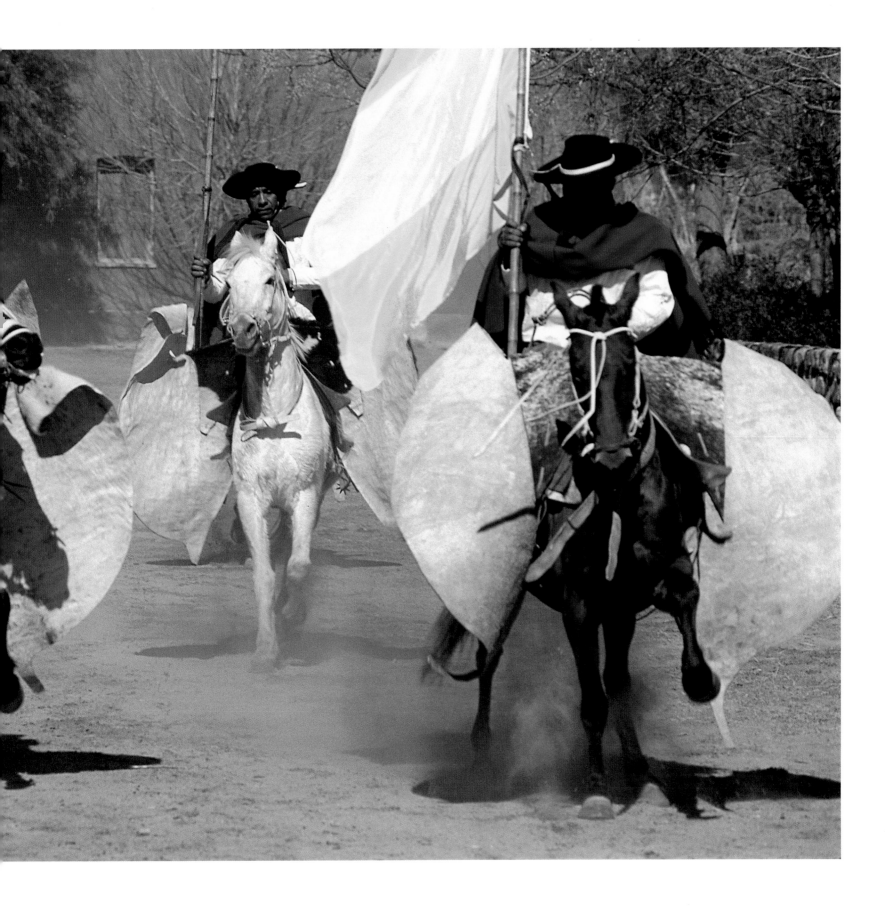

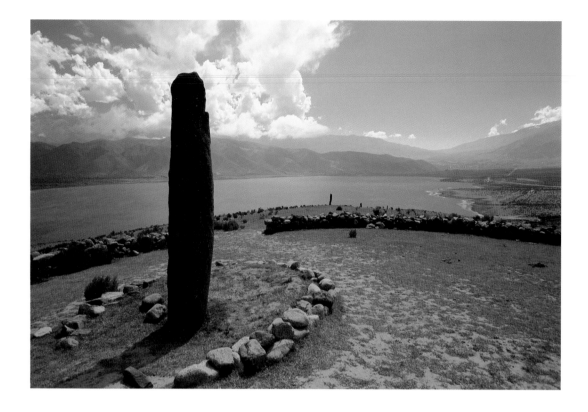

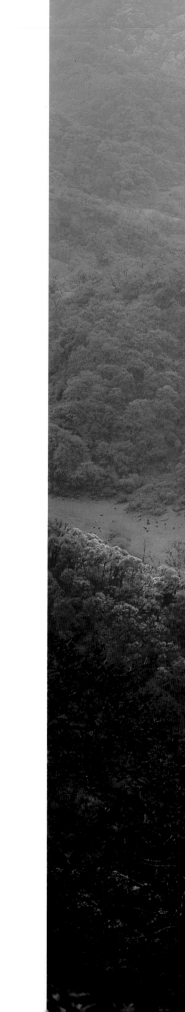

•Parque de los Menhires,
El Mollar,
•Cuesta del Clavillo,
Parque Provincial
El Cochuna,
Provincia de Tucumán.
•De los Menhires Park,
El Mollar,
•Del Clavillo Slope,
El Cochuna Provincial Park,
Tucumán province.

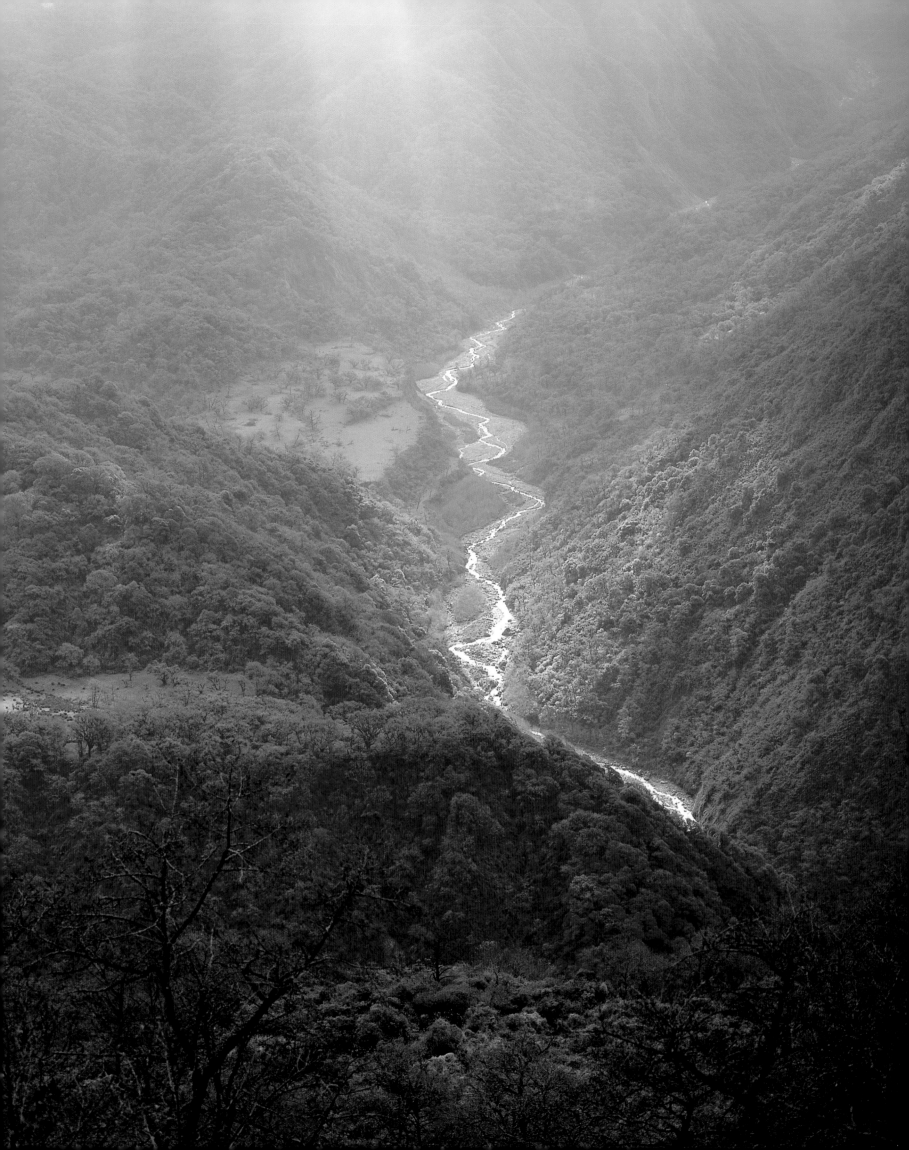

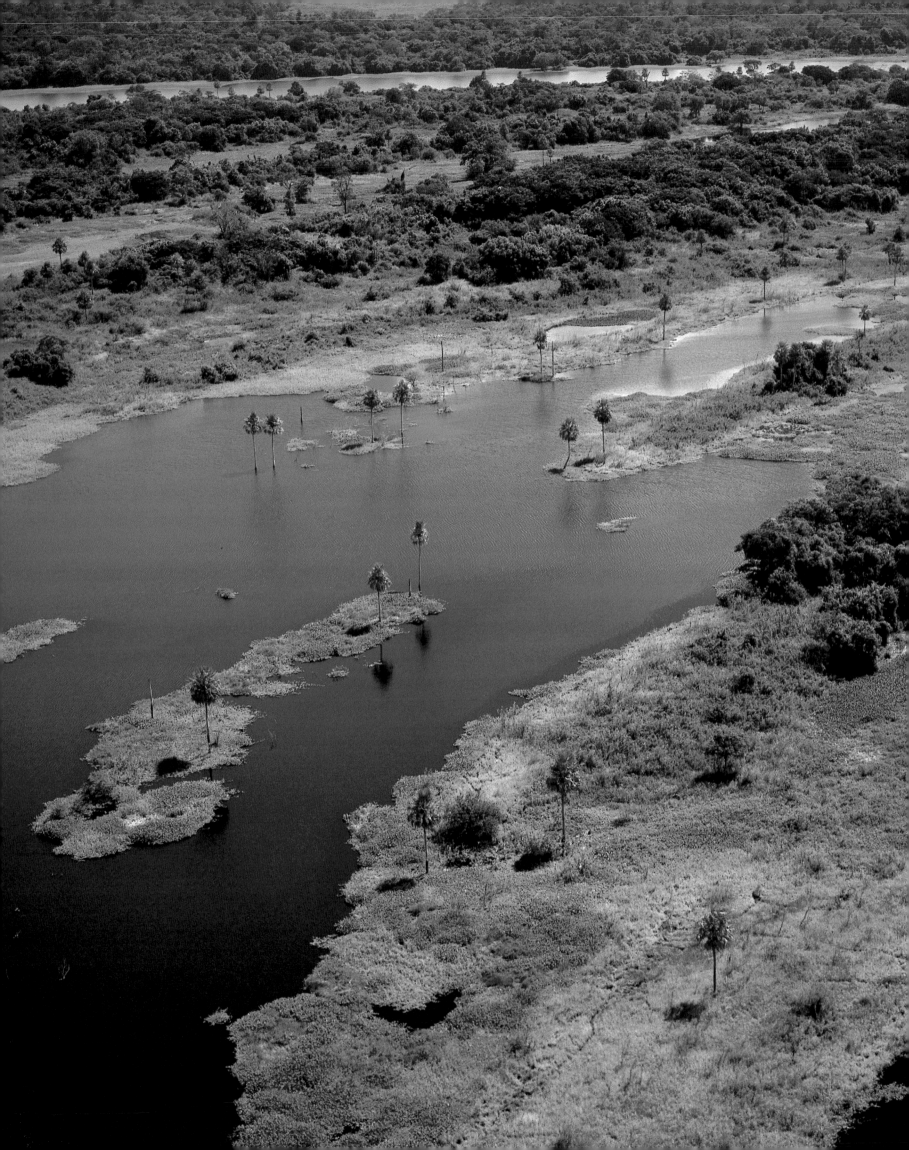

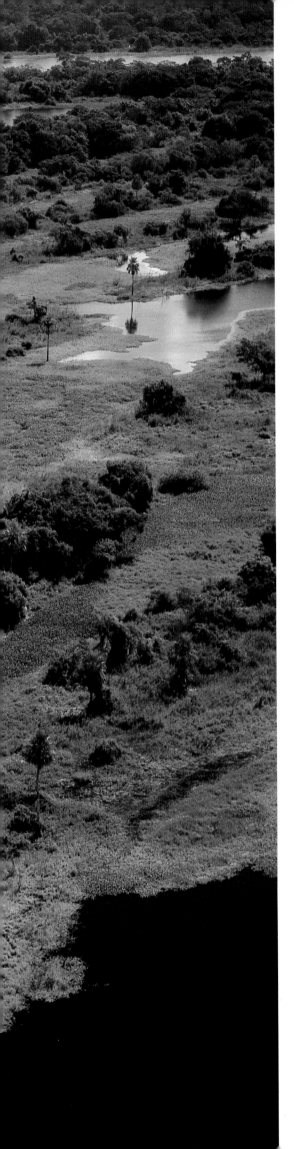

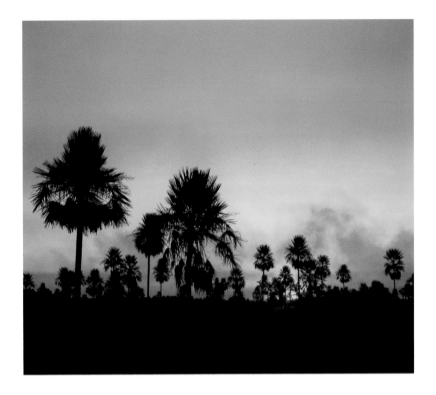

 •Bañados del río Paraguay,

•Parque Nacional

Río Pilcomayo,

Provincia de Formosa.

•Paraguay River Marshlands,

•Río Pilcomayo National Park,

Formosa province.

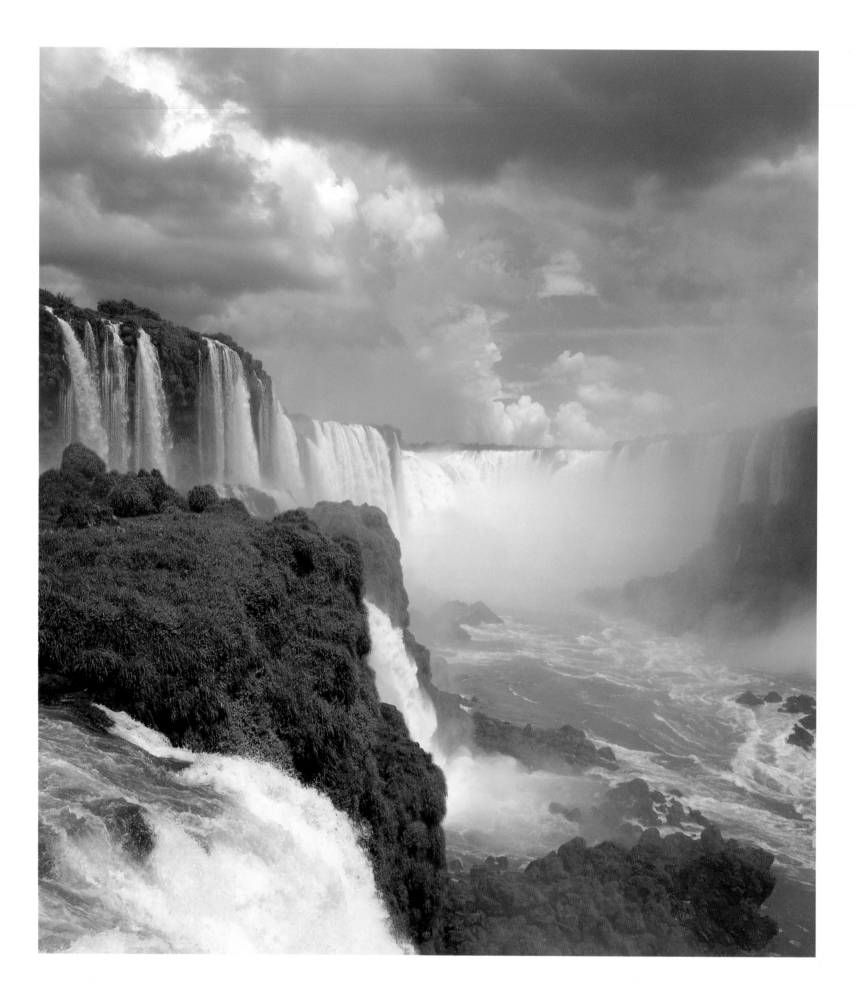

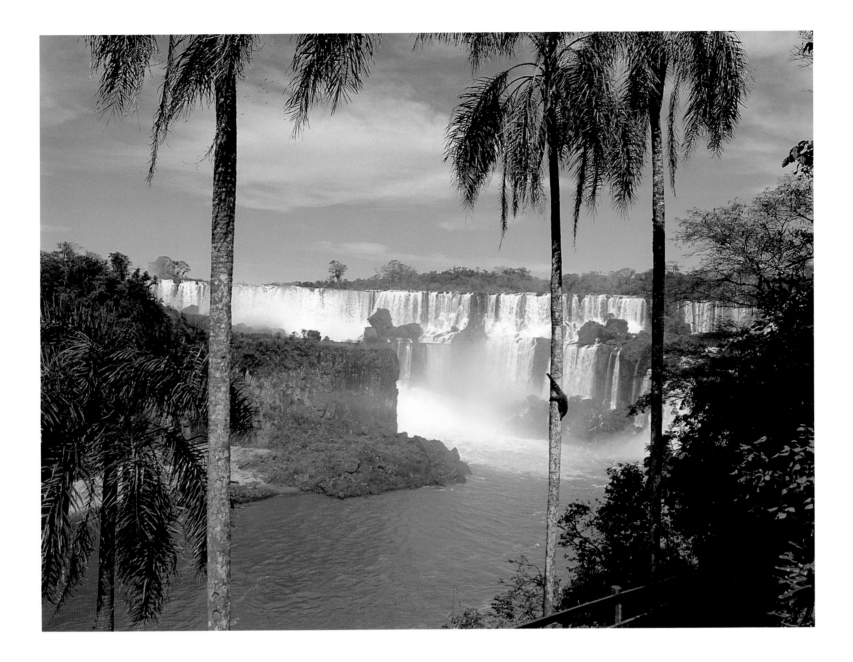

•Págs. 154,155,156-157
Cataratas del Iguazú,
Parque Nacional Iguazú,
Provincia de Misiones.
•Pages 154,155,156-157
Iguazú Falls,
Iguazú National Park,
Misiones province.

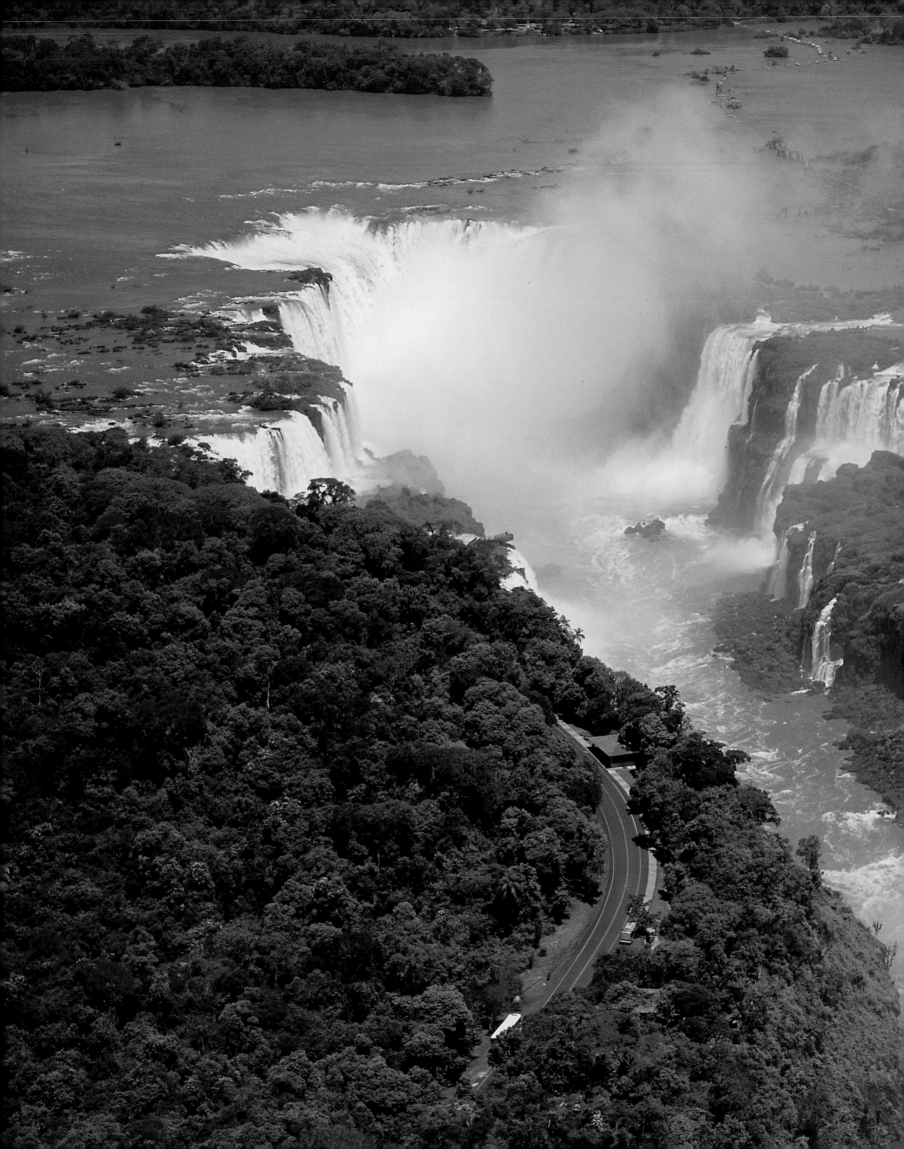

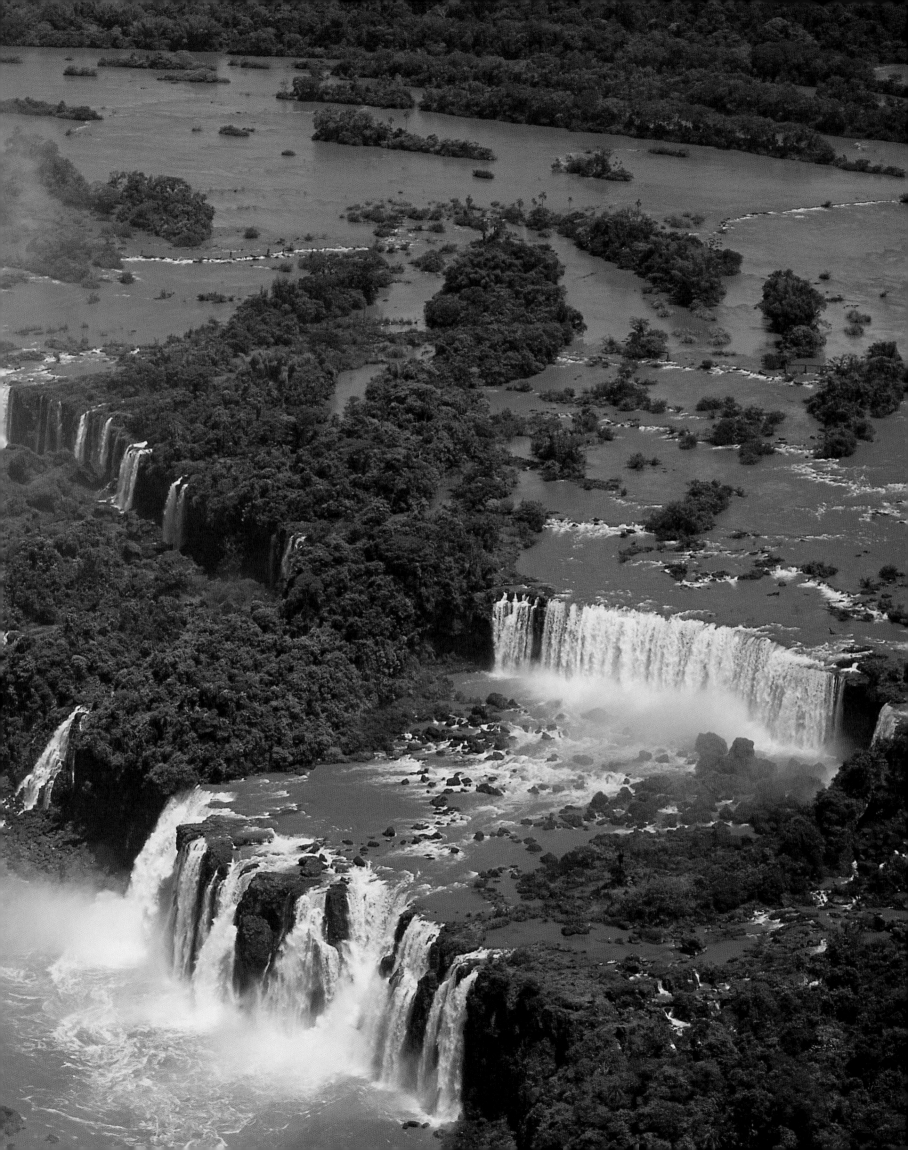

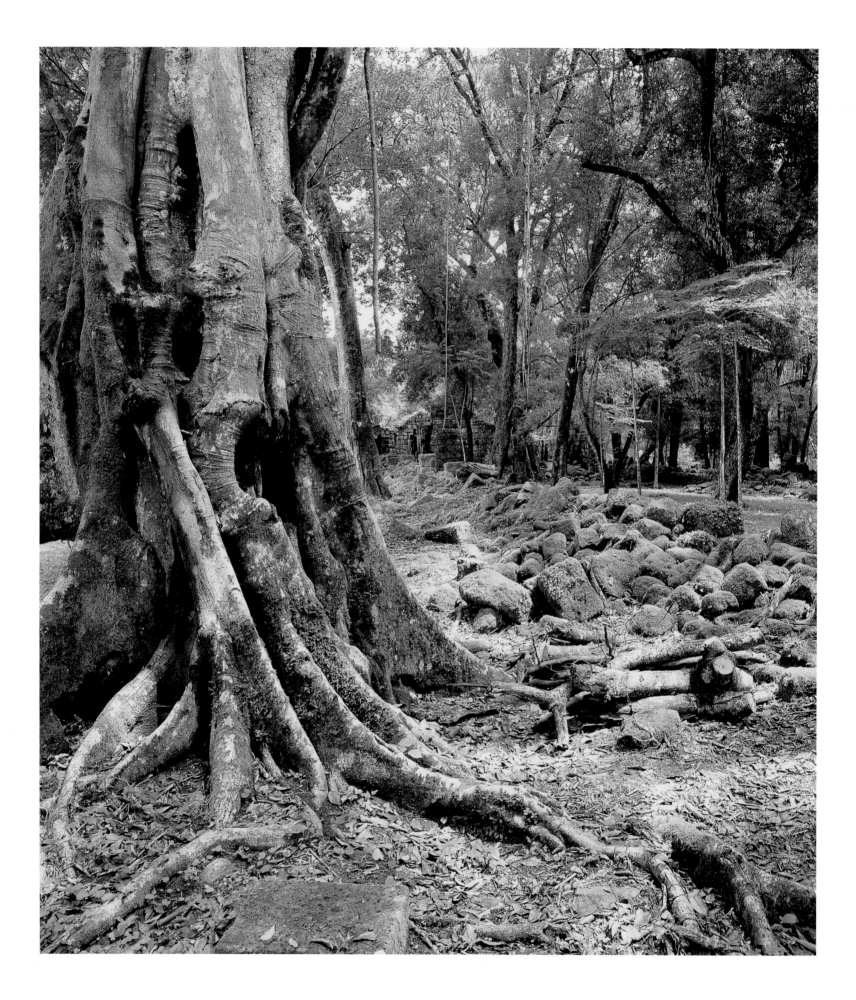

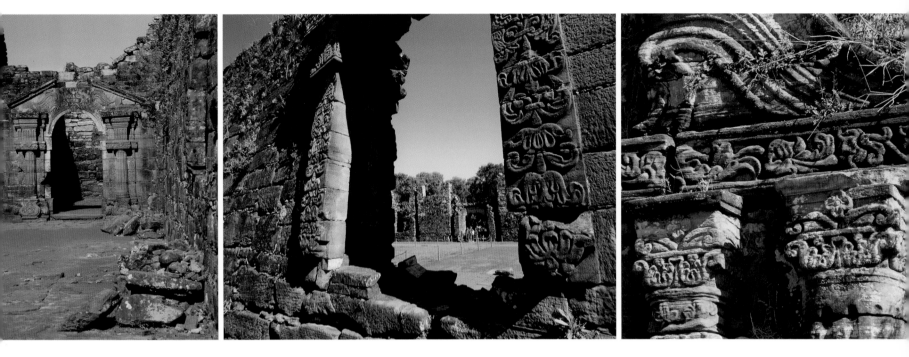

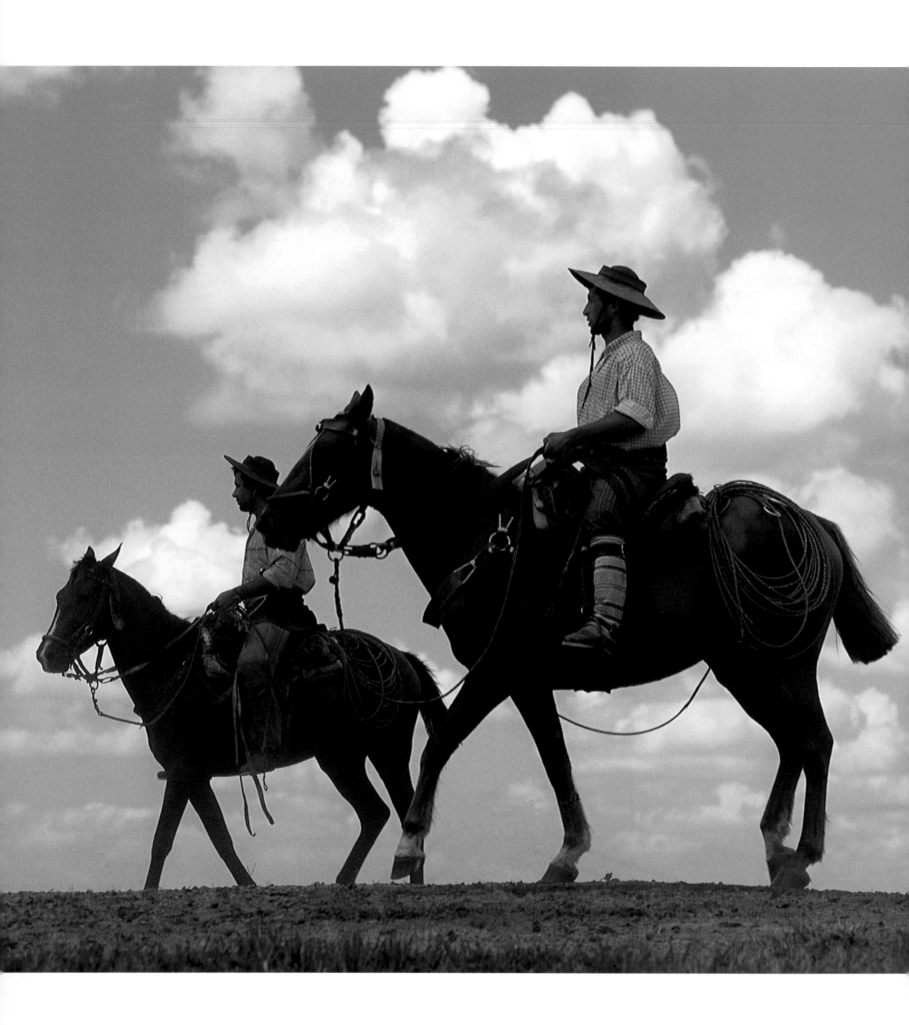

Preside el paisaje mesopotámico uno de los ríos más vigorosos y con mayor personalidad de la Tierra: el Paraná. Río de leyendas y fantasías, presenta un curso de 2.000 kilómetros en el que se reflejan las selvas de Misiones, la que debe su nombre a las reducciones jesuíticas de los siglos XVII y XVIII. Los miembros de la Compañía de Jesús evangelizaron a los indios y los organizaron en la vida comunitaria. Además, construyeron templos y ciudadelas, hoy desaparecidas o en ruinas, como las de San Ignacio Miní, en la que no obstante pueden apreciarse las piedras labradas en el siglo XVIII.

Pero las universalmente admiradas Cataratas del Iguazú son la principal atracción de esta provincia de tierra colorada: un hemiciclo de enorme dimensión en cuya profundidad se precipitan, con inquietante fragor, 275 saltos de agua; a unos ochenta metros de profundidad se arremolinan en la Garganta del Diablo, irradiando nubes de espumas enmarcadas por altos paredones.

El río Uruguay, caudaloso, pero menos agresivo y de aguas más claras que el Paraná, baja por el este, para desembocar también en el Río de la Plata. En un tramo de la costa misionera se enfrenta con unas llamativas cataratas llamadas Moconá, todavía de difícil acceso por tierra.

Más abajo, Corrientes, donde esteros y lagunas cubren casi ocho mil kilómetros cuadrados, destacándose entre todas la laguna Iberá, sobre la cual se tejieron intimidantes fantasías que atemorizan a muchos pobladores. Yacarés, palometas, aguará-guazús, boas curiyú, ciervos de los pantanos, cangrejos, zorros de monte, lobitos de río, la enorme cigüeña jabirú y varias especies de aves cohabitan el agreste paisaje. El Iberá es tan vasto, que aún hoy, es una intriga en gran parte inexplorada.

Hacia el Sur, las suaves ondulaciones ("cuchillas") del campo de Entre Ríos son una de las principales características de esta fértil provincia de intensa actividad agropecuaria. Tiene extensiones donde las palmeras son la única presencia en un inigualable paisaje, y en general, una fecunda y radiante naturaleza que la mano del hombre hizo próspera.

La región, de exuberante vegetación y con una fauna de enorme variedad, se ve, indudablemente, beneficiada por la permanente y abundante presencia de agua.

The main feature in the Mesopotamia geography is the Paraná, one of the most vigorous and powerful rivers on earth, and also centre of many legends and fantastic tales. Its course is 2.000 kilometres long, its waters reflecting the jungles of Misiones, which own their name to the jesuit missions of the XVII and XVIII century. The Jesuit fathers evangelized the Indians and organized their life in communities. They built churches and citadels most of which have disappeared. Nevertheless, others have survived and can be visited, such as the ruins in San Ignacio Miní, where it is still possible to appreciate the carved stones dating from XVII Century.

But the main attraction of this province are undoubtedly the world-famous Cataratas del Iguazú (Iguazú Falls): a huge semicircle where 275 waterfalls roar down into the depth of its hollow, crashing in the Devil's Gorge -about 80 metres deep- radiating clouds of foam and steam framed by steep stone walls.

The Uruguay river, also deep but with clear waters and not as aggressive as the Paraná, runs down the east side and also flows into the Río de la Plata. In a strech of the Misiones coast it comes across the Moconá Falls, which are hard to reach by land.

Further down, we reach Corrientes where marshes and lagoons cover almost eight thousand square kilometres. The most well-known is the Iberá Lagoon, also famous for the legends and scary stories that have been told and inspire fearful respect in many dwellers of the region. Yacarés (local crocodile), palometas, aguará-guazús, yellow anacondas, marsh deers, crabs, foxes, lobitos de río, the enormous jabirú stork and several species of birds share this wild landscape. The Iberá is so vast that most of it remains unexplored, surrounded by a halo of mystery and intrigue.

Going south, the ondulatin hills ("Cuchillas") of the Entre Ríos countryside are one of the main characteristics of this fertile province of intense agricultural activity. In some areas, the palm trees are the only presence in a most original landscape. And in general, nature has been generous in this land which hard-working people have made rich and prosperous.

This region, so abundant in vegetation and with such a variety of animals has been blessed by the permanent and plentiful presence of water.

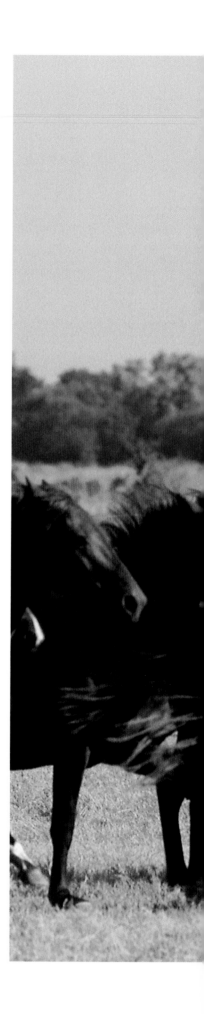

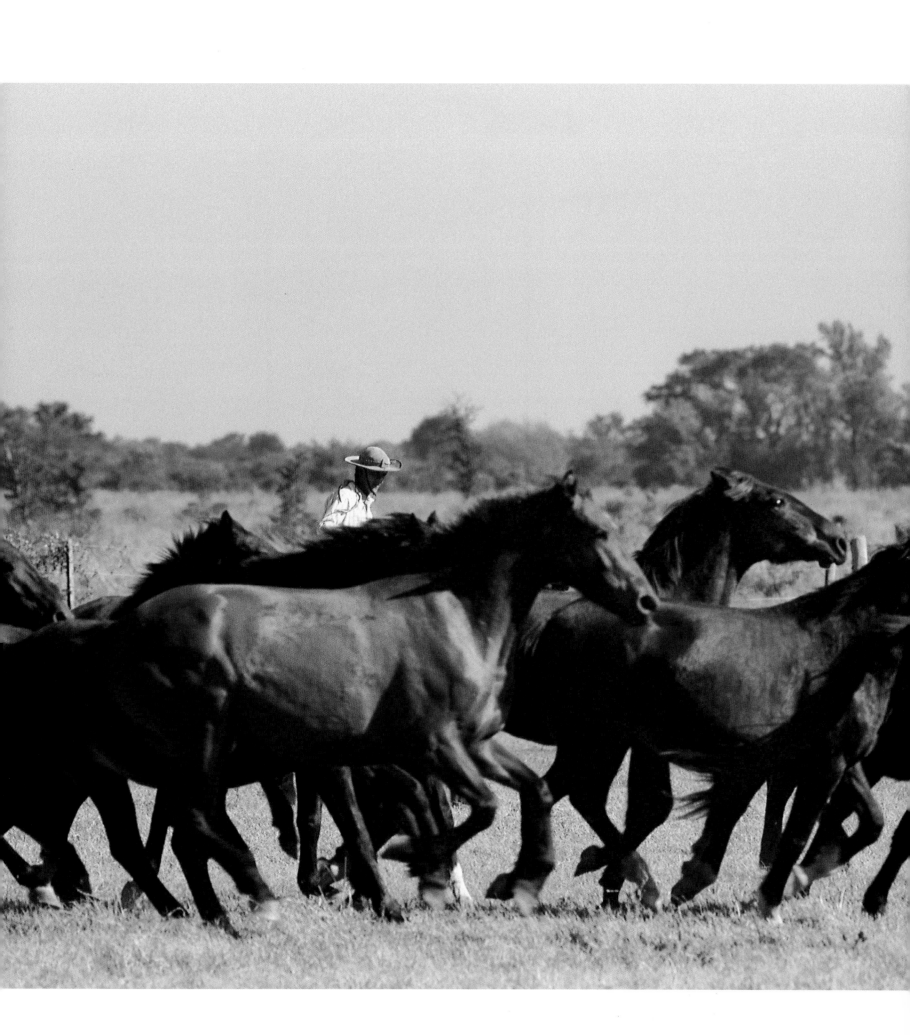

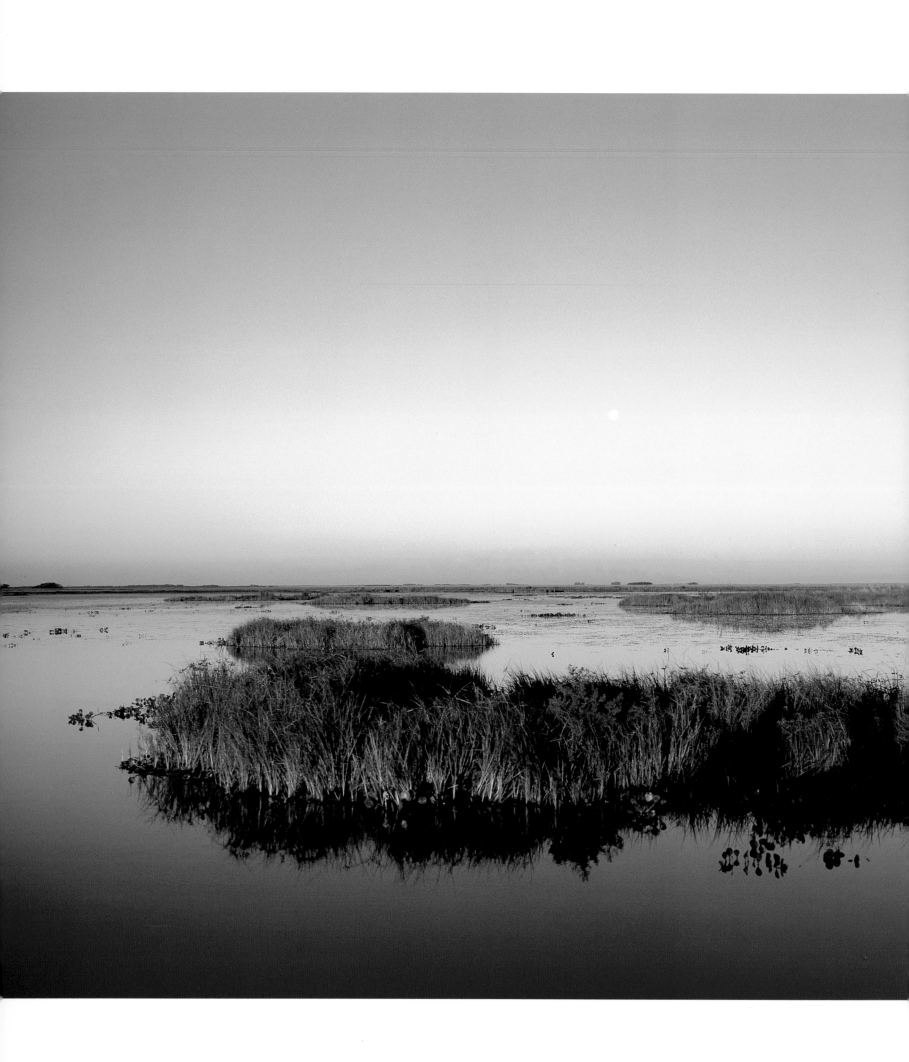

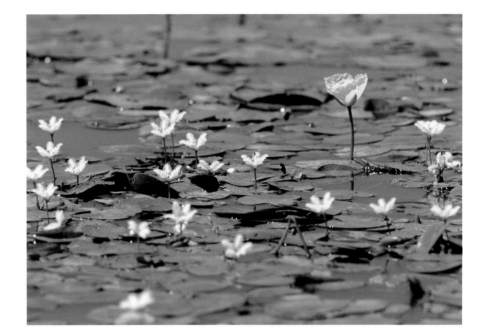

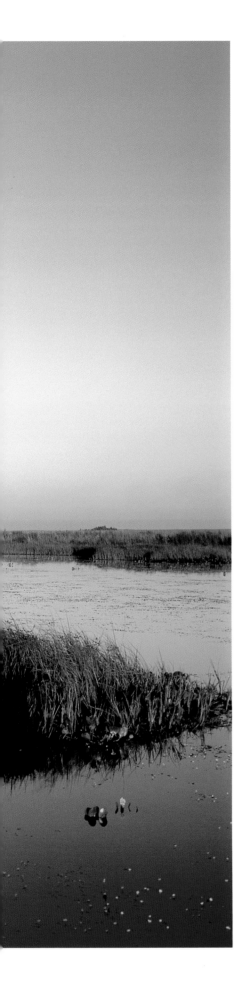

•Pág. 160
Gauchos correntinos,
•Pág. 163 Tropilla,
•Esteros del Iberá,
Laguna Iberá,
Reserva Natural
Provincial Iberá,
Provincia de Corrientes.

•Page 160 Gauchos of Corrientes,
•Page 163 Herd of horses,
•Esteros del Iberá,
Iberá Lagoon,
Iberá Natural Provincial Reservation,
Corrientes province.

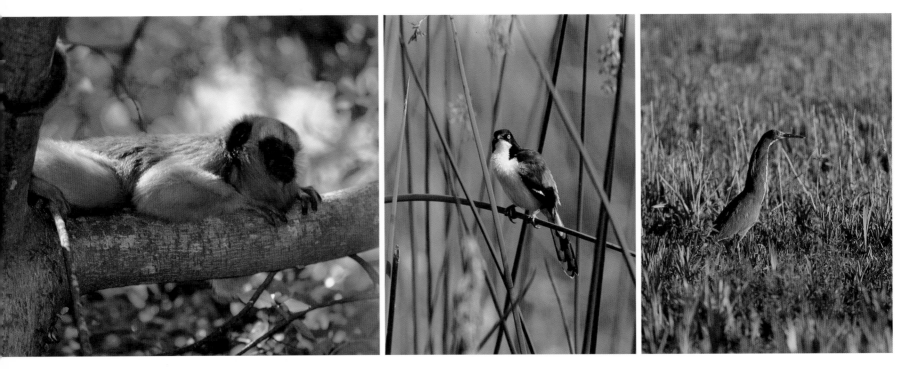

•Mono aullador,

•Angú,

•Hocó colorado,

•Carpinchos y Picabuey,

•Ciervo de los pantanos,

Reserva Natural

Provincial Iberá,

Provincia de Corrientes.

•Howler monkey,

•Black-capped Mockingthrush,

•Rufescent Tiger-Heron,

•Capybara and Cattle Tyrant,

•Marsh deer,

Iberá Natural Provincial Reservation,

Corrientes province.

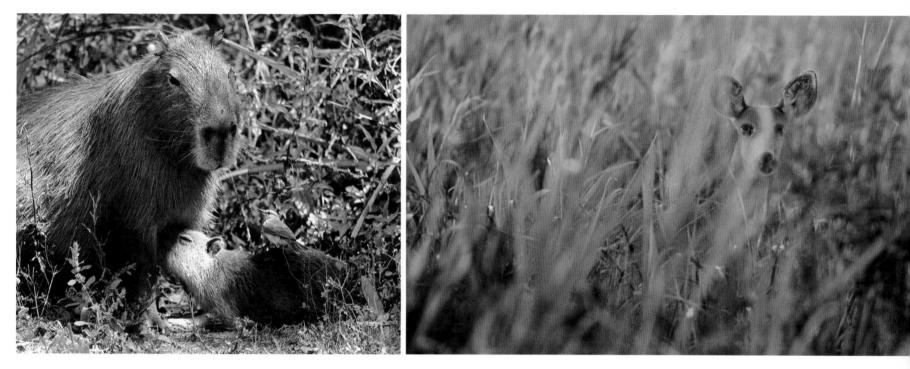

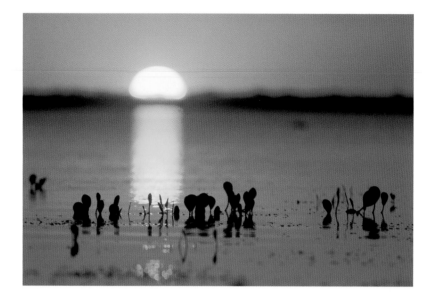

•Esteros del Iberá,

Laguna Iberá,

•Arreo,

Provincia de Corrientes.

•Esteros del Iberá,

Iberá Lagoon,

•Herding cattle,

Corrientes province.

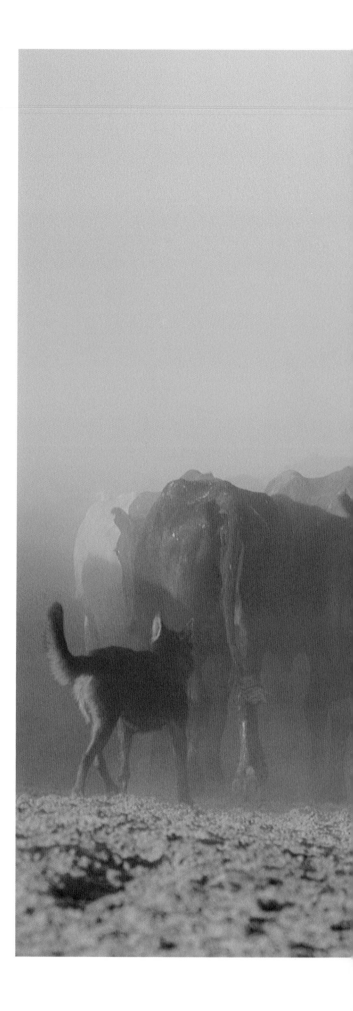

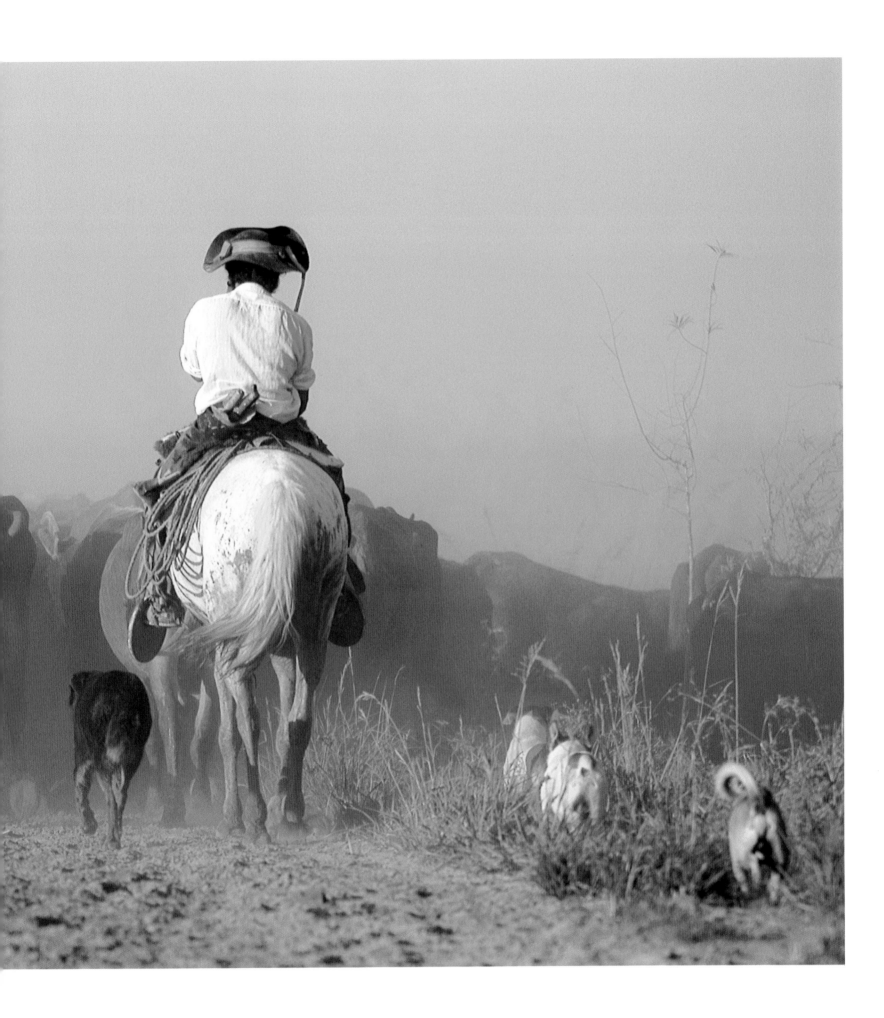

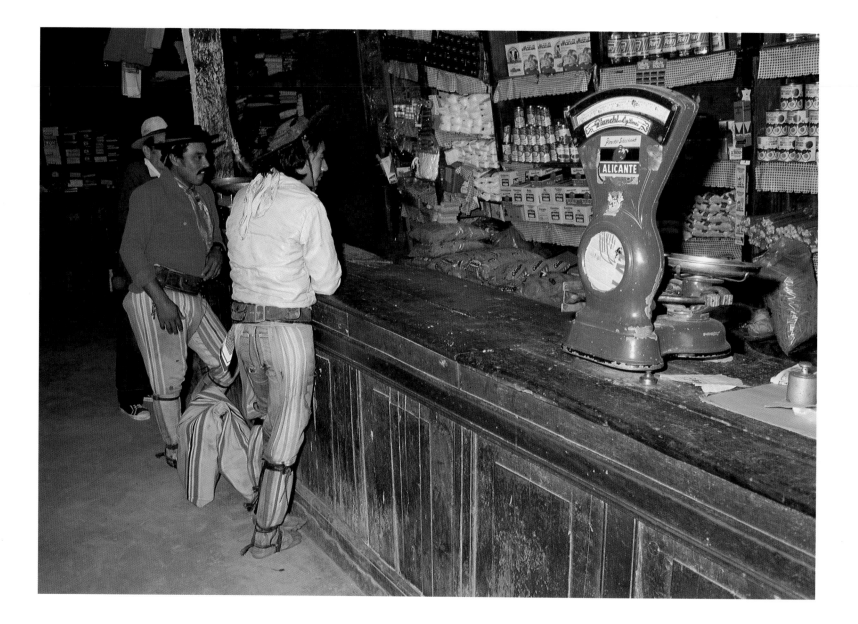

•Almacén de ramos generales,

•Petral,

•Estribos correntinos,

•Pulpería,

Provincia de Corrientes.

•General drugstore,

•Breastband,

•Stirrup of Corrientes,

•Pulpería,

Corrientes province.

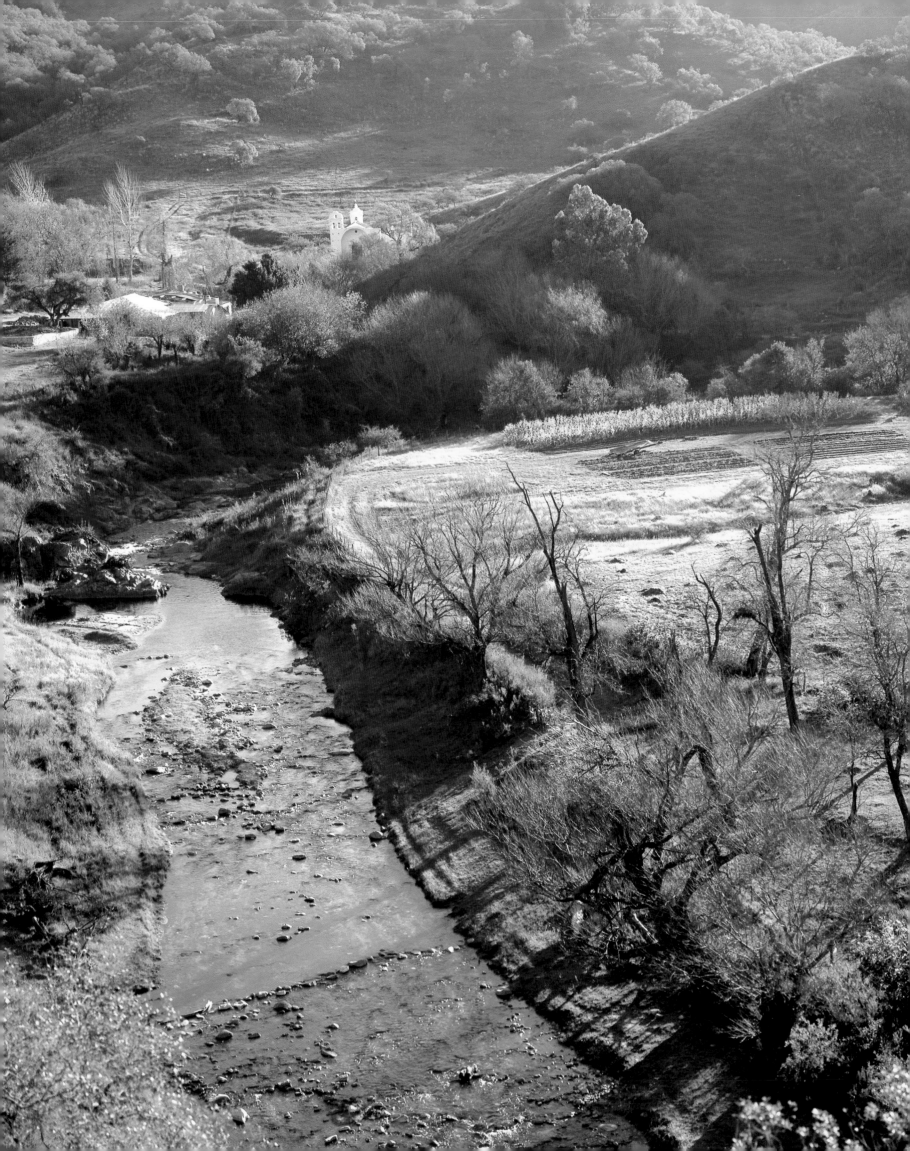

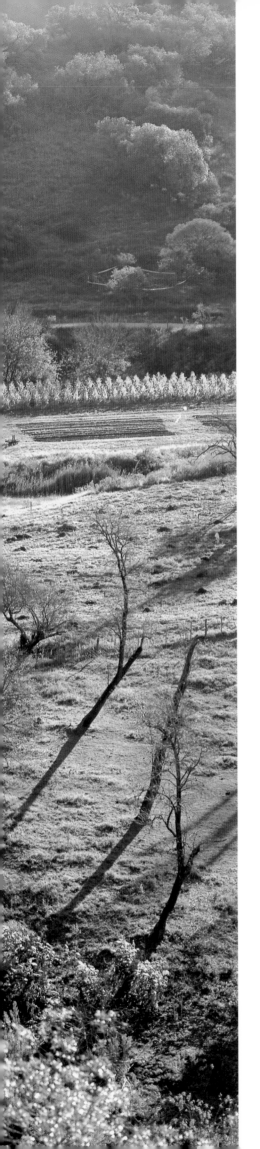

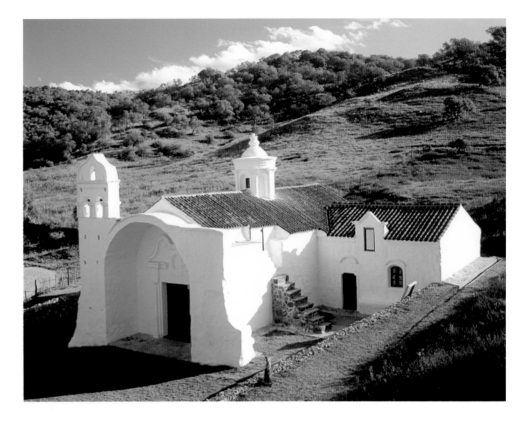

 •Capilla de Candonga,
Provincia de Córdoba.

•Candonga Chapel,

Córdoba province.

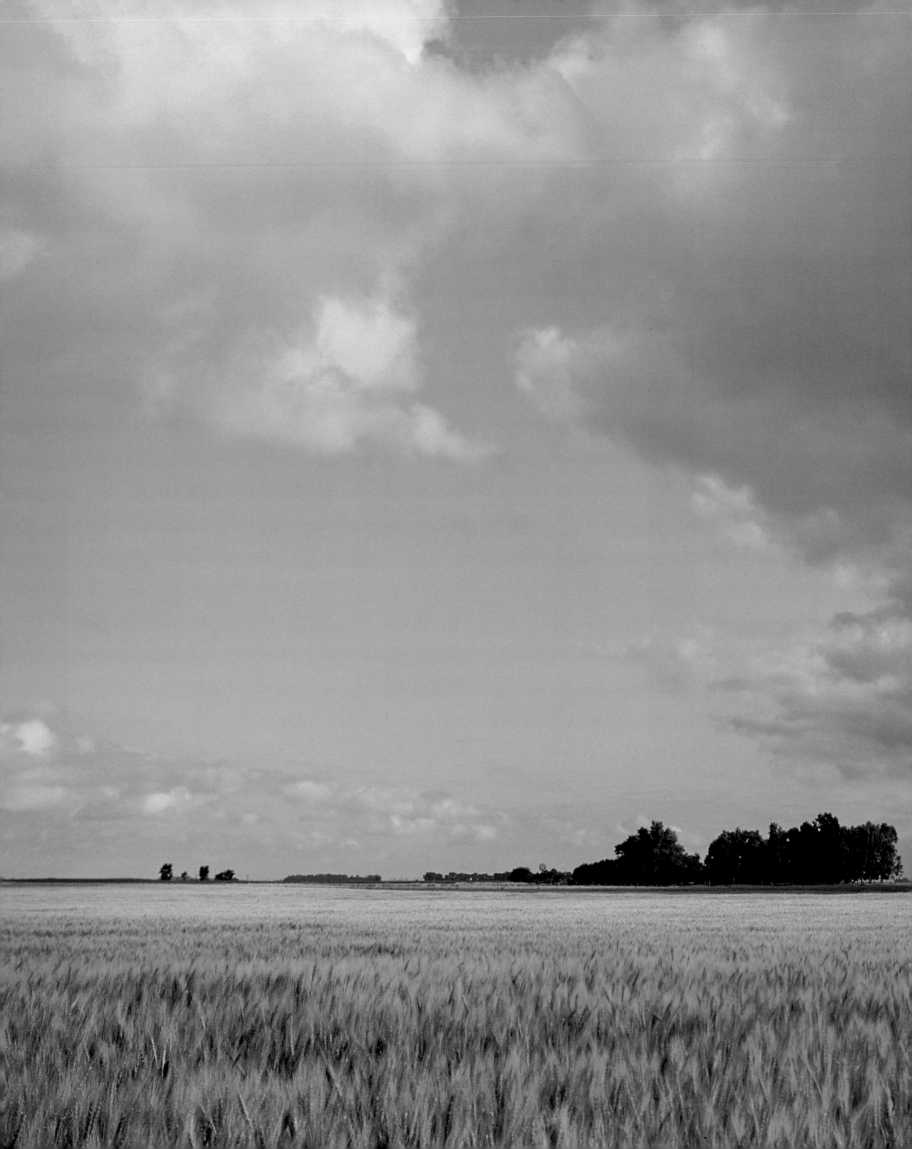

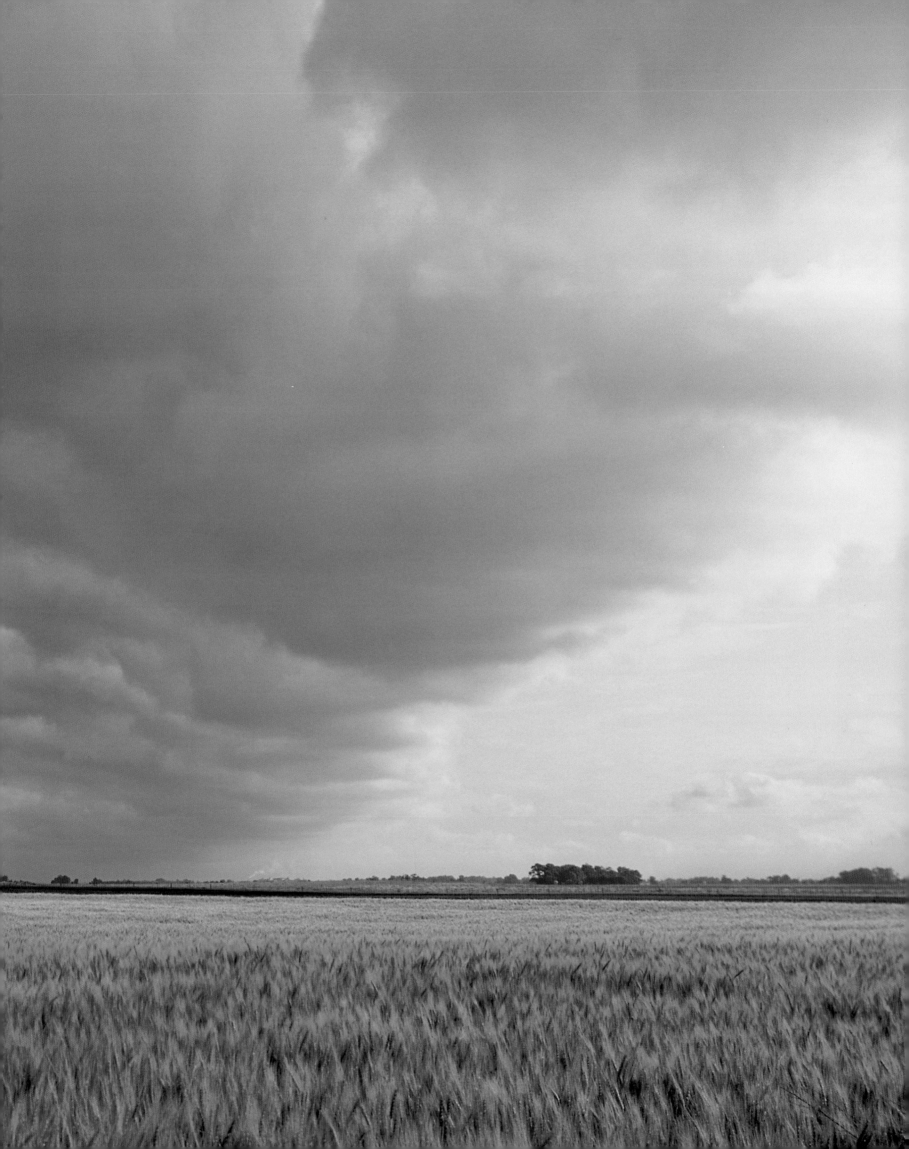

•Págs. 174-175 Guaminí,

•Trenque Lauquen,

Provincia de Buenos Aires.

•Pages 174-175 Guaminí,

•Trenque Lauquen,

Buenos Aires province.

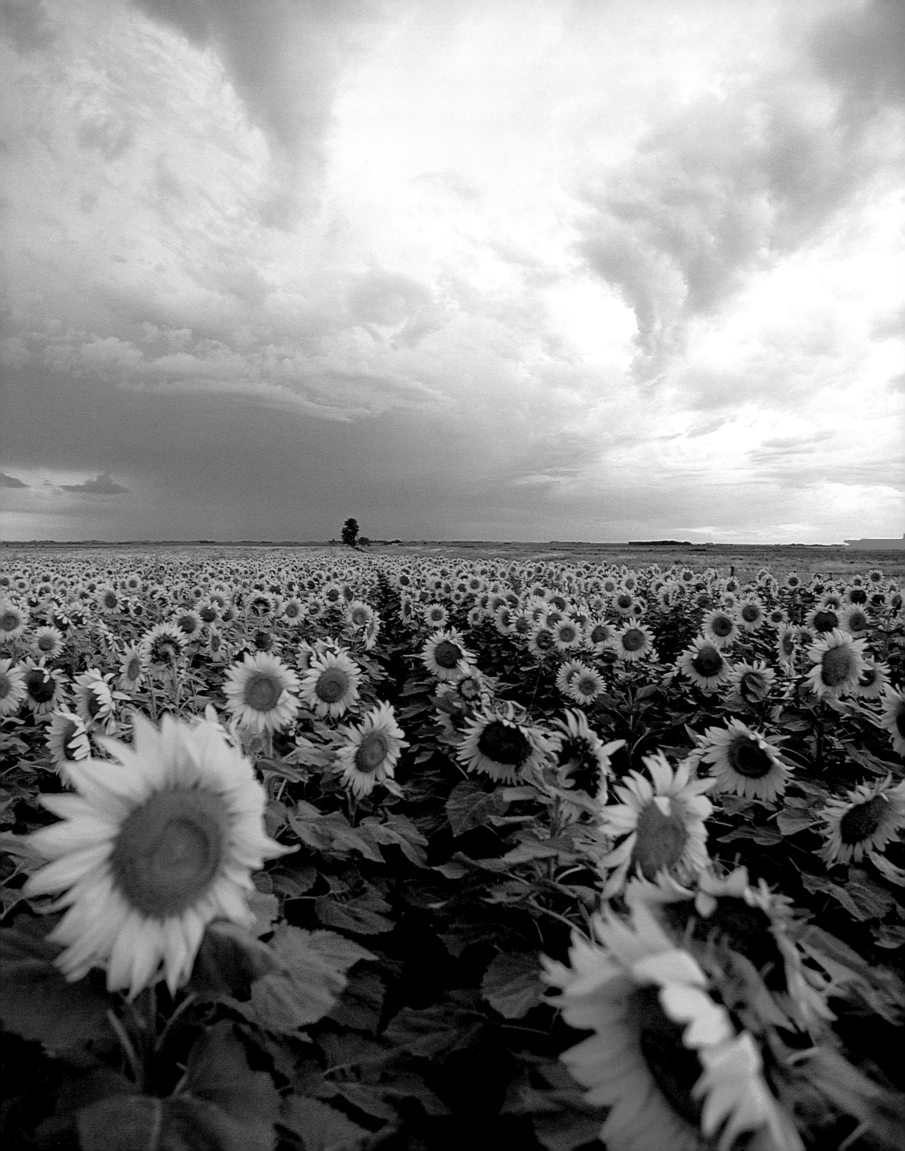

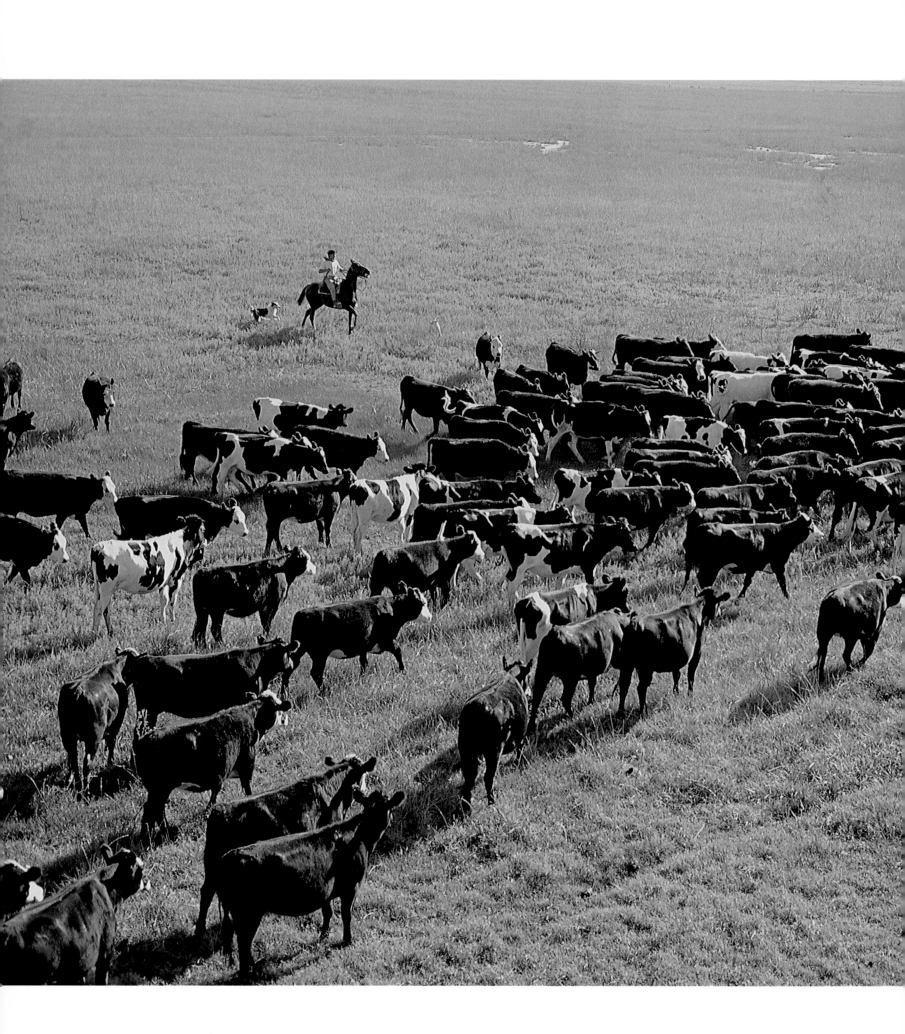

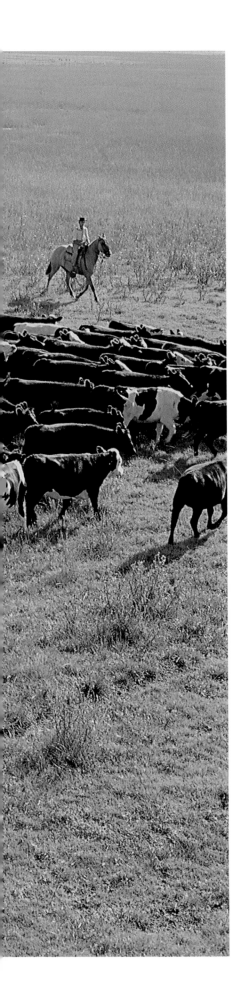

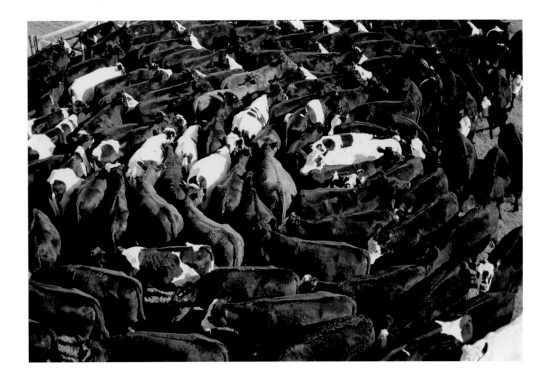

•Arreo, Lincoln,
Provincia de Buenos Aires.

•*Herding cattle, Lincoln,*
Buenos Aires province.

179

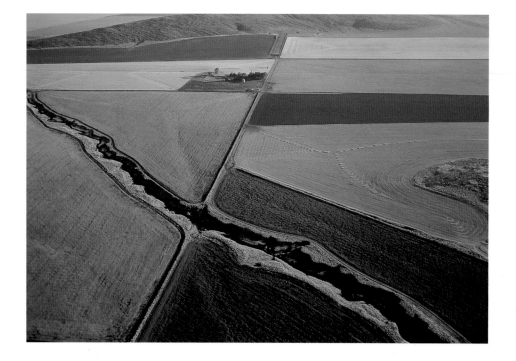

•Puán,
Provincia de Buenos Aires.
•Puán,
Buenos Aires province.

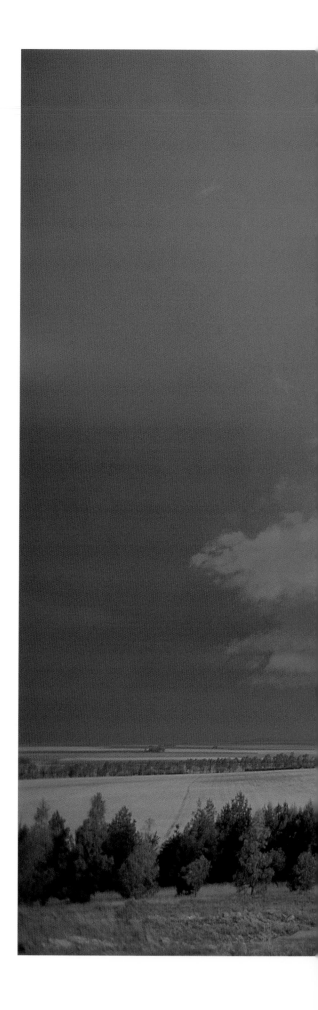

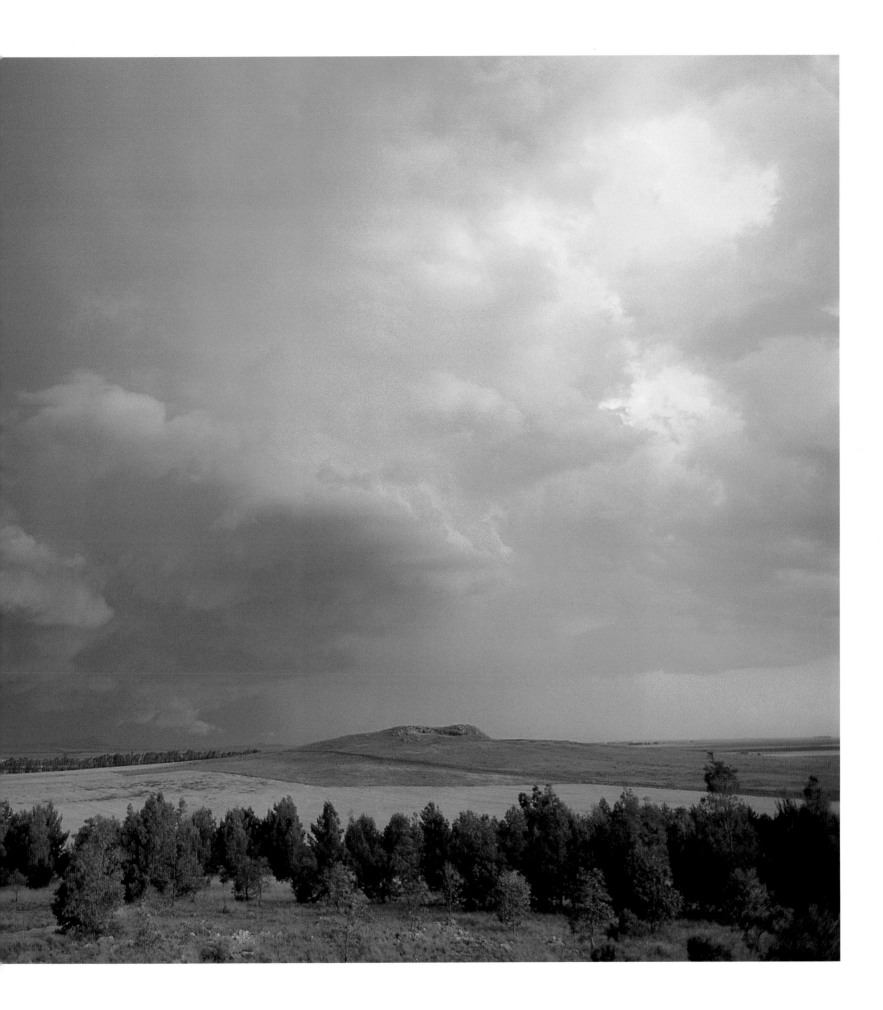

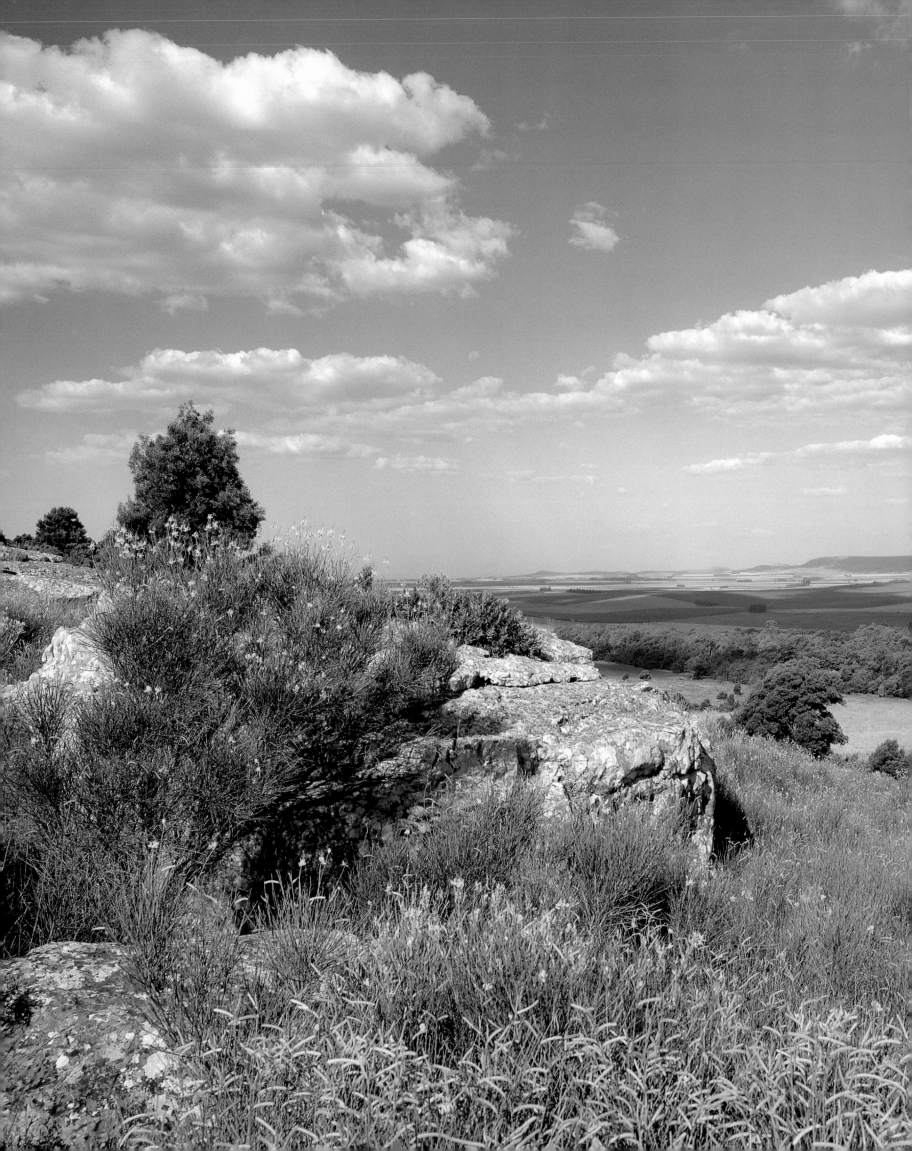

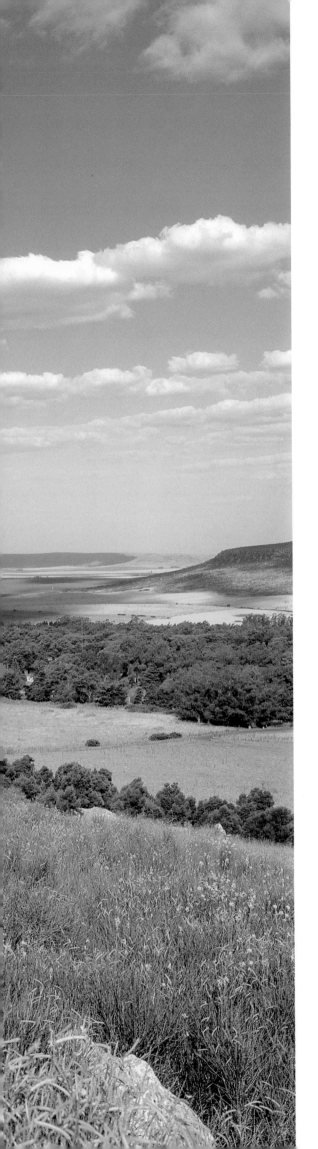

 •Sierra de la Ventana,
Provincia de Buenos Aires.
•*Sierra de la Ventana,*
Buenos Aires province.

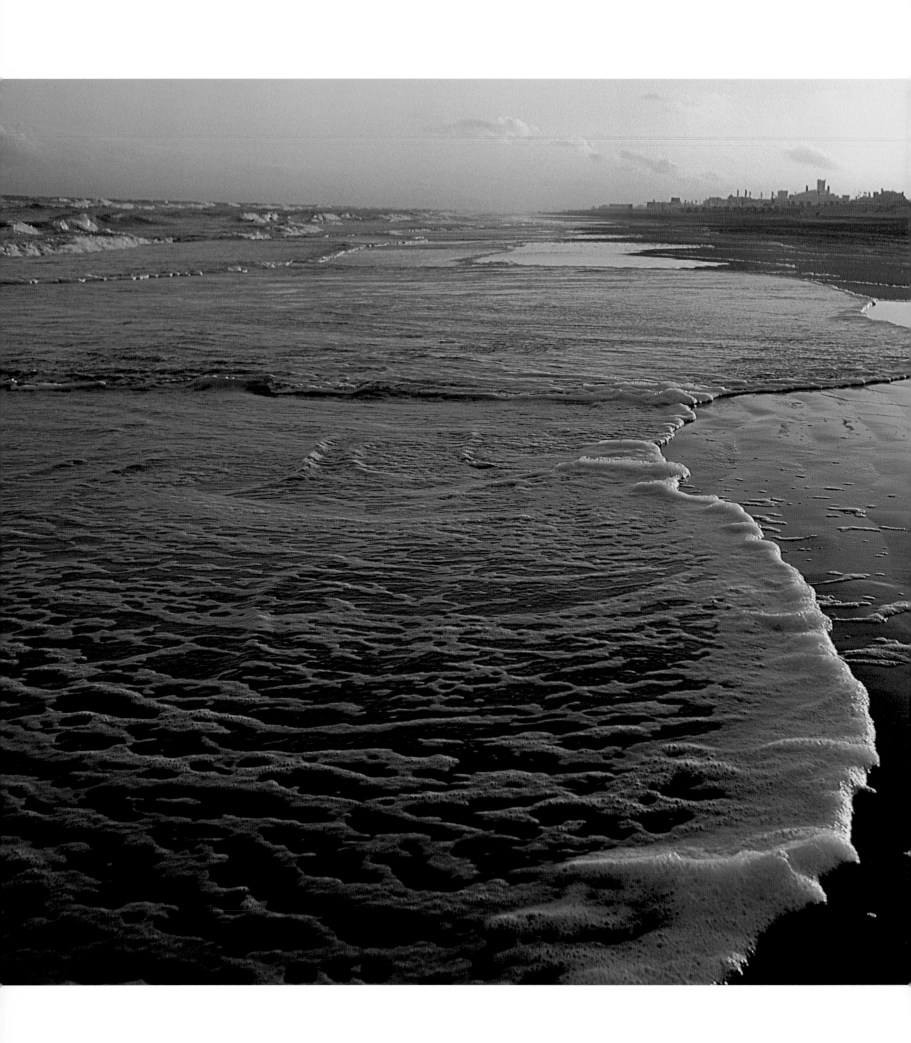

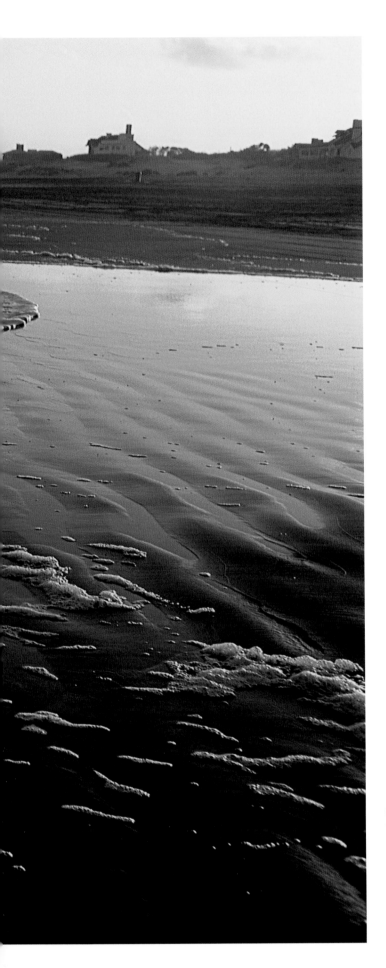

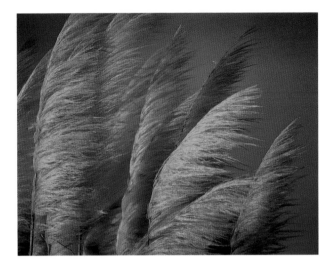

•Pinamar,

Costa atlántica,

•Cortaderas,

Provincia de Buenos Aires.

•Pinamar,

Atlantic Coast,

•Cortaderas,

Buenos Aires province.

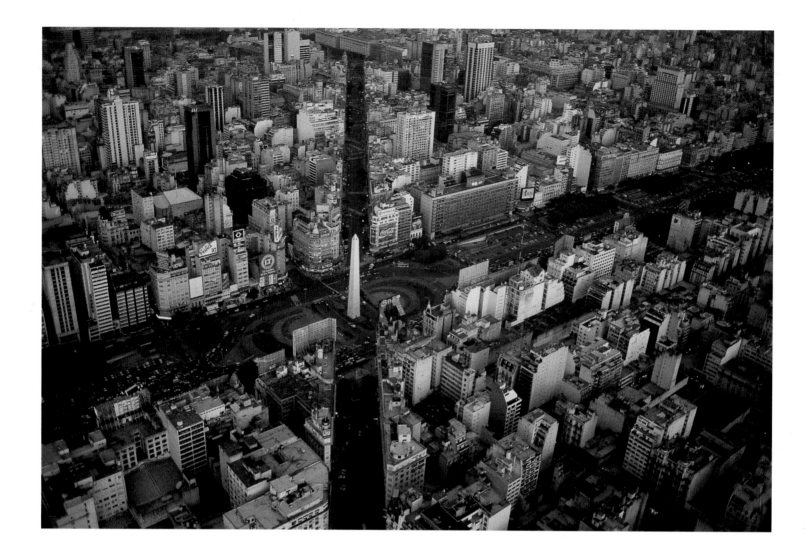

 •Págs. 186 y 187

Avenida 9 de Julio,

Ciudad de Buenos Aires.

•Pages 186 and 187

9 de Julio Avenue,

Buenos Aires City.

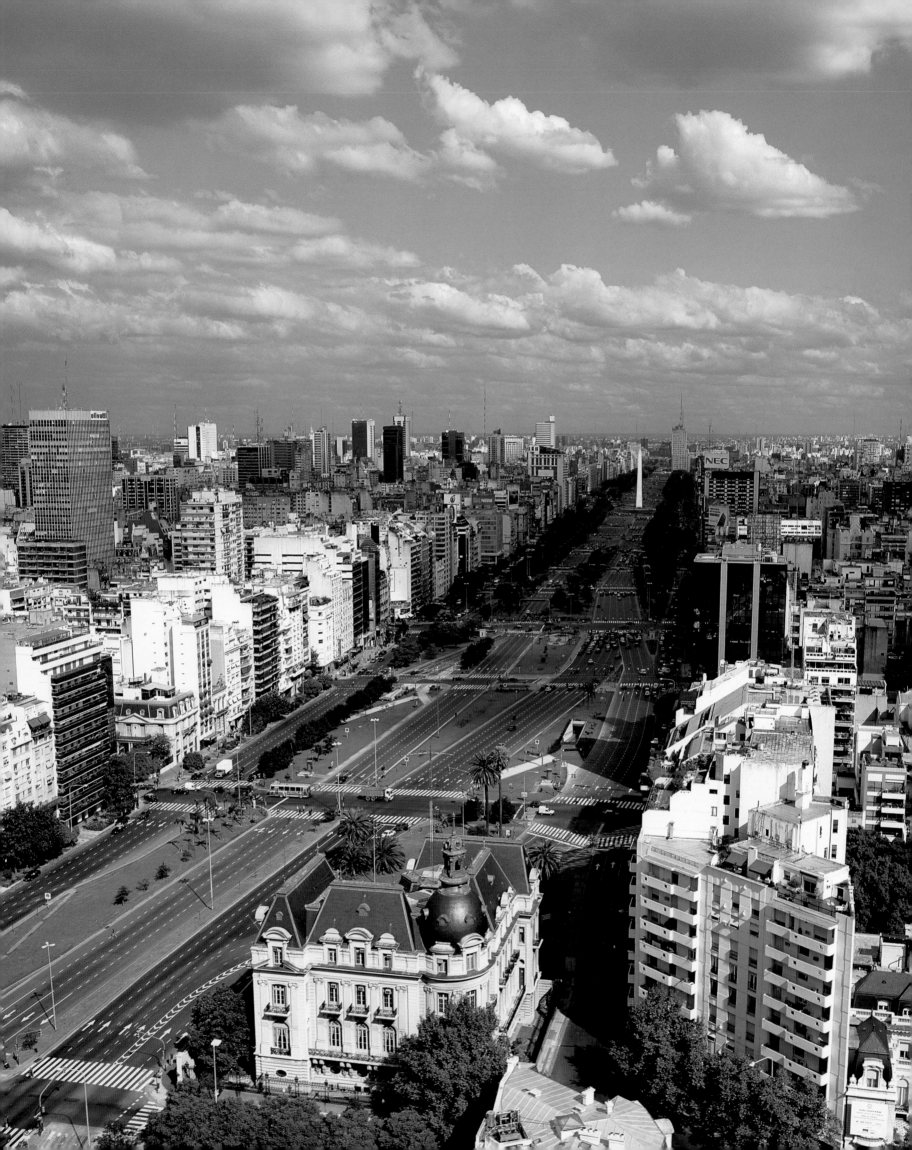

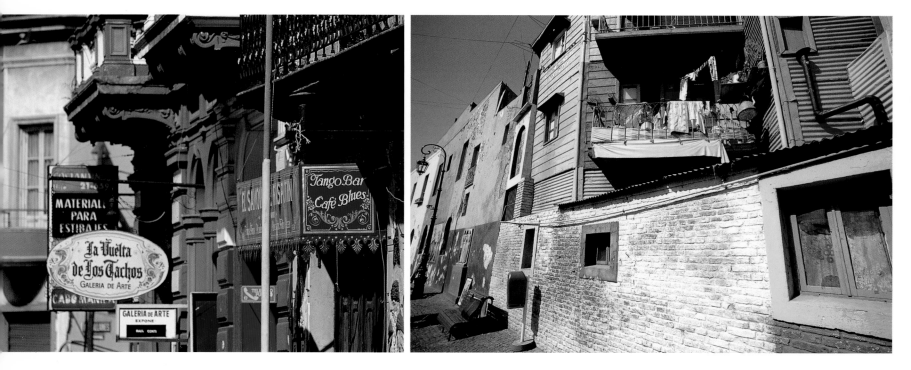

•La Boca,

•Caminito, La Boca,

•Tango, La Boca,

Ciudad de Buenos Aires.

•La Boca,

•Caminito, La Boca,

•Tango, La Boca, Buenos Aires City.

BUENOS AIRES

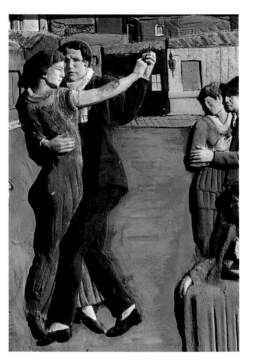

Según Jorge Luis Borges, Buenos Aires "... no mira al pasado. El conquistador y el indio no le interesan, le importan el presente y el porvenir, henchidos de azorosos problemas que sin duda superará, como tantas veces lo ha hecho."

Un rasgo insólito de Buenos Aires, es que ha sido fundada dos veces: la primera, en 1536 por Pedro de Mendoza, no sobrevivió. La segunda y definitiva, en 1580, por Juan de Garay. Entre ambas fundaciones se fue multiplicando espontáneamente la treintena de equinos que Mendoza trajo de España, y que superaban los cien mil cuando Garay levantó el acta de fundación. Recorrían, indómitos, las desiertas llanuras que bordeaban el río.

España necesitaba "abrir puertas a la tierra", establecer un puerto en el Río de la Plata para acceder al Atlántico y satisfacer el intercambio de productos con Perú y Chile y así, modestamente, se fue consolidando la aldea, diminuta y solitaria en la infinita extensión pampeana, esporádicamente transitada por tribus de indios nómades. Sobre el trazado de esa aldea se edificó la ciudad más grande de habla castellana y una de las primeras del mundo en extensión, albergando alrededor de tres millones de habitantes.

En las infinitas llanuras que la rodean -pampa húmeda- se produjo un desarrollo agrícola ganadero colosal. El espacio está aquí organizado en función de la producción masiva de cereales y carnes. Hábitat lejano del indio y del gaucho trashumante, hoy convertido en trabajador de estancia. Fuente de inspiración de un libro clásico, traducido a casi todos los idiomas, el *Martín Fierro*.

En Buenos Aires ciudad se eleva el obelisco -para algunos enigmático-, presente en casi todas las vistas representativas de la ciudad. Con sus 72 metros de altura y cuatro caras iguales rematadas por una pirámide, es una simbólica representación del rústico madero sobre el cual jurara, en 1536, apoyando su espada, Pedro de Mendoza. Un siglo después convivirían en la aldeana Buenos Aires, poco más de 200 personas. Sobre el final del siglo XIX, con vertiginosa y sorprendente rapidez, inicia su conversión en metrópoli moderna. La suma de tantos estilos como colectividades existían, llegadas con las sucesivas olas inmigratorias (españolas, italianas, francesas, inglesas, alemanas, y otras), suscitó un collage arquitectónico extravagante y llamativo.

La imagen actual, de ciudad moderna y dinámica, revela mayor madurez urbanística. Trata de moldearse dentro de un diseño en la que una audaz y estilizada arquitectura se proyecta al futuro, aun en el reciclado de viejas estructuras. La última preocupación de los urbanistas es la de recuperar los horizontes sobre el río, precedido por una reserva ecológica. Se quiere "... asistir al gran espectáculo de la ciudad iluminada, como una platea privilegiada, por el sol del atardecer, sobre las aguas del río."

El eterno Río de la Plata, enorme y extendido como una prolongación de la pampa.

BUENOS AIRES

According to Jorge Luis Borges, Buenos Aires "... doesn't look at the past. The conquerors and the Indians are of no interest; the only things that matter are the present and the future, full of unfortunate problems which will, like so often in the past, be overcome."

Buenos Aires shows certain peculiarities, it was founded twice: the first time in 1536, by Pedro de Mendoza but it didn't survive. The second and definite foundation was in 1580 by Juan de Garay. In those years in between, the thirty horses brought by Mendoza from Spain multiplied spontaneously, and by the time Garay swore the foundation act there were more than one hundred thousand, galloping wildly along the desert plains bordering the river.

Spain needed to "open doors to land", establish a port in the Río de la Plata in order to have access to the Atlantic Ocean which would enable it the exchange of merchandise with Peru and Chile. So, those were the humble origins of this small village, lost in the immense territory of the pampa which was only visited every now and then by some nomadic Indian tribe.

Buenos Aires City grew and expanded on the original tracings of this small village, until it became the biggest city where spanish is spoken. This primitive structure was the basis of what would become one of the firsts cities in the world in extension, and about three million inhabitants. Very important developments in agriculture and cattle-breeding took place in the vast plains sorrounding the city - humid pampa- This space was organized for the massive production of meat and cereals. In the past it was the habitat of Indians and nomadic gauchos; nowadays the gauchos are laborers in estancias. All this inspired José Hernández to write **Martín Fierro**, *a classic that has been translated to all languages.*

The graphic representation of Buenos Aires City usually includes the obelisc -for most people an enigmatic structure-. Measuring 72 metres high, with four identical faces which finish in a pyramid at the top. It symbolizes the primitive wooden post on which Pedro de Mendoza lay his sword and swore the foundation act. One hundred years later, Buenos Aires had little over 200 inhabitants. It grew at a relatively slow pace. Then, suddenly, at the turn of the century it started to grow until it became a modern city. The immigration tides which brought Spaniards, Italians, French, English and Germans, among others, also brought different architectural styles. All of which originated an extravagant urban collage.

Nowadays, this modern and dynamic city reveals a greater maturity in its urban design, trying to harmonize classic architecture with an audacious trend that projects into the future even when it comes to modernizing old structures. At present, the main concern of specialists in urban development is recuperating a waterfront horizon, preceded by an ecological reservation. So that the timeless Río de la Plata will remain, enormous and extended like a continuation of the pampa.

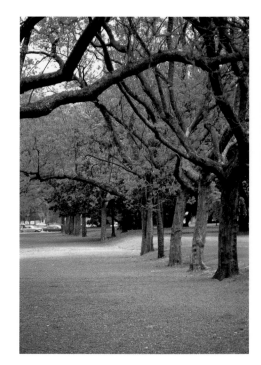

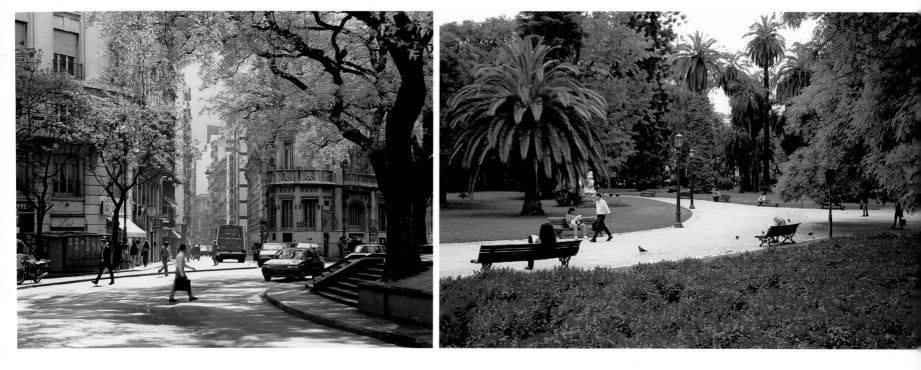

•Parques de Palermo.

•Avenida Santa Fe.

•Plaza San Martín

Ciudad de Buenos Aires.

•Palermo.

•Santa Fe Avenue

•San Martín Square.

Buenos Aires City.

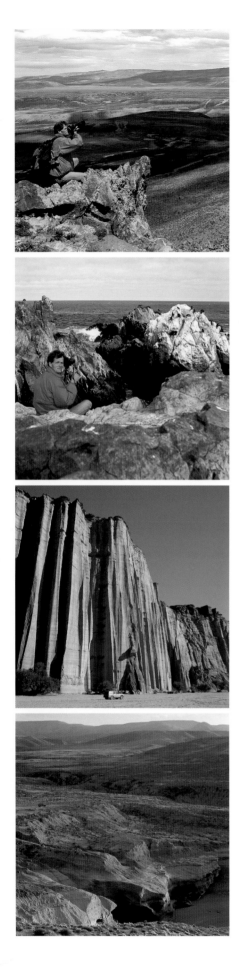

NOTA

Soy un gran admirador y amante de la naturaleza.

En cada uno de mis viajes intento captarla en sus diferentes matices.

Voy al encuentro de distintas tonalidades, intentando por sobre todo mostrar la belleza de las cosas simples.

Busco especialmente luces cálidas y rasantes, cielos dibujados por fantásticas nubes.

Me han preguntado qué equipos y técnicas suelo utilizar. Tengo una cámara Hasselblad 503 CW 6x6 con objetivos de 50mm f.4, 100mm f.3,5 y 180mm f.4; una cámara Cánon EOS1 y F1, de 35 mm y objetivos 20-35mm. f.2,8L, 28-70mm. f.2,8L, 100mm. f.2,8 Macro, 70-200mm. f.2,8L y 300mm. f.4L IS, siendo este último uno de mis favoritos. Es importante la utilización de un buen trípode. Obtengo mejores resultados utilizando película FUJI de 50 o 100 asas para ambas cámaras. Trabajo exclusivamente en transparencia color.

Soy un buscador de la buena luz. No acostumbro *esperarla*, sino captarla cuando se presenta, donde quiera que me encuentre.

Sigo opinando que la fotografía es, principalmente, luz y oportunidad.

NOTE

I am a great admirer and lover of nature.

In each trip, I intend to grasp its different hue.

I look for different tonalities, mostly trying to show the beauty of simple things.

Specially seeking for warm and grazing lights, skies draw by fantastic clouds.

I was asked which equipment and techniques I usually use. I have got a Hasselblad 503 CW 6x6 camera with 50mm f.4, 100mm f.3,5 y 180mm f.4 objetives; a Canon EOS1 and F1 camera, of 35 mm and 20-35mm. f.2,8L, 28-70mm. f.2,8L, 100mm. f.2,8 Macro, 70-200mm. f.2,8L and 300mm. f.4L IS objetives, this last one, being one of my favorites. It is important the use of a good tripod. I obtain best results using FUJI films of 50 or 100 ISO in both cameras and I exclusively work with color slide.

I am a seeker of good light. I am not used to waiting for it, but capture it at the moment, wherever it is.

I keep thinking that photography is principally light and oportunity.

THANKFULLNESS

To everyone who helped me to carry out this book.
In first place, to Luciana Braini for pouring her creativity and capacity into the design of the book.
To every member of Photo Design team, to be allways able to help out in the worse moments.
To Selcro S.A. and specially the scanner team, for the patient of the digitalization from all my photographs.
To Laboratiorio Profesional Color S.A. for the excellent development of the films which is so important to the photographer.
To Patricio Sutton of Fundación Vida Silvestre, for his predisposition to collaborate, offering his knowledge of places, animals and vegetation.
To Jorge, of Alfa Uno, who has allways a solution to the computers fancy.
To everyone who helped me during my different trips around Argentina.
To my Jeep Cherokee, which could support Argentina's difficult roads.
Finally, to my friend and coeditor Miguel Lambré, to support me and to believe in this proyect, which is so important for me.

AGRADECIMIENTOS

A todos los que me ayudaron a llevar a cabo este libro.
En primer lugar, a Luciana Braini por volcar toda su creatividad y capacidad en el diseño del libro.
A todos los integrantes del equipo de Photo Design, siempre dispuestos a ayudar en los momentos más difíciles.
A Selcro S.A. y especialmente al equipo de Scanner, por haber digitalizado mis fotos con tanta paciencia.
A Laboratorios Profesional Color S.A. por el excelente revelado de los rollos, que es tan importante para un fotógrafo.
A Patricio Sutton de la Fundación Vida Silvestre, por su predisposición a colaborar en todo momento, brindando su conocimiento acerca de lugares, animales y vegetación.
A Jorge, de Alfa Uno, por tener siempre una solución a los caprichos de las computadoras.
A toda la gente que me ayudó en mis distintos viajes por la Argentina.
A mi Jeep Cherokee que supo "soportar" los duros caminos de Argentina.
Finalmente, a mi amigo y coeditor Miguel Lambré, por apoyarme y creer en este proyecto, tan importante para mí.

Florian von der Fecht